動物雕塑解剖學

ANIMAL MODELING

片桐裕司 著

CONTENTS 目次

片桐裕司 著

動物雕塑解剖學

ANIMAL MODELING

INTRODUCTION
前言

　　延續著我個人的前作人體雕塑教學書《ANATOMY SCULPTING 雕塑解剖學》，這次出版的是講述動物雕塑的書籍。

　　因為我在好萊塢電影工作的關係，截至目前為止，曾經製作了各式各樣寫實的生物或人物角色的雕塑作品。在製作的過程中，想像力當然是必備的條件之一。然而為了要追求真實感，更需要透過對於人類或動物的研究、觀察，將生物所具備的精華元素擷取出來。我在本書想要為各位介紹的就是我在長年經驗中培養出來的「要特別注意觀察什麼地方」這件事。也就是說，當我在進行動物雕塑的時候，我會關注在什麼地方？會加入什麼樣的元素？諸如此類的思路過程。
　　我在自己主辦的雕塑研習會中也曾經說過同樣的話：要想精進自己的技藝，思考方式比製作方法還要更加重要。只要懂得如何去思考，自然能夠自行找出適合自己的製作方法。

　　「為什麼做不到？」以及「那麼，該怎麼做？」長久以來，我經常在心裏面問自己這兩件事。《ANATOMY SCULPTING 雕塑解剖學》出版後不久，我 2 年前便開始著手為本書製作雕塑作品了。而在這個期間當中，我的遠大夢想之一，同時也是我的目標，執導長篇電影《GEHENNA 〜死の生ける場所〜（暫譯：死而復生之處）》終於實現了。在這條沒有標準手冊可以依循的道路上，不斷地反覆挑戰與失敗，每次我都會問自己「那麼，該怎麼做？」，然後繼續實行。這兩個常在我心中的思考方法，除了對製作雕塑有幫助外，我確信對所有其他事物來說也是通用的。
　　購買本書的讀者們，相信有很多是從事美術相關工作或有興趣的人，又或者是心裏想著總有一天要從事繪畫、製作物品工作的人。或許各位周遭有人會潑冷水說這是不可能的夢想。但我想要對各位說，只要您有想做的意願，請務必試著挑戰看看吧。可能一開始並不順遂。但您以前本來就沒做過，失敗是理所當然的。畢竟我們又不是專業人士（笑）。
　　然而，只要您願意去實踐「為什麼做不到？」以及「那麼，該怎麼做？」的思考方法，肯定會一點一點愈來愈進步。同時，也會一點一點愈來愈產生自信。經過幾年反覆這個經驗後，不光是美術相關的技藝，其他各種事情也都能夠辦得到。

　　如果本書能夠成為在背後推各位一把，讓您產生「好，那我就試試看！」的心情，那就是我莫大的榮幸了。

片桐裕司

ANIMAL SCULPTURES

動物雕塑作品

Chimpanzee 黑猩猩

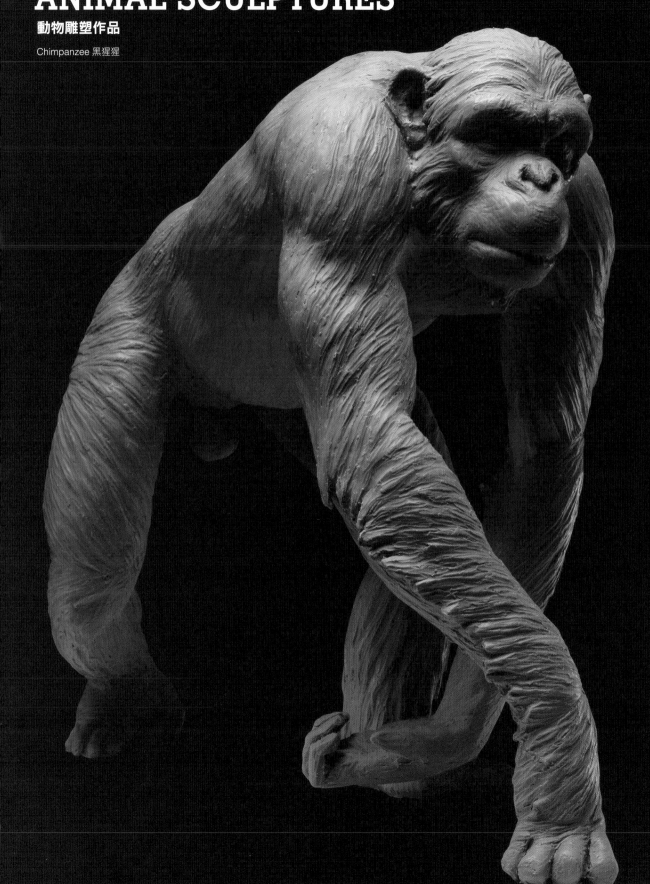

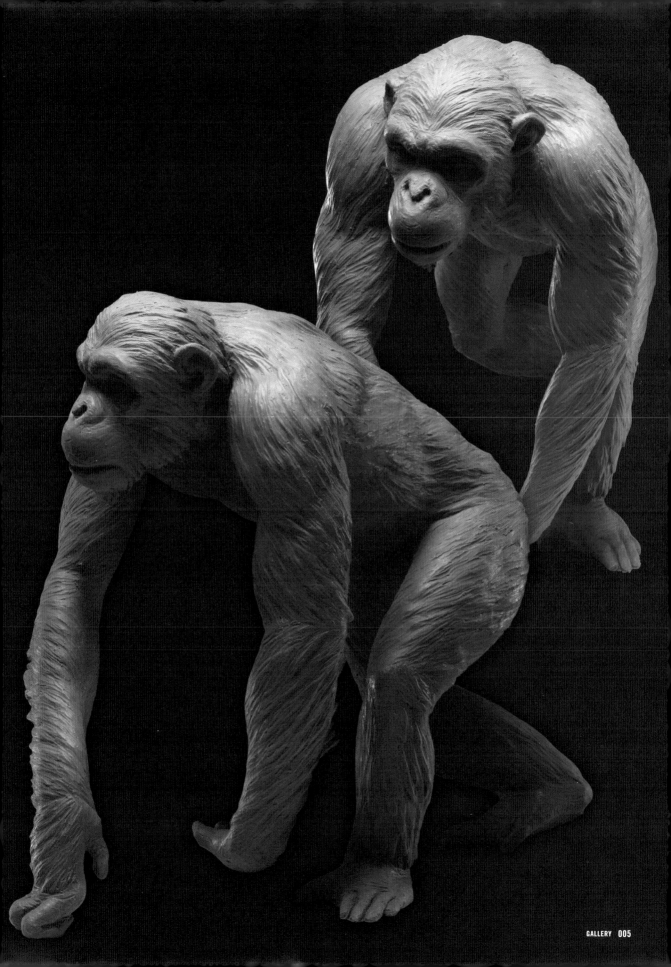

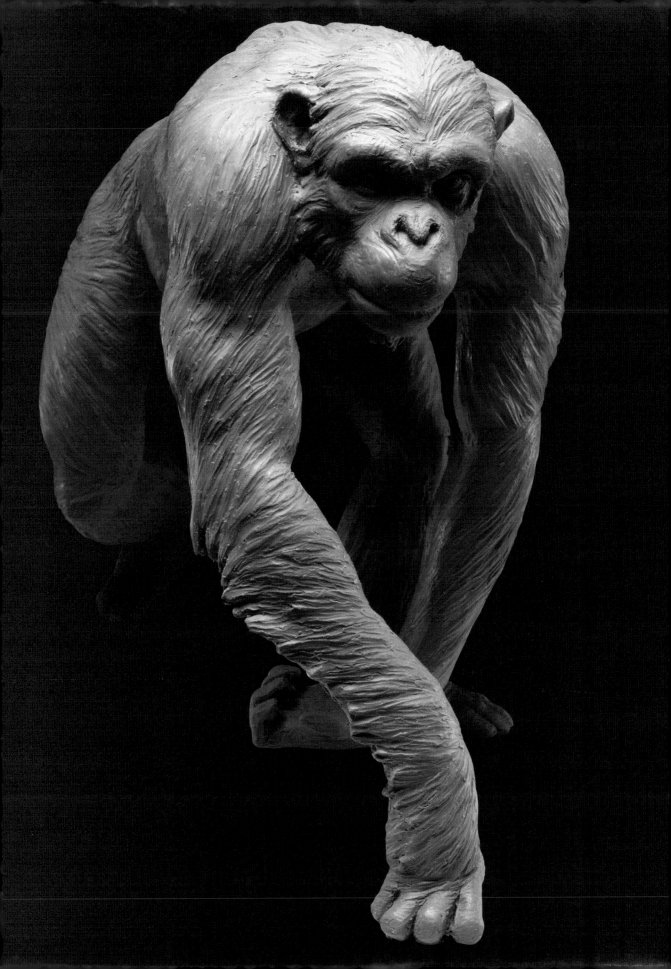

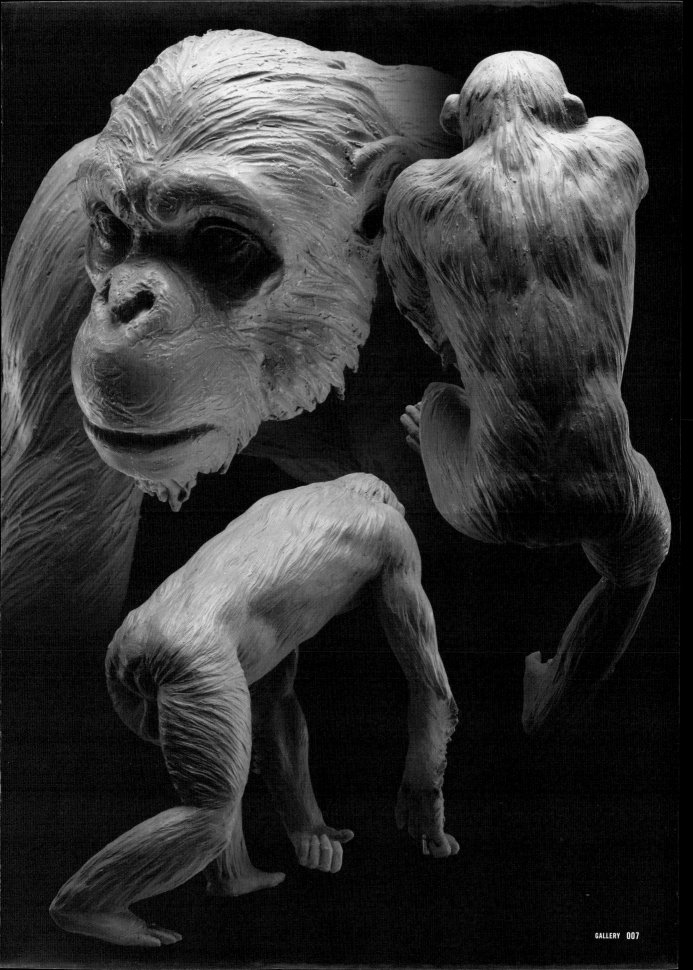

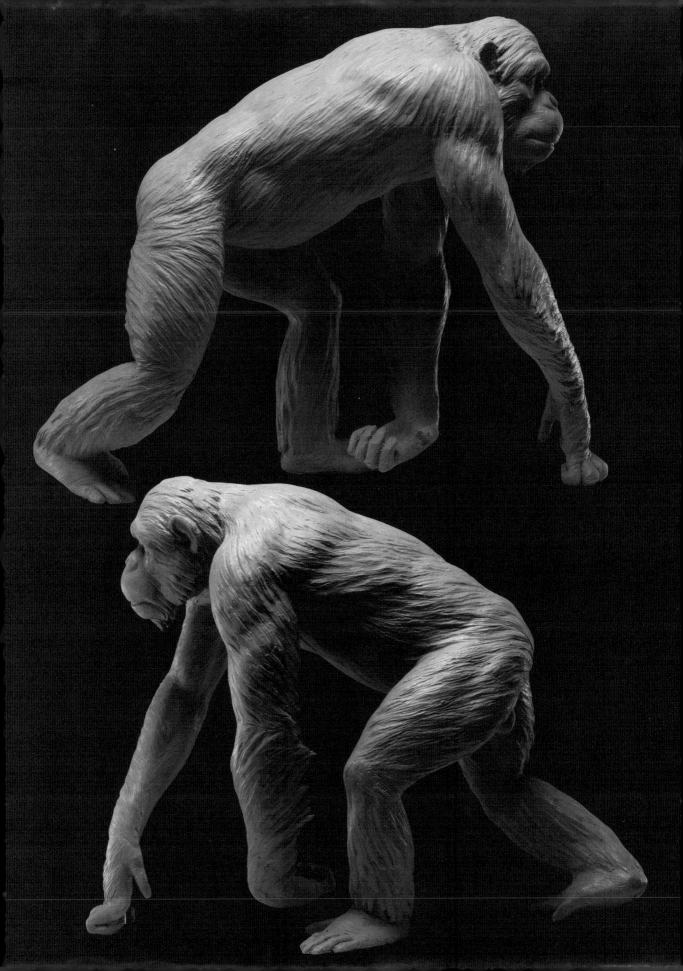

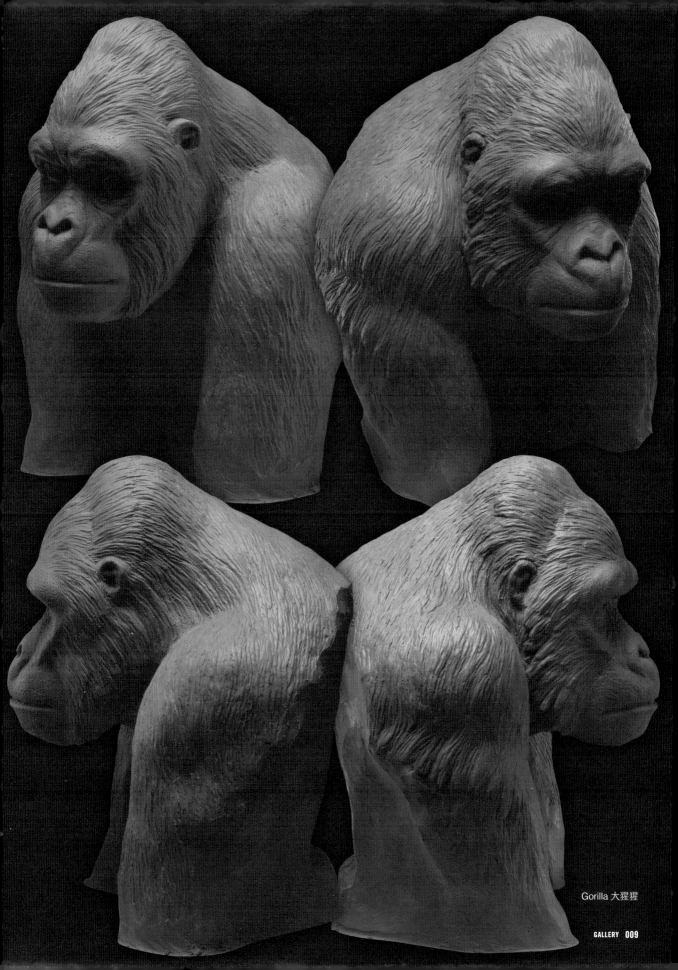

Gorilla 大猩猩

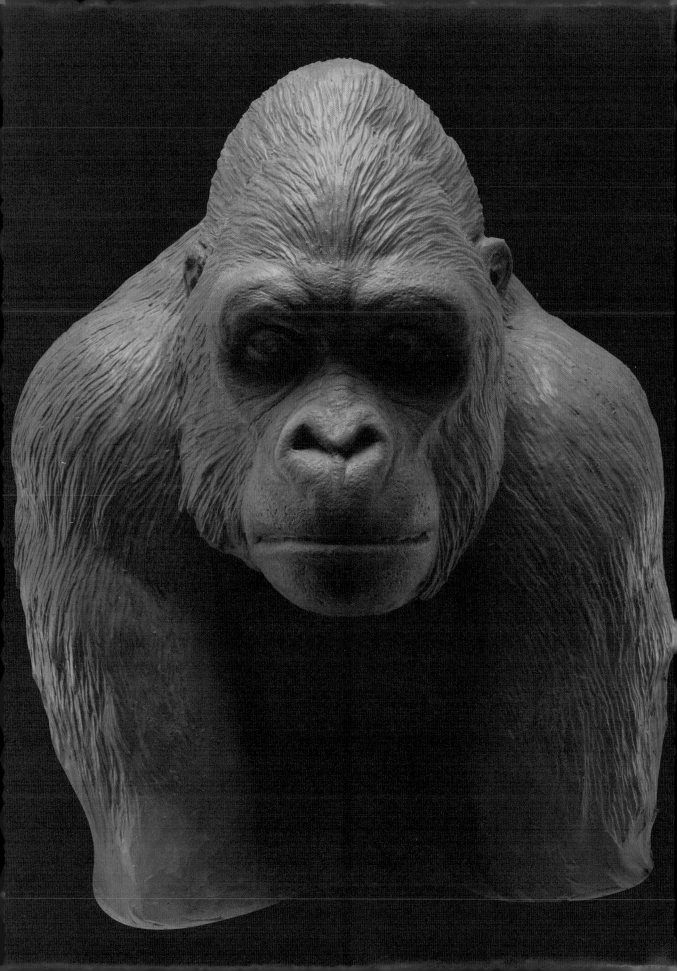

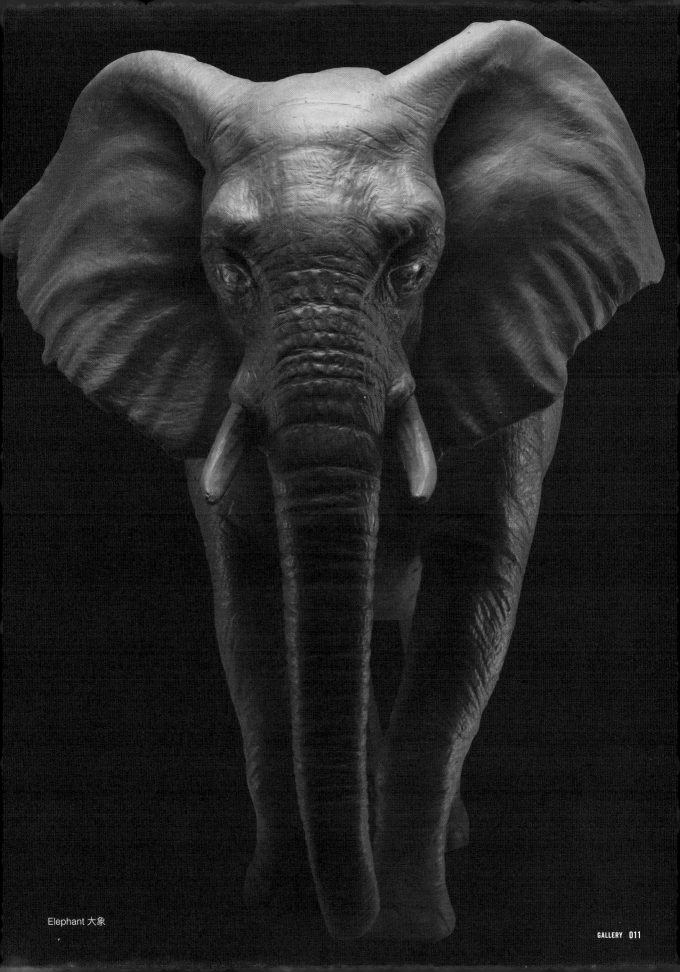

Elephant 大象

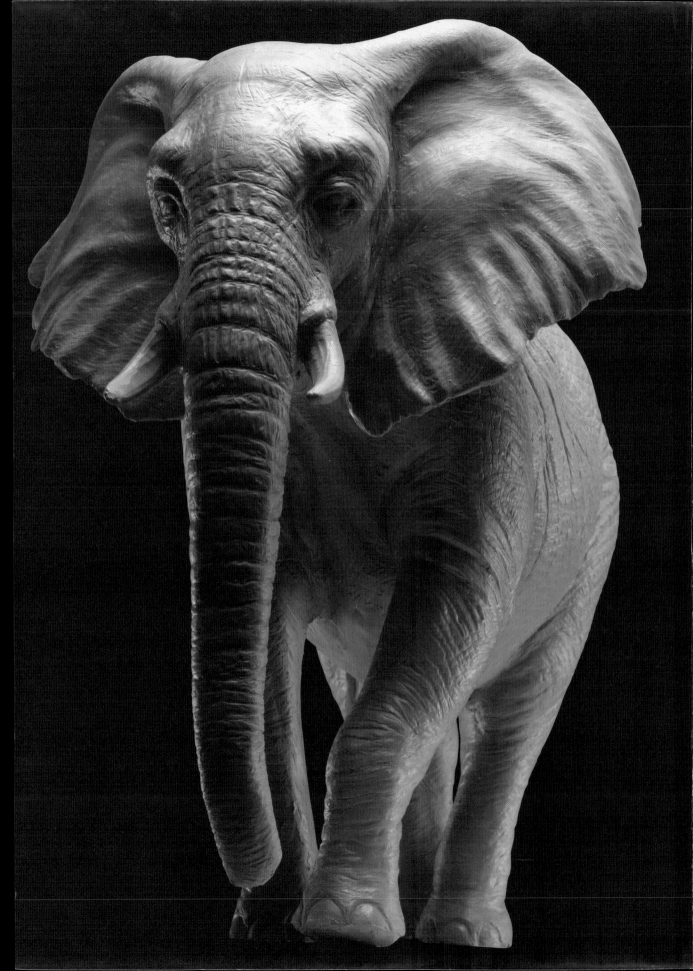

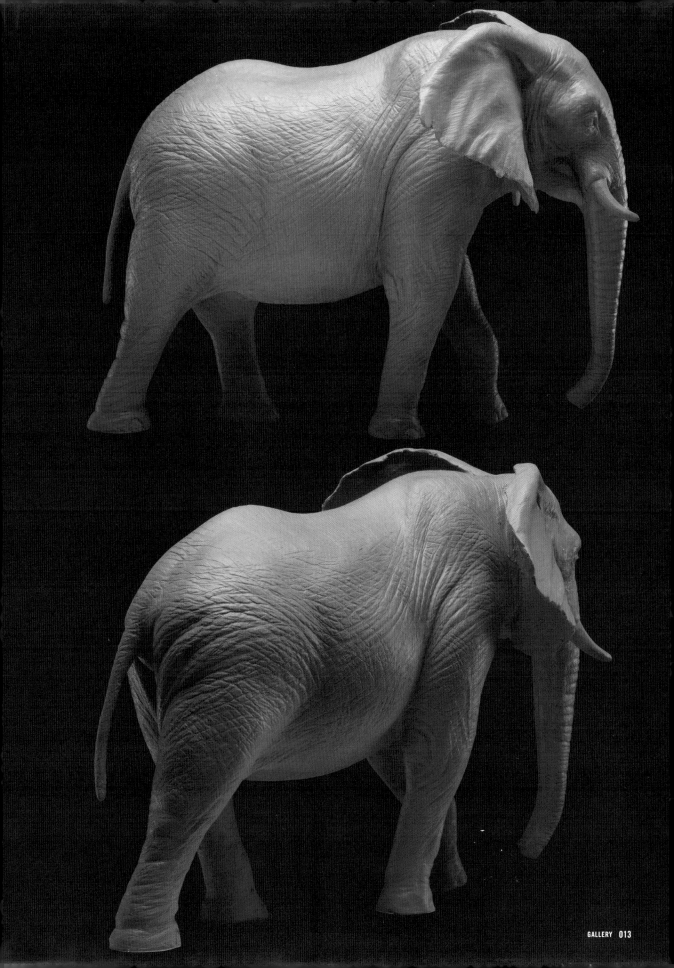

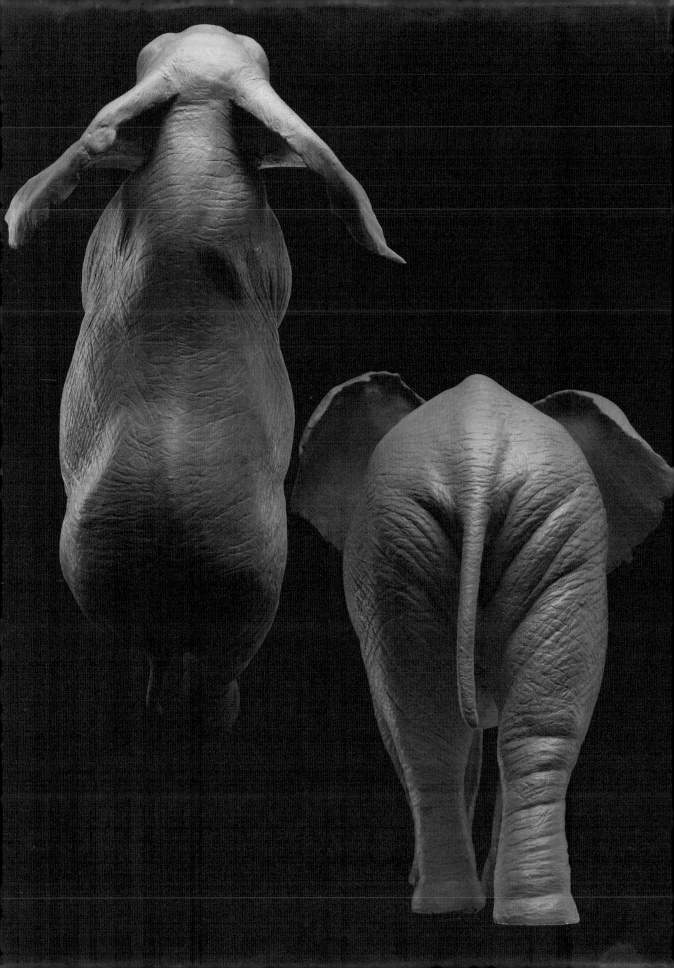

Dog 犬隻

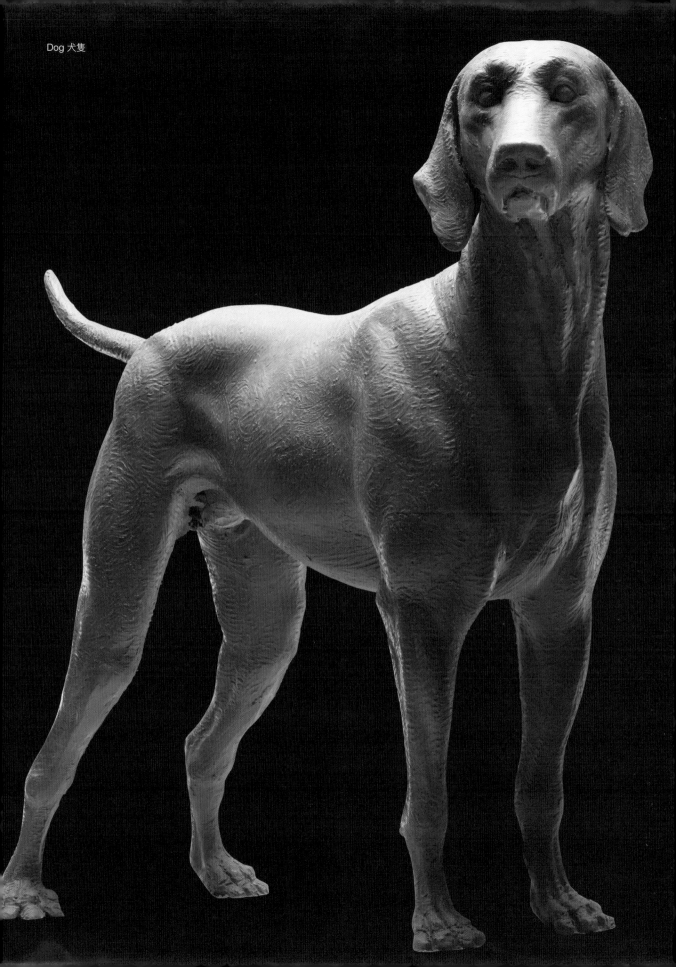

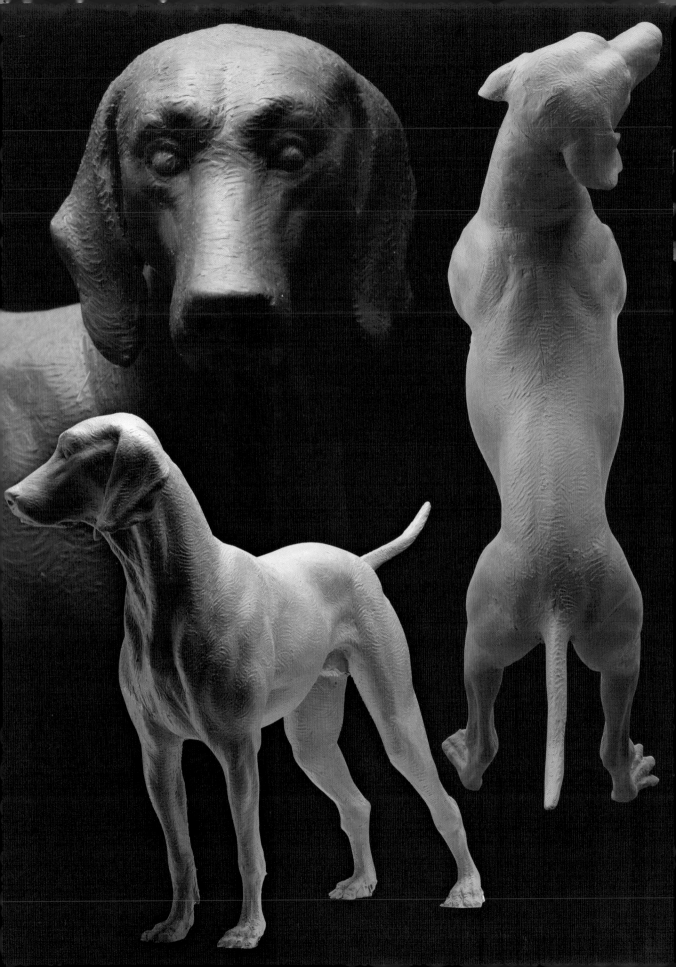

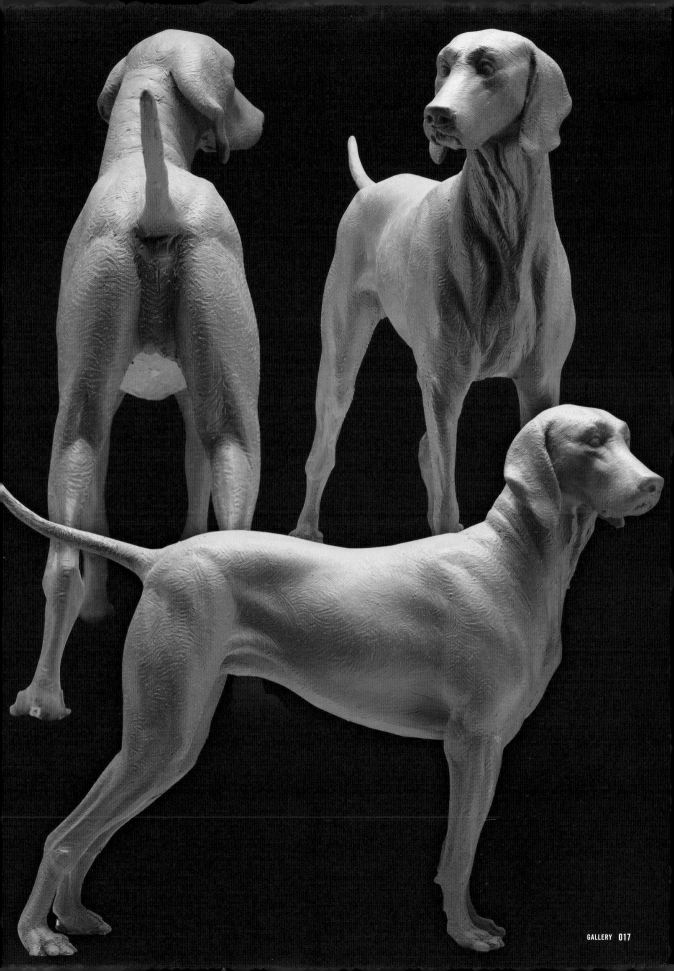

Lion 獅子

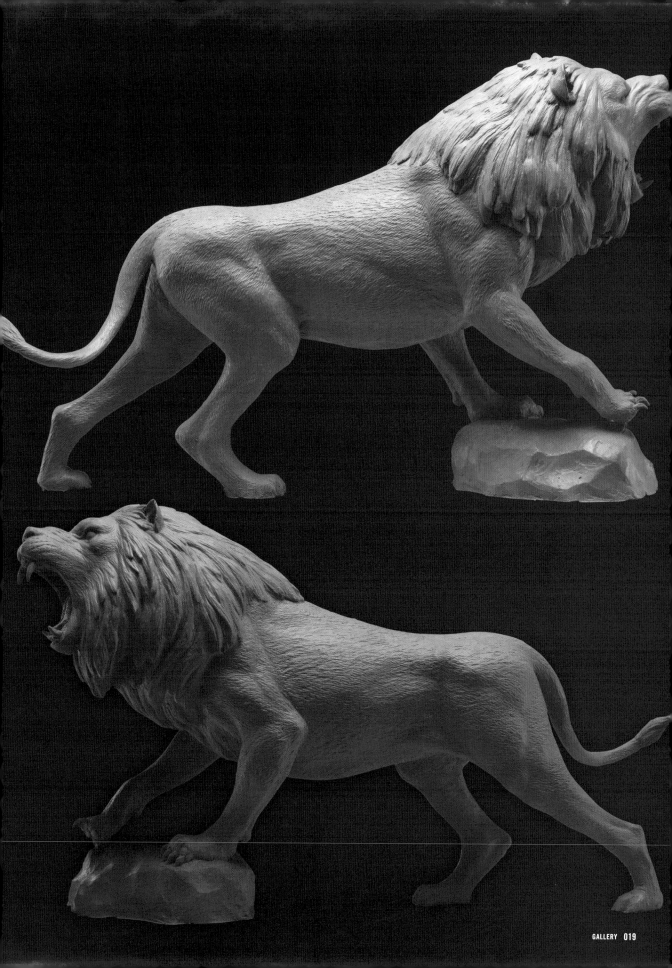

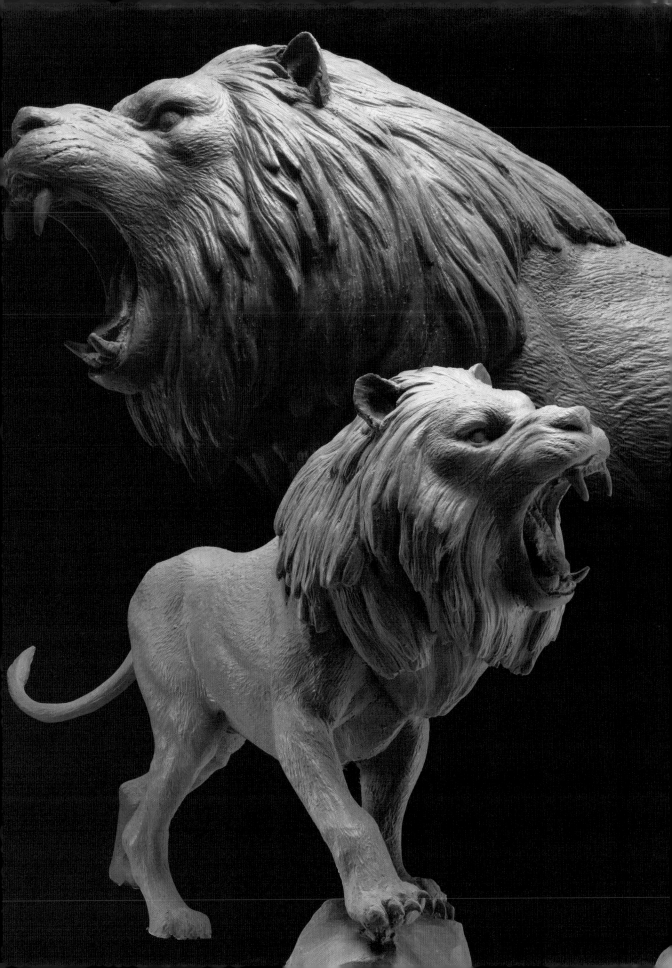

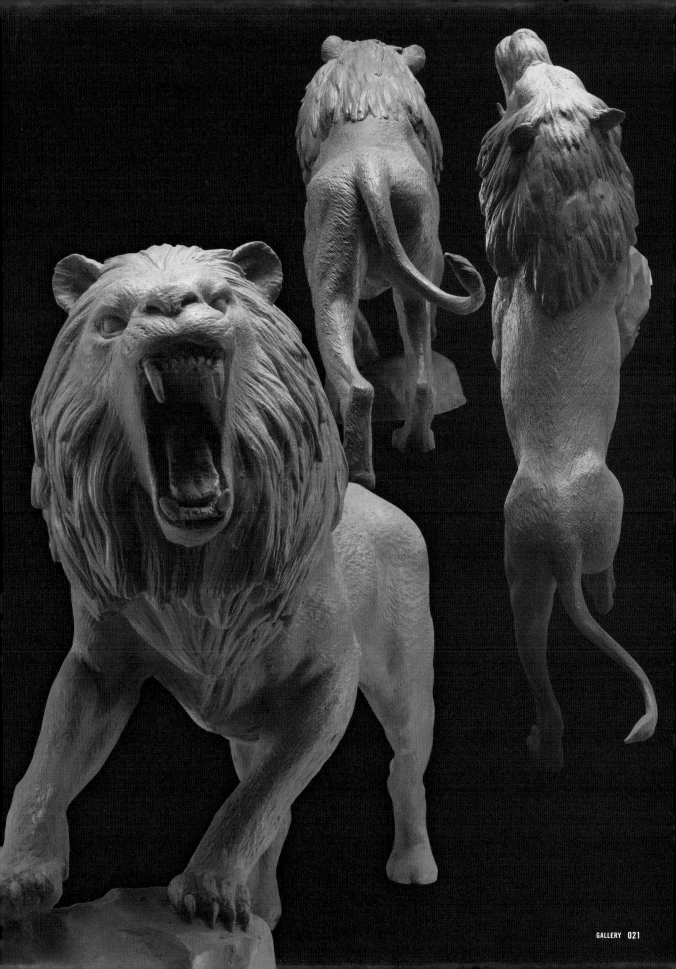

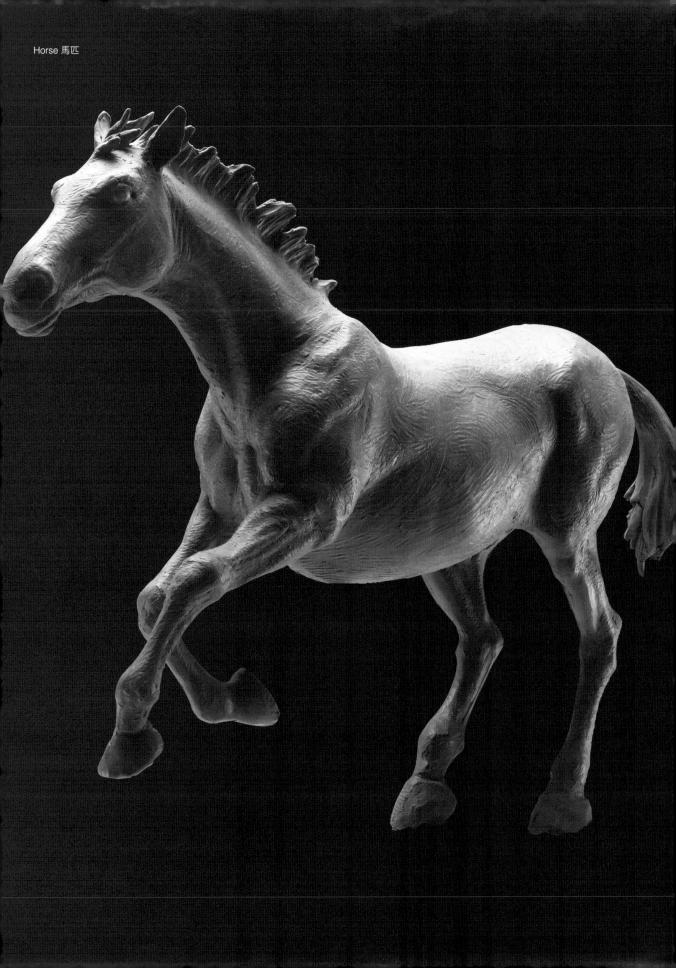

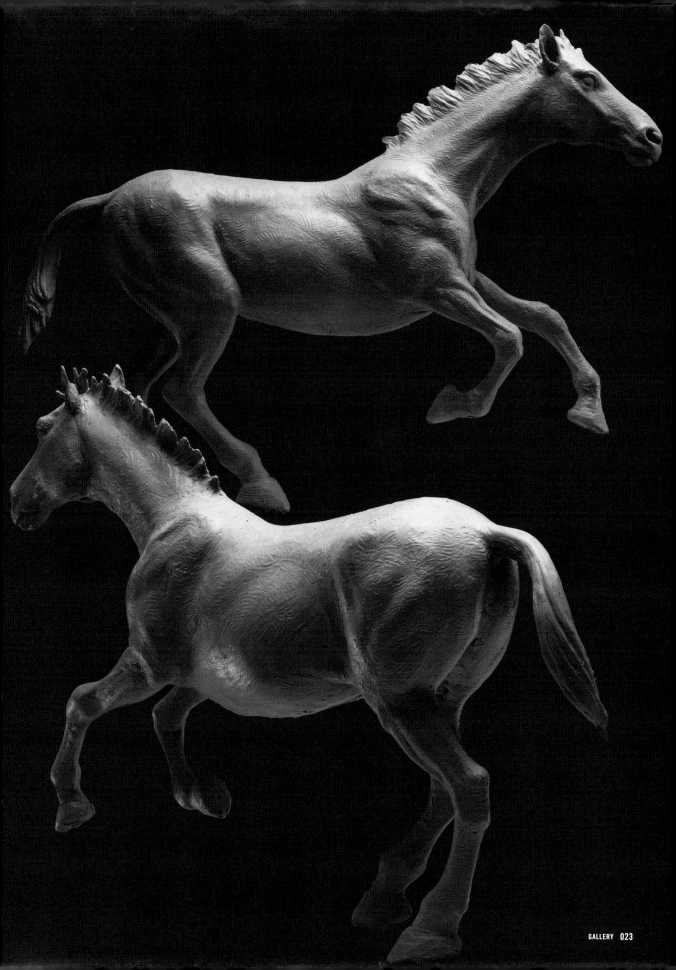

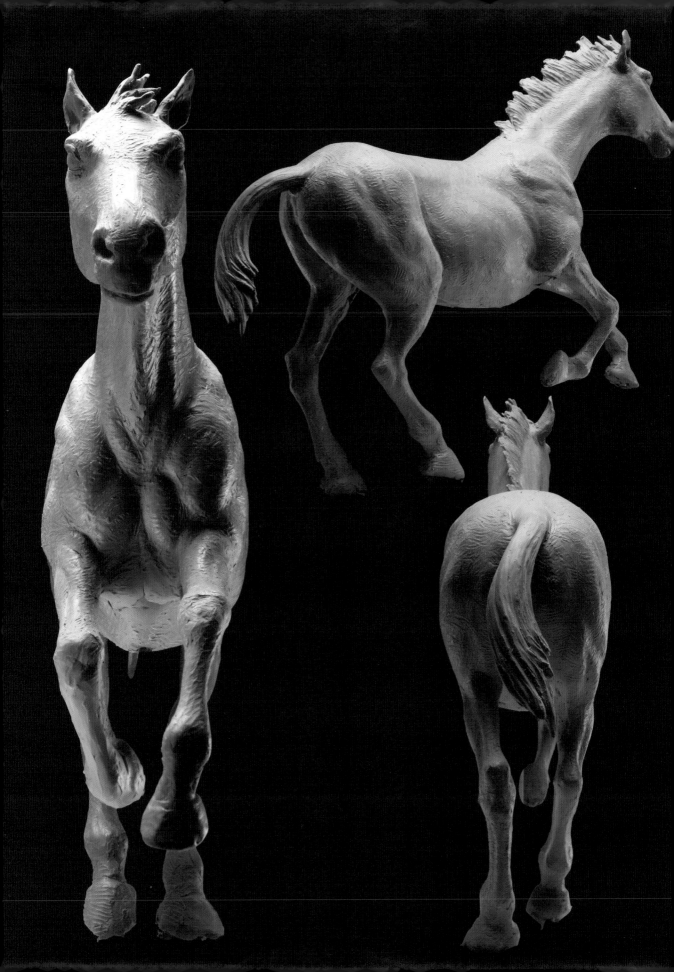

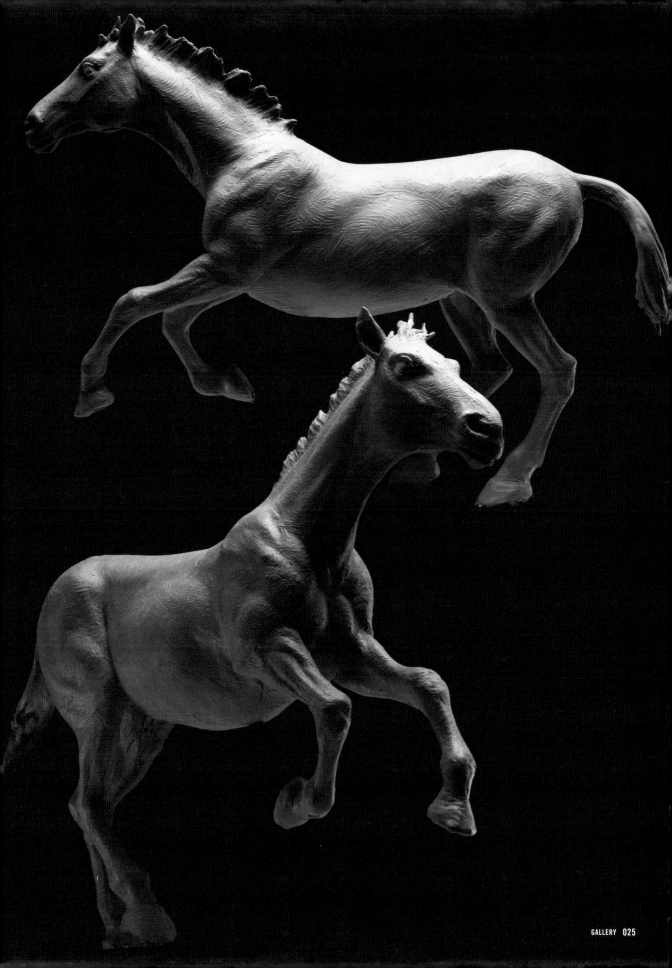

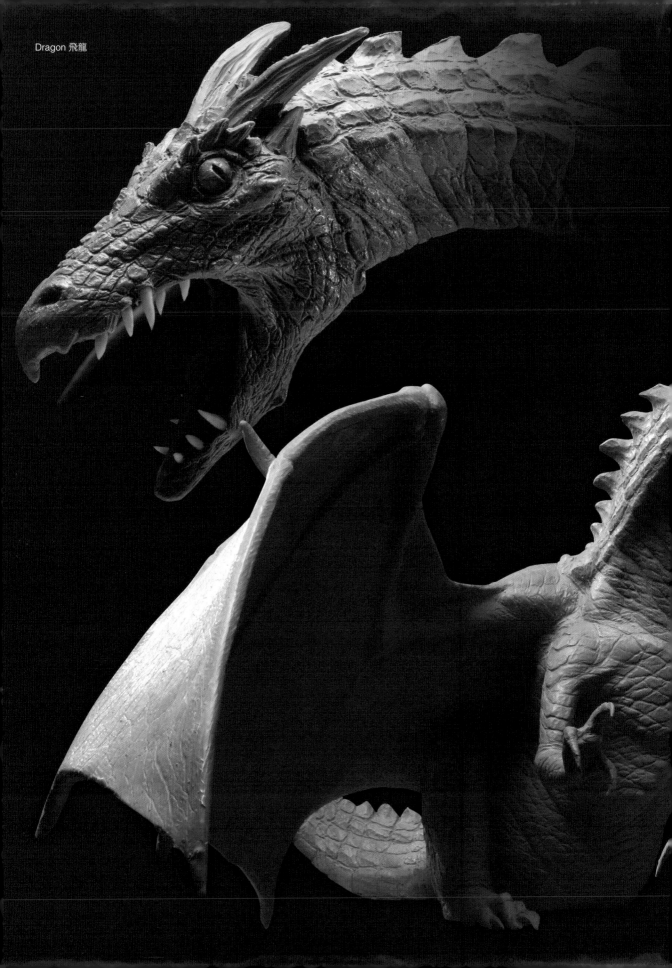

Dragon 飛龍

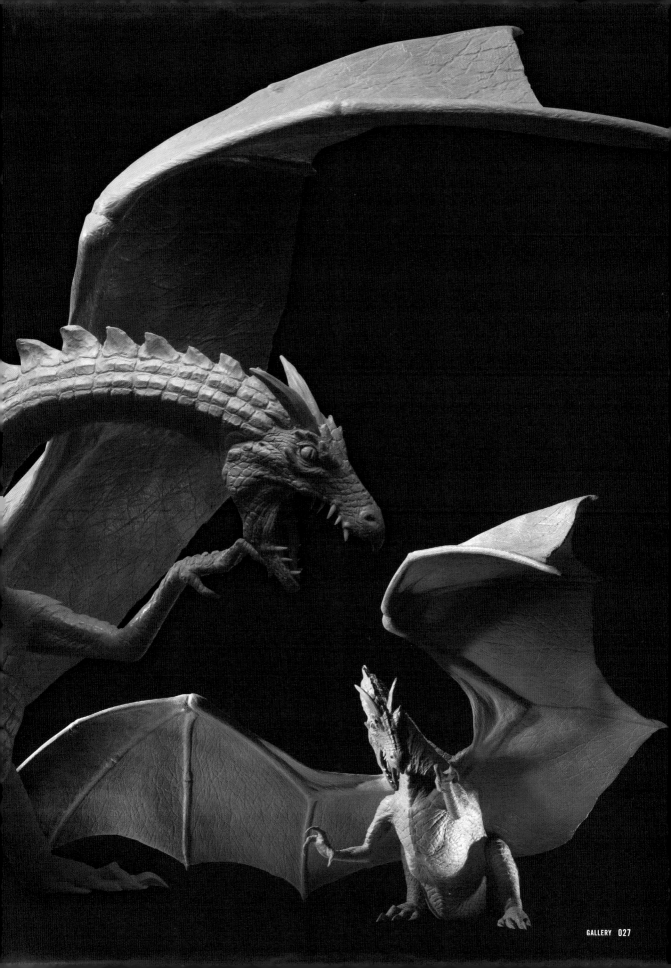

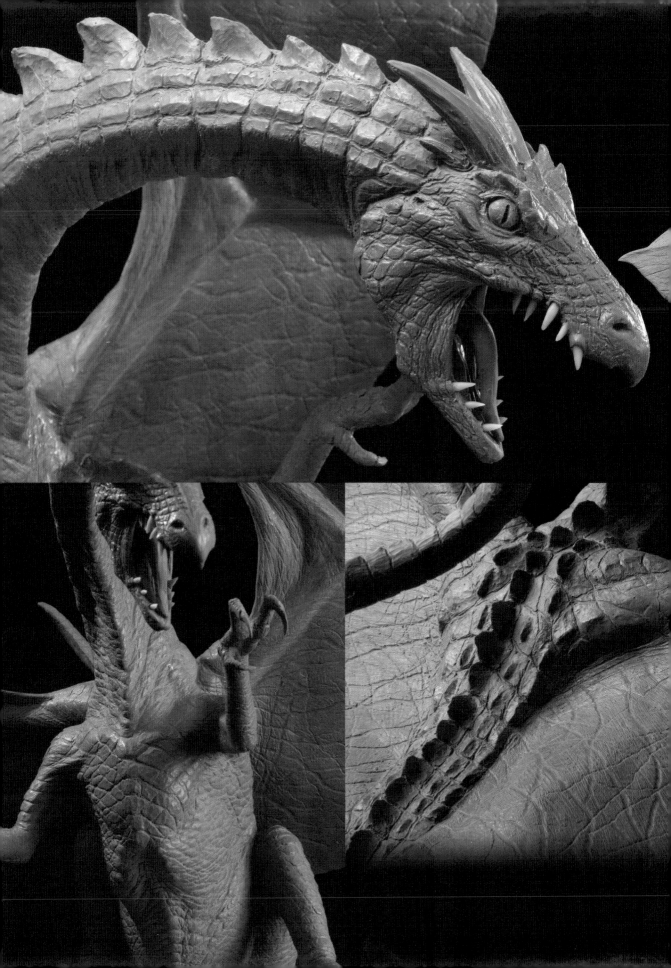

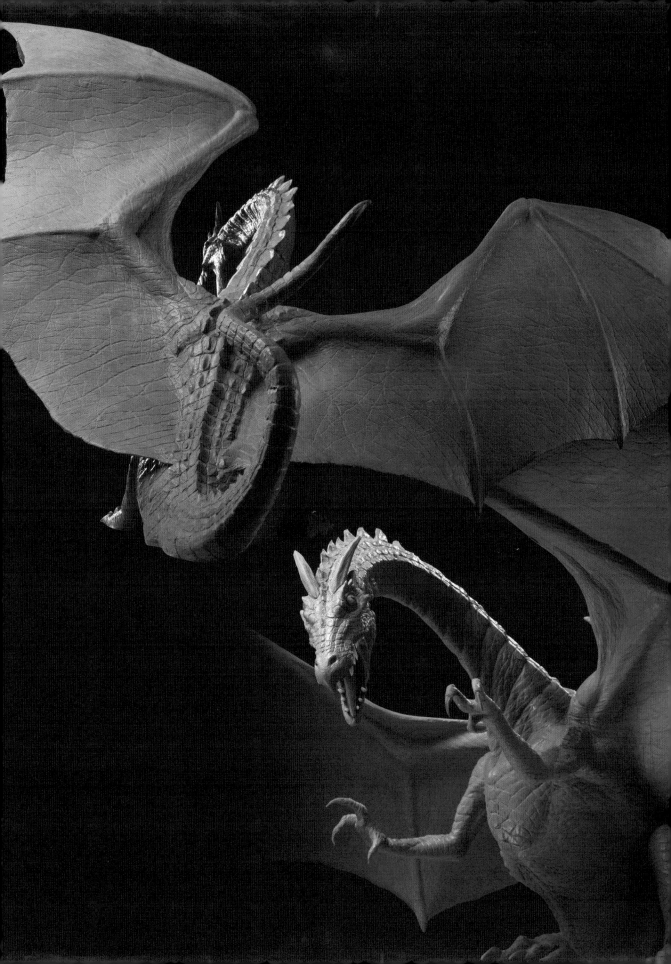

Orangutan 紅毛猩猩

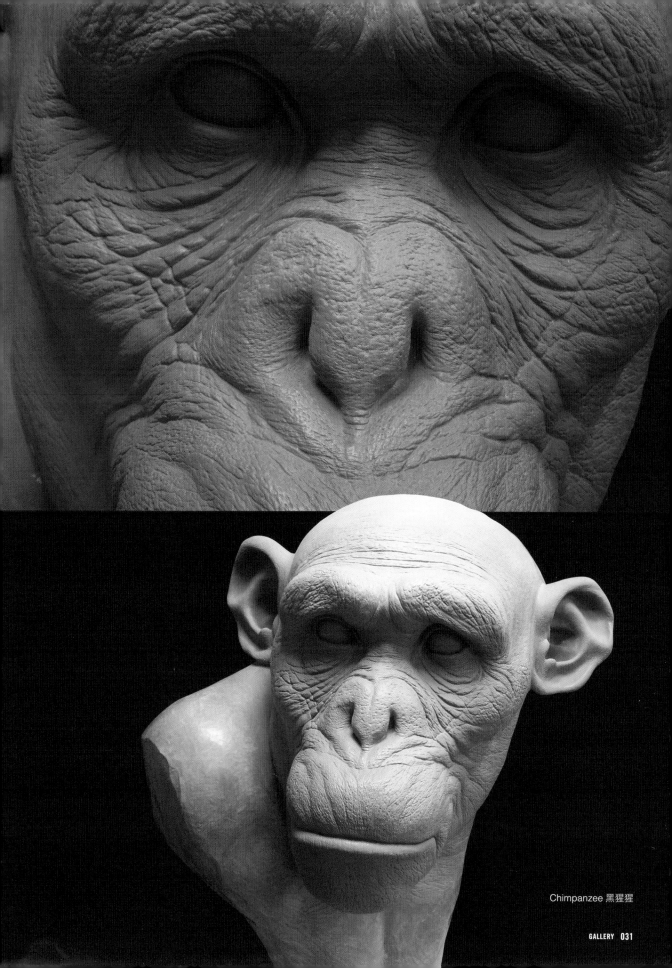

Chimpanzee 黑猩猩

Lion Man 獅男

FILM WORKS

使用於影像中的作品

Animal 林中野獸
©Two hours in the dark

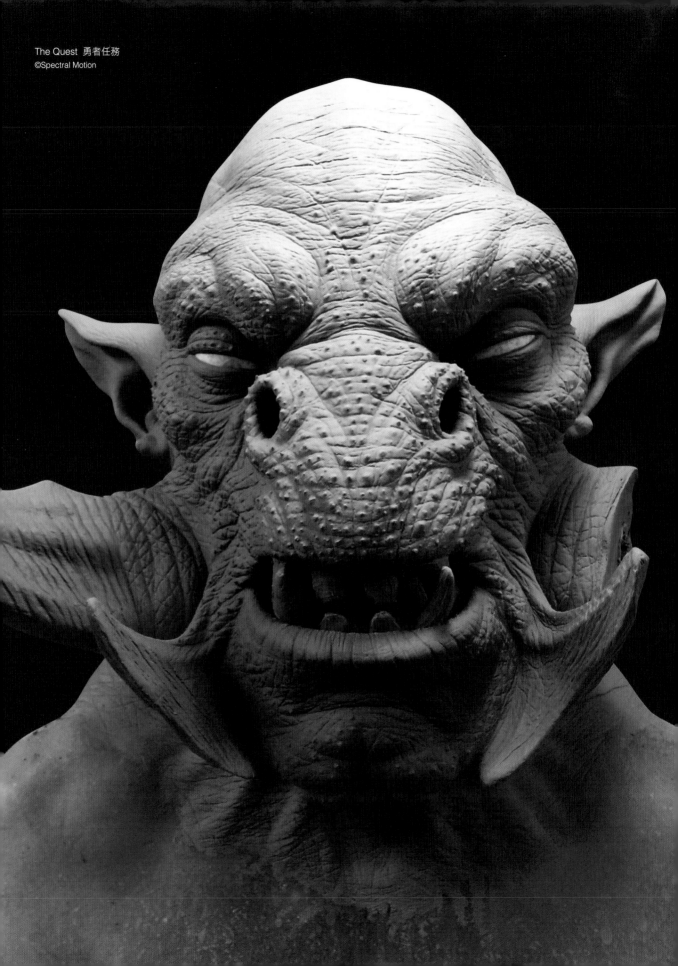

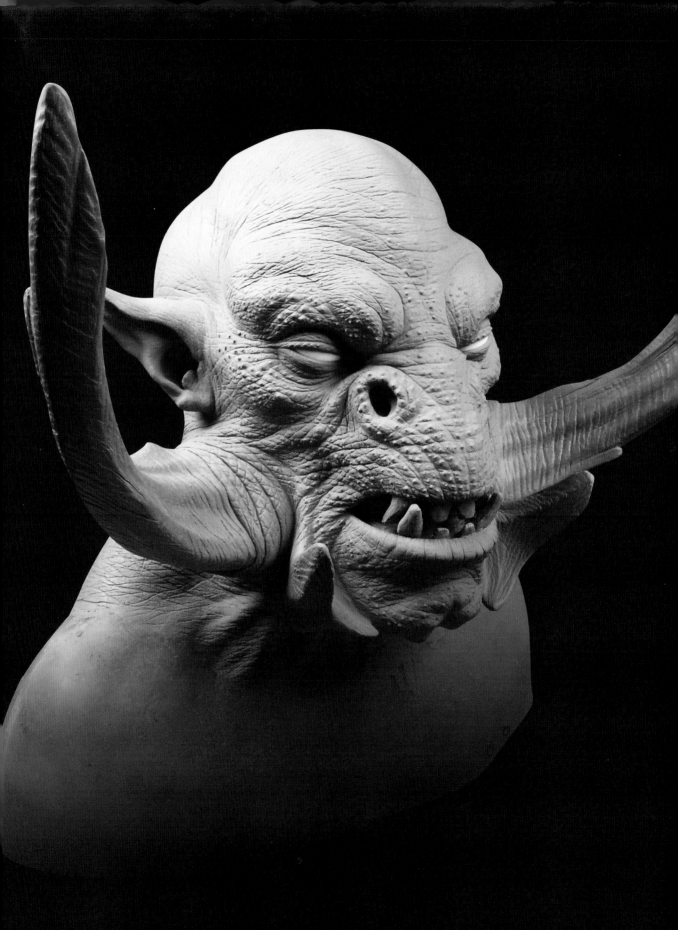

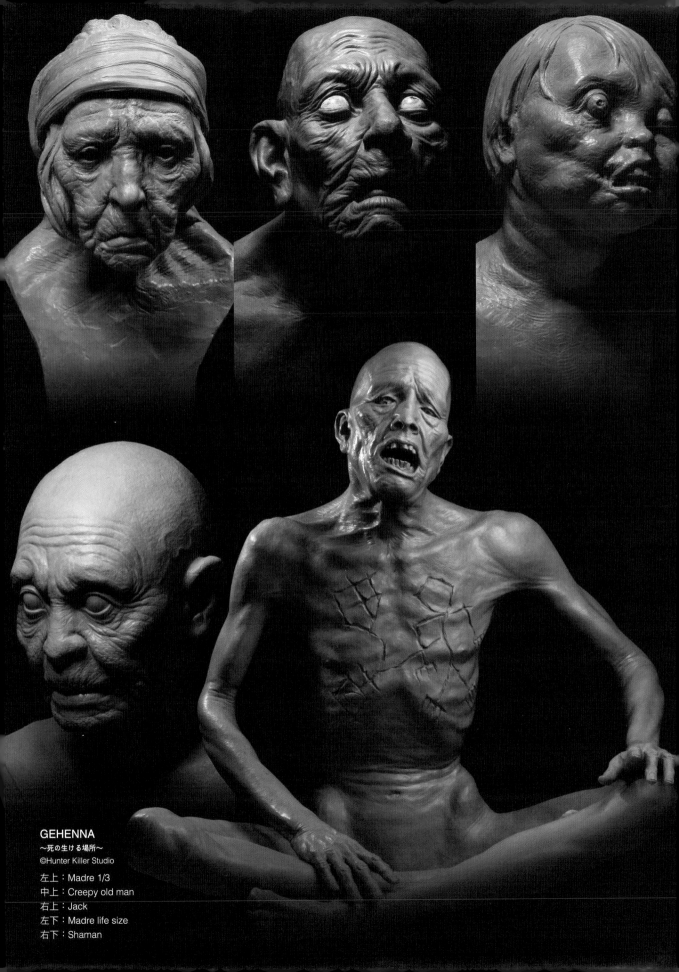

GEHENNA
〜死の生ける場所〜
©Hunter Killer Studio

左上：Madre 1/3
中上：Creepy old man
右上：Jack
左下：Madre life size
右下：Shaman

DEMONSTRATION WORKS
實際範例作品

獵豹人
©Spectral Motion

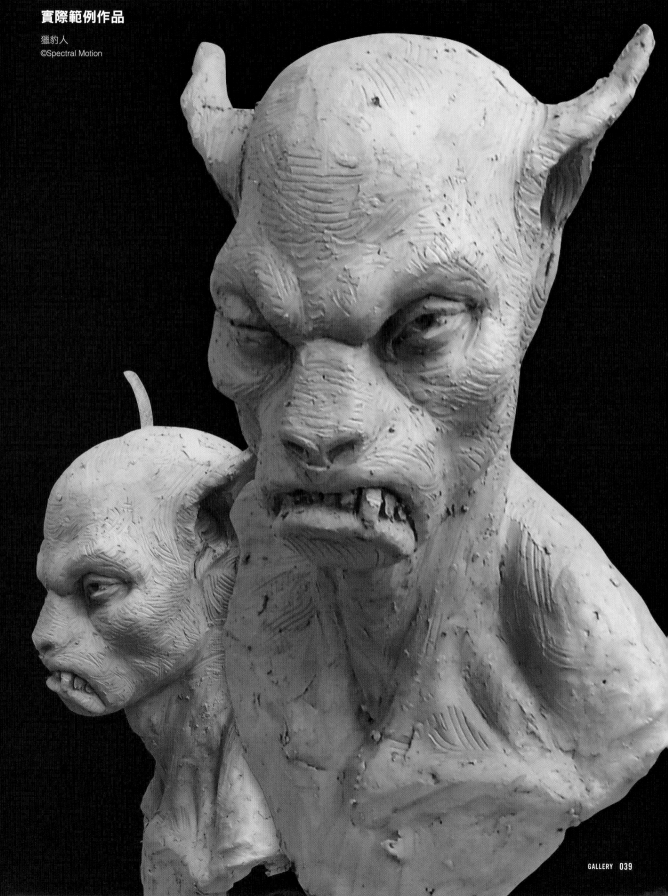

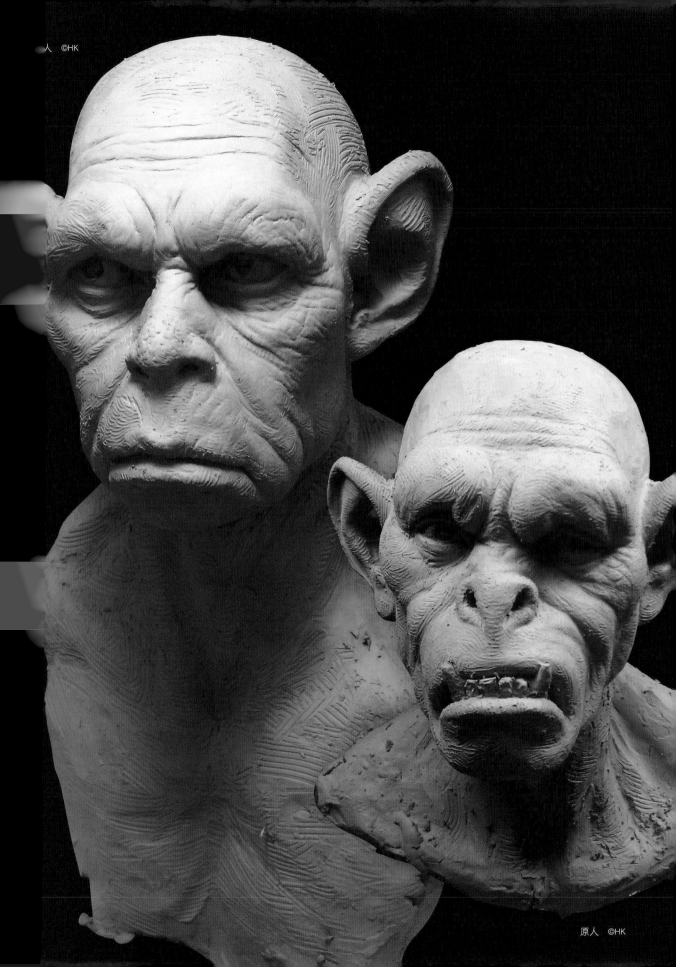

人 ©HK

原人 ©HK

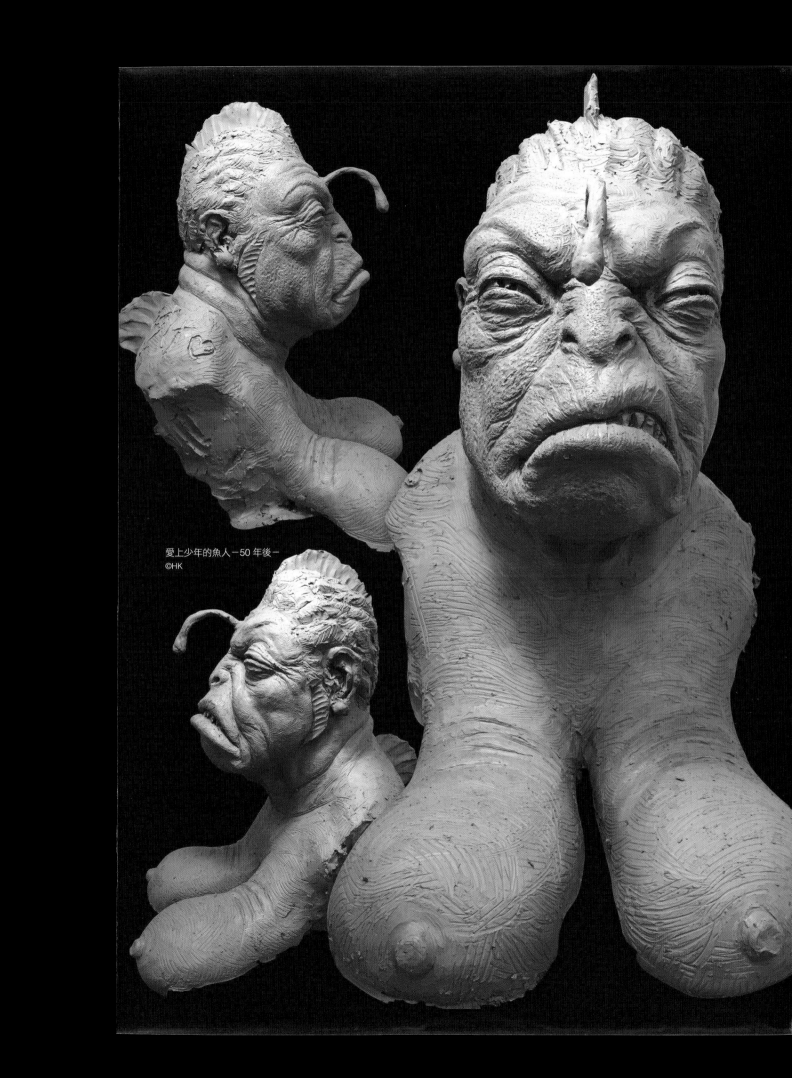

愛上少年的魚人－50 年後－
©HK

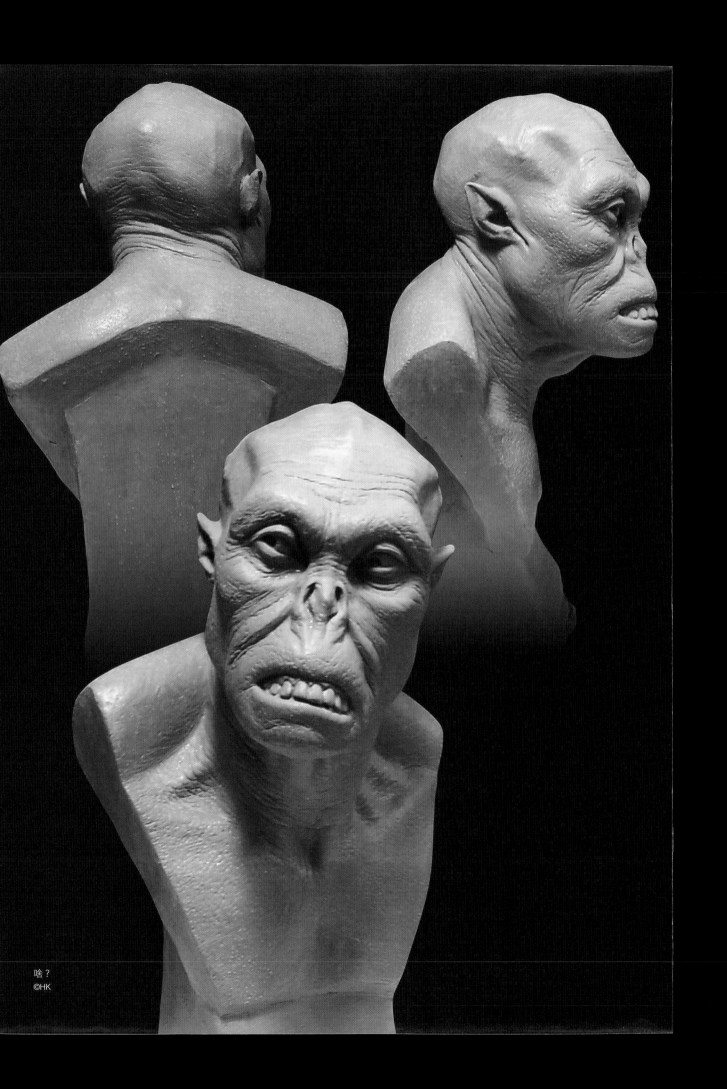

啥？
©HK

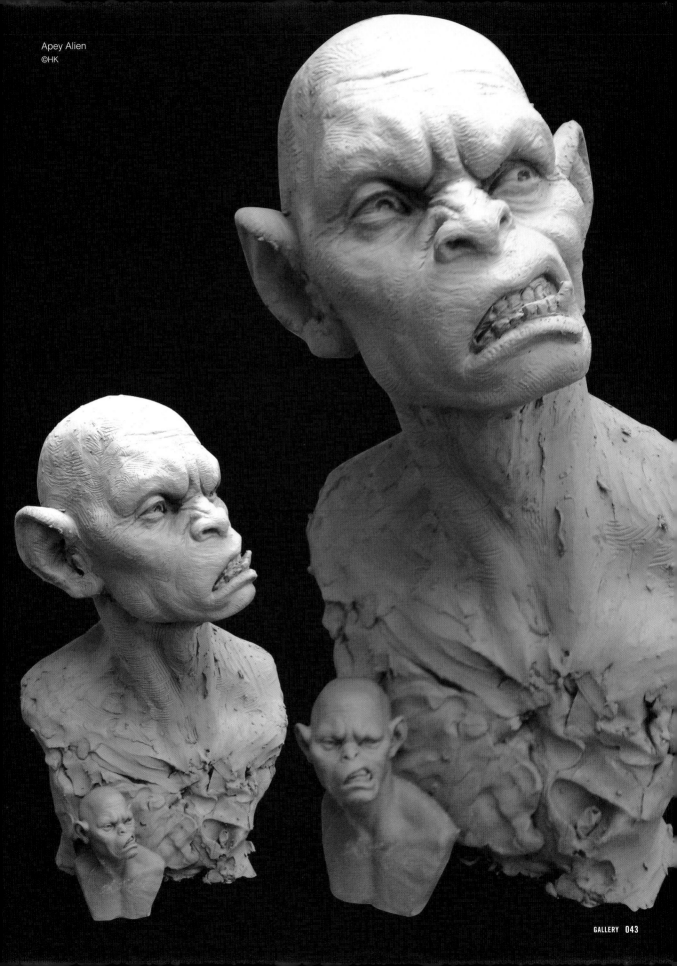

Apey Alien
©HK

TOOLS AND MATERIALS 材料與工具

介紹雕塑時所需要的材料、工具以及照明設備。

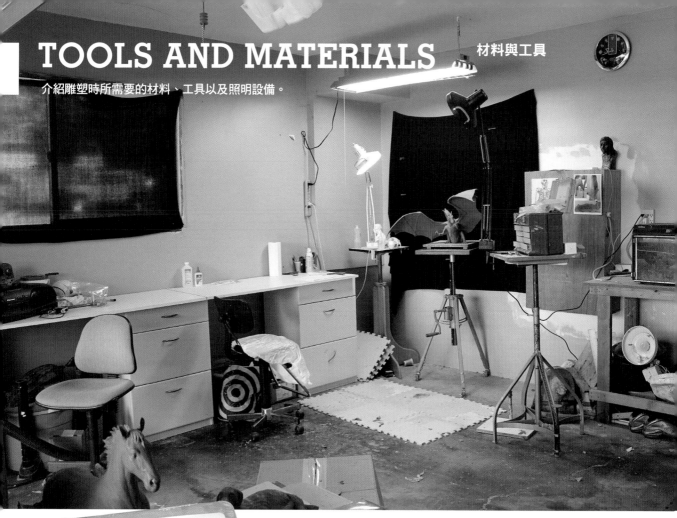

黏土 NSP MEDIUM

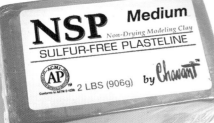

本書所刊載能夠放置於桌上尺寸的雕塑作品，幾乎都是使用 NSP Medium 製作。NSP 黏土在開始雕塑前先加熱後就會變軟，雕塑完成後只要放置冷卻到常溫就會恢復成平常的硬度，不用擔心形狀會被破壞掉。即使乾燥後也不會完全硬化，可以分成幾天完成長時間的雕塑作業。如果想要進行細部細節的加工，可以使用吹塵罐倒過來吹拂冷卻，就能讓加工部位變得更硬。

手工製作軟化黏土用烤箱

NSP 經過約 75℃烘烤 30 分鐘後，就會變成適合雕塑作業的軟硬度。照片上是使用紙箱自行製作的烘烤設備。構造是將箱子密閉後，以棉被烘乾機朝向內部吹出熱風。如果將用剩的黏土都放置於這個軟化箱中，需要的時候就可以隨時取用。

烤箱

這也是用來軟化加工黏土的設備。設定溫度是 75℃，時間是 30 分鐘。另外像是尖牙這類小型零件，若是使用 Super Sculpey 樹脂黏土製作時，也會用到這個設備來烘烤。Super Sculpey 樹脂黏土經過約 150℃烘烤 15 分鐘左右就會硬化。

雕刻工具

1 **紋路質感加工工具**：在雕塑表面營造出皺紋或質感的加工工具。
2 **修坯刀（小）**：用來刮削移除黏土的工具。
3 **木製刮刀**：用來塑形立體面的工具。
4 **蠟雕刀**：用來雕刻線條明顯的皺紋或臉部細節的工具。

5 整形工具

準備一些像這樣刮刃前端呈現鋸齒狀的整形工具，作業起來會比較方便。可以更加正確地表現出雕塑作品的表面狀態。照片是將線鋸加工後自製的工具。

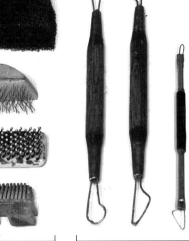

1	2	3	4	5

底座木板

我個人比較偏好厚度至少要 2～3cm，表面有貼皮的木板，外表看起來會比較美觀。板子底部如同木屐齒一般加上 2 塊木板會更好拿取，骨架也可以刺得更深入一些。

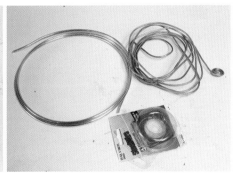

骨架的材料

四角形的棒狀物是黃銅管，小的黃銅管剛好可以塞入大黃銅管內。在雕塑或是翻模如手腳、翅膀之類，自軀體延伸出去的部位時，使用這個工具會很方便。講解飛龍製作方法的章節會再為各介紹這個工具。金屬線狀的工具是鋁線，容易折彎，方便塑造出各種不同姿勢。

紋路質感加工工具

各種不同尺寸的刷子。這些都是拿寵物梳毛刷裁切後改造成方便使用的狀態。可以使用於營造出各式各樣的皮膚質感或是毛髮的紋路質感。

照明

使用的是 Relius Solutions 公司的 All-Steel Incandescent/Fluorescent Combo Lamp。一組燈管就能切換成白熾燈模式、螢光燈模式、白熾燈+螢光燈模式等 3 種不同選擇。正上方的燈光是螢光燈。一邊使用螢光燈照亮整體環境，然後再以檯燈來加強照明，營造出明暗的強弱對比。

SKELETON OF PRIMATE 靈長類的骨骼

讓我們比較看看本書內容中的黑猩猩、大猩猩以及人類的骨骼有何異同。
基本上靈長類與人類的身體及骨架是相同的。
請大致理解骨骼的長度與寬幅一旦如何變動就會成為猿猴的骨骼吧。

骨骼比例的不同

註：此處是將大猩猩、黑猩猩、人類設定為相同身高進行比較

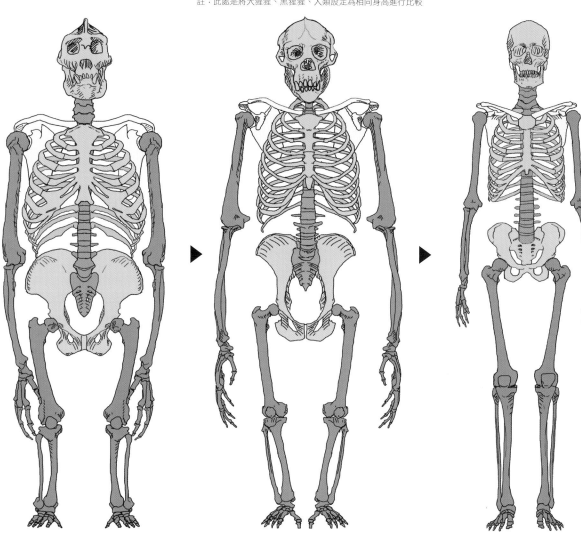

大猩猩

據說大猩猩與人類的遺傳基因高達 90％以上相同。大猩猩的骨架從頸部到肩部與人類極為相似，但肋骨與骨盆相當巨大，粗壯的手臂也比腿部還長。這是因為大猩猩基本上是生活在樹上，而行走時兩手臂會支撐在地面上四足步行所致。腿部彎曲形成 O 形腿，大腿骨粗壯但整體較短。

黑猩猩

遺傳基因比大猩猩更接近人類的黑猩猩，肋骨、骨盆都稍微較小一些，因此身形看起來比較纖細。頸部向前方凸出，以致由正面觀察時會看不見頸部。行走時呈現四足步行的姿態，腿部與發達的長手臂相反，不僅較短而且是 O 形腿，也因為經常彎曲的關係，必須橫著走路。

人類

以二足步行的姿態行走，頸部垂直向上伸展，兩手臂較短且細，反過來說腿部較長而且膝蓋可以伸直。骨盆較短，前後寬幅增加，呈現直立時骨盆可以承接內臟的形狀。

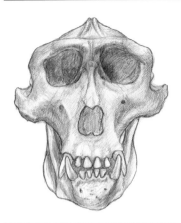
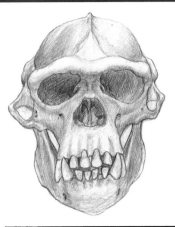
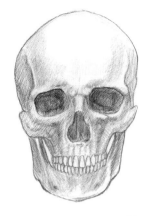

大猩猩

頭頂上有一道沿著顱骨頂部中線（矢狀縫）的脊狀骨頭，稱之為矢狀嵴，用來固定發達強壯的顳肌（負責活動下顎的肌肉）。頭部分裂成兩半，上面覆蓋著厚實的肌肉。在美國，經常揶揄肌肉鍛鍊得極為發達，但頭腦簡單的人叫做肌肉腦袋（muscle head），而大猩猩正是名符其實的肌肉腦袋。犧牲了大腦的容量，增加了肌肉。此外眼眶的位置相當上方。

黑猩猩

眼骨上稜（眼睛上方沿著眉毛的隆起部分）非常發達，使得五官看起來非常立體。與大猩猩相同，犬齒非常發達。

人類

為了容納極為發達的腦部，頭部的外形成為一個大型球體，額頭寬廣，眼睛的位置較下方。因為下顎較小的關係，口部內縮，犬齒也較小。

人類

人類頭蓋骨的枕骨大孔（連接頸部骨骼的部分）位置在下側。下顎較小，因此呈現出上排牙齒蓋住下排牙齒的外形。

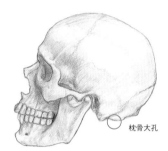

枕骨大孔

黑猩猩

頭蓋骨的枕骨大孔位置在後側。口部雖然比大猩猩內縮，但下顎很大，犬齒露出口外。後腦勺較小，顳部的外形向內縮。

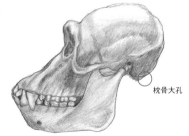

枕骨大孔

大猩猩

大猩猩只要醒著的時候都一直在進食，因此下顎非常發達，口部看起來像是被下顎拉扯般地向外凸出。與黑猩猩相同，臉頰兩側有強壯的咀嚼用肌肉（咀嚼肌），因此臉頰的骨骼會分成兩塊。

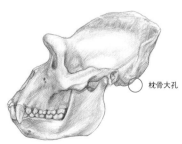

枕骨大孔

實際站立起來時的身高差異 POINT

人類	大猩猩	黑猩猩
165～180cm	170～180cm 左右	150cm 左右

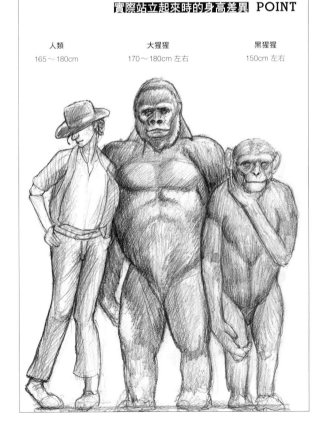

CHIMPANZEE 黑猩猩

TOOLS & MATERIALS
材料與工具

NSP 黏土、鋁線、鐵絲、補土、鋁箔紙、底座木板、雕刻工具、鑽頭、木製刮板、加水稀釋酒精、刷毛

01 底座與骨架

將鋁線折彎後以補土連接的骨骼放置於參考資料描繪而成的骨骼圖上,並照圖確認各部位的長度後,擺出想要製作的姿勢。

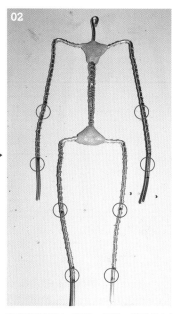

即使是要製作特定姿勢的雕塑,組裝骨架的時候,還是要先以骨骼為基準,製作自然直立的中性姿勢骨架。就從將骨骼圖放大列印至想要製作的尺寸開始吧。

在骨架的手肘、膝蓋、手腕、腳踝加上記號。骨架的右手和右腳都是一根粗的鋁線,左側也相同。然後配合兩側在骨架的中心加上頭部。胸部、骨盆部分則以補土進行補強。雙手手腕、雙腳腳踝以細鐵絲纏繞,方便黏土固定於上。

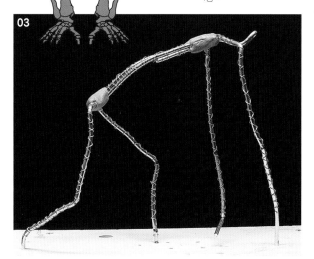

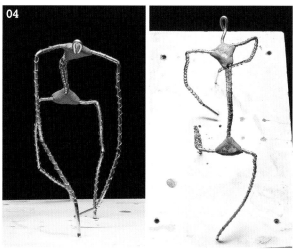

這次要製作的是以四腳步行的姿勢。折彎標有記號的關節部位來調整姿勢。前進時手腳呈現前後交錯狀態。腿的長度比手臂來得短,而且腿部經常呈現彎曲的姿勢,因此肩部會比腰部的高度高出許多。

在底座木板上鑽開與骨架相同粗細的孔洞後,插入骨架。除了懸在空中的手以外,另外 3 條肢體都固定在底座上,呈現穩定的狀態。

基底

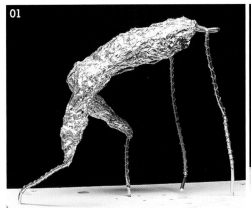 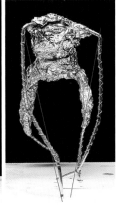 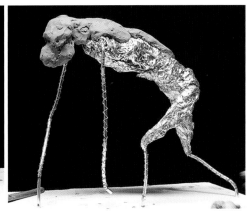

01 將鋁箔紙纏繞在有可能會使用到大量黏土的軀體和大腿部分。手臂的角度是由肩膀朝向中心點延伸到握拳的手掌為止。

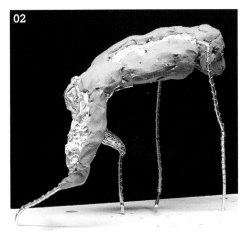 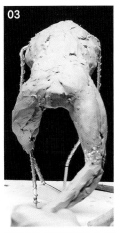 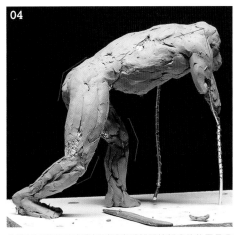

02 一邊考量到整體外形輪廓，一邊堆塑出軀體的厚度。

03 腿部會呈現出嚴重的 O 形腿。

04 此時是否能夠確實掌握手臂和腿部關節部分的位置是非常重要的。

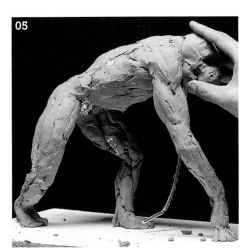 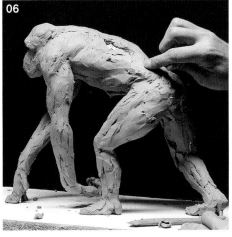 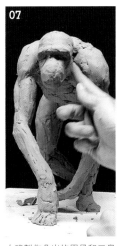

05 頭部也大略堆塑。每一個部位都不需要在意細部細節，重要的是抓出整體均衡感。

06 一點一點加上外形的強弱對比。

07 大略製作凸出的眉骨和口鼻部分。眼睛相當凹陷內縮於眼眶內。

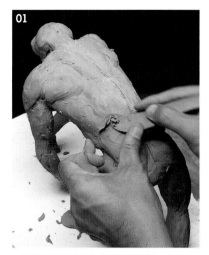

01

一邊參考骨骼圖，明確抓出骨盆的位置。

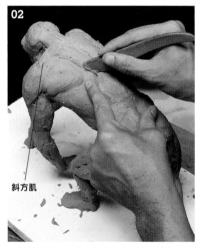

02

斜方肌

堆塑肩部與肩胛骨周圍隆起的肌肉。製作斜方肌的隆起形狀。

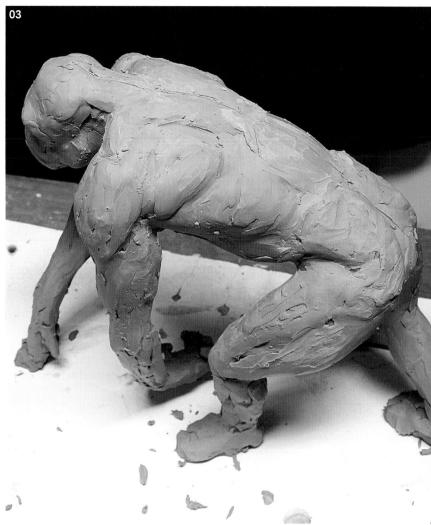

03

將肩胛骨周圍的肌肉與背部的肌肉，堆塑在肋骨整體形狀的上方。雖然是粗略堆塑，也請將相關位置呈現出來。

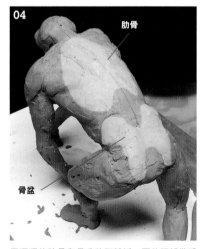

04

肋骨

骨盆

黑猩猩的肋骨和骨盆的距離近，因此腰部幾乎沒有腰身。

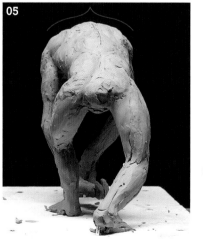

05

別忘了背部的圓弧曲線。

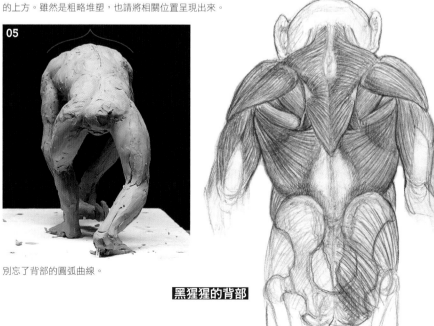

黑猩猩的背部

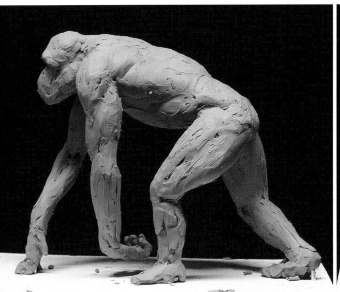
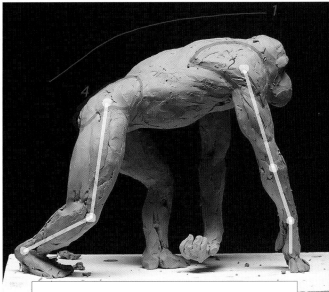

按照步驟完成粗略堆塑後,請再重新觀察一次整體外形。

CHECK POINT

1 軀體的圓滑曲線。2 肩胛骨與肩部的外形流勢。肩部要朝向前方。3 以背闊肌為界,區隔背部與腹部。
4 骨盆較薄,位於背後側。因此腿部的根部位置靠近背後。
5 明確抓出手腳的關節位置。

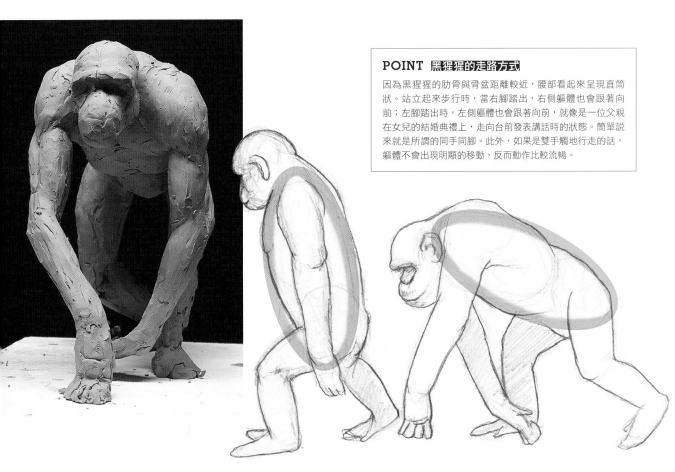

POINT 黑猩猩的走路方式

因為黑猩猩的肋骨與骨盆距離較近,腰部看起來呈現直筒狀。站立起來步行時,當右腳踏出,右側軀體也會跟著向前;左腳踏出時,左側軀體也會跟著向前,就像是一位父親在女兒的結婚典禮上,走向台前發表講話時的狀態。簡單說來就是所謂的同手同腳。此外,如果是雙手觸地行走的話,軀體不會出現明顯的移動,反而動作比較流暢。

O3 製作頭部

黑猩猩的五官非常立體,
鼻孔朝天而且沒有鼻梁,嘴唇也相當薄。

黑猩猩的眉骨十分凸出,因此看起來五官非常立體。

將口鼻部分隆起以及在其上更為隆起的鼻子大略堆塑出來。

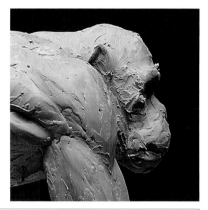

POINT 由側面進行確認!

由側面觀察,將應該凸出或是應該內凹的部位明確定義出來。只要外形掌握得宜,就算只是粗略堆塑,也能看得出來是黑猩猩。在著手製作眼睛及鼻孔之前,請先將黑猩猩的大略外形塑造出來。

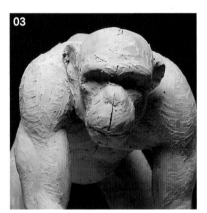

劃出一道中心線,讓左右兩側對稱。

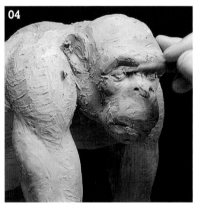

稍微將眼球部位的隆起塑造出來。

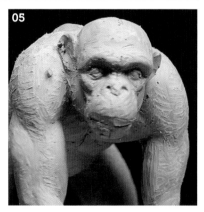

與其說是眼球的隆起,不如說是包含眼瞼在內所有部位的隆起形狀。

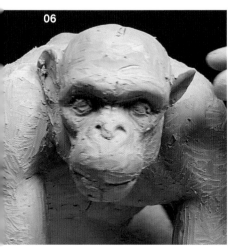

將耳朵形狀粗略塑造出來。

POINT

黑猩猩的耳朵與人類相較之下,位置在更上方。耳朵的大小也比一般人類或者是看起來像猿猴一樣的人都要大得多。

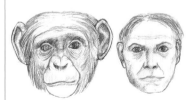

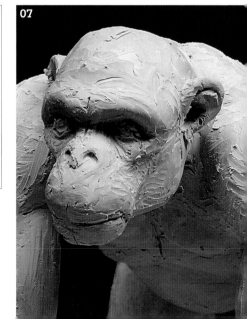

耳朵的位置在顴骨的內側、下頜骨的後方(根部連接處)。

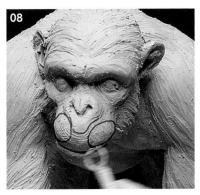

08

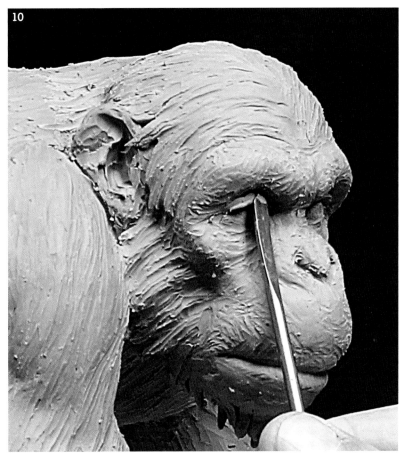

10

鼻子要比口鼻部更加凸出。口鼻部也不是單純
的球狀,在犬齒的位置會呈現出微微隆起的狀
態。如果塑造成簡單球狀的話,看起來會像是
漫畫中的角色,需注意。而隆起的狀態又會因
為表情的不同而有所差異。請訓練自己在觀看
資料時能夠找出各部位隆起狀態的不同處吧。

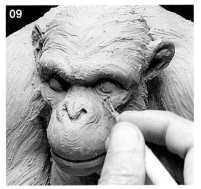

09

包含眼睛正面的面以及朝向鼻子的面之間的邊
緣線會形成皺紋。請將這部位明確塑造出來。

將上眼瞼追加上去。

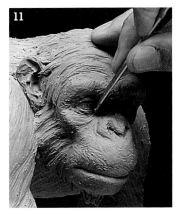

11

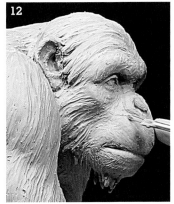

12

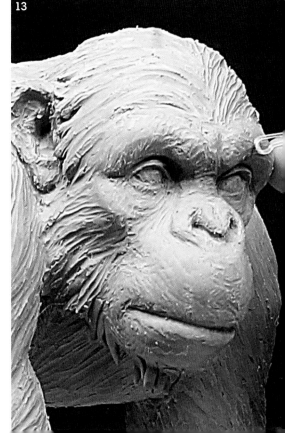

13

將下眼瞼追加上去。厚度比上眼瞼要薄
一些。

輕輕加上鼻子側邊的皺紋。

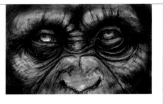

POINT
眼睛周圍的皺紋

首先不要拘泥皺紋
細節,而是要先看
整體形狀。因為眼
眶內部裝著眼球的
關係,會呈現出眼球的隆起以及顴骨的形狀。皺紋就是
分布於這個大範圍的形狀之上。不及格的雕塑作品,常
會本末倒置讓皺紋破壞了這個大範圍的形狀。

稍微將眉骨形狀的
細節雕塑出來。這
個部位雖然也會因
表情而有所不同,
基本上是由眉間朝
向外側上揚,然後
在某個位置又開始
下降。而那個位置
應該是位在整體的
何處,就需要各位
仔細地去觀察了。

O4 製作手臂　這個步驟要掌握住行走時的手臂狀態。

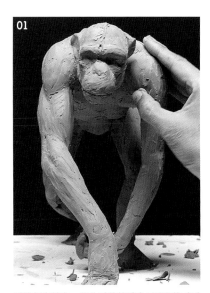

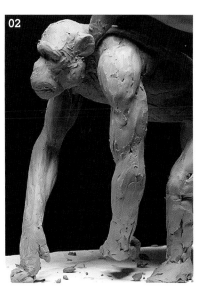

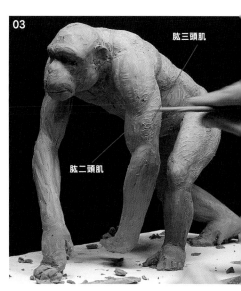

肩膀朝向前方。因此手臂整體會呈現內旋（手臂在不更動位置的情況下，朝向內側轉動的動作）的狀態。手背朝向正面，因此手肘會隨之朝向外側。

將自頸部延伸出來的斜方肌與肩膀的邊緣線明確定義出來。請好好掌握肩膀的圓弧曲線是由哪個位置開始的。

因為手臂內旋的關係，二頭肌會朝向內側，三頭肌會朝向外側。

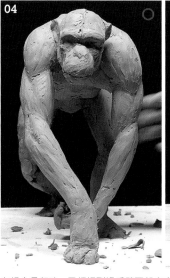

在組合骨架時，已經提到過手臂要朝向中心位置，但在此我們刻意試著將手臂朝下垂直製作看看（右）。於是整個姿勢看起來彷彿靜止般失去了動勢。只要角度不同，當然動作也會跟著不同，因此請隨時尋找適當的角度以符合製作的目的。

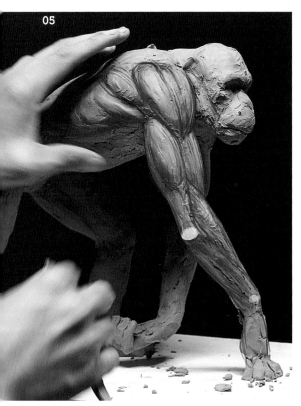

只要清楚掌握手肘與手腕的凸出（白色處）位置，就能看得出隨之而來的肌肉扭轉方向。

將二頭肌堆塑的分量加大些，可以增加強而有力的印象。

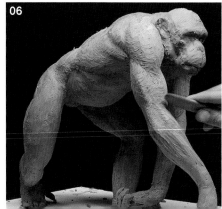

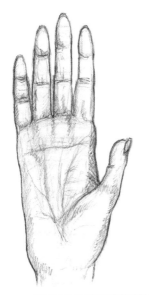
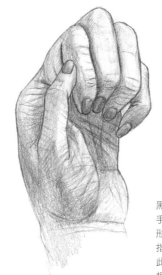

05 製作手部

黑猩猩有比人類更長的手指，
對於營造出作品的表情，
扮演著非常重要的角色。
首先請先了解手部的構造吧。

黑猩猩的手部看起來像是將人類的
手掌部位拉長後的感覺。因此這個
形狀的手部如果要用拇指和其他手
指握住什麼東西的時候極為不便。
此外，第一指節與第二指節的間隔
相當長。

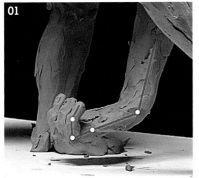

01 即使是在粗略堆塑的階段，也不要只憑感覺折彎手指，而是要去確實掌握關節各處的位置。

02 請注意拇指的根部位置。切記只要整體比例掌握得宜，即使是粗略堆塑也能看得出來要製作的形狀。

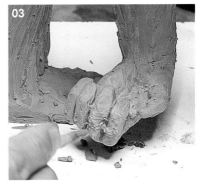

03 將手指一根一根雕塑出來。要確實呈現出關節的長度。

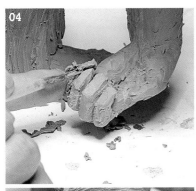

04

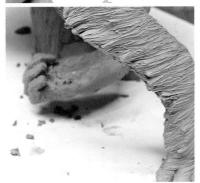

小指製作得太長了，因此要裁短。

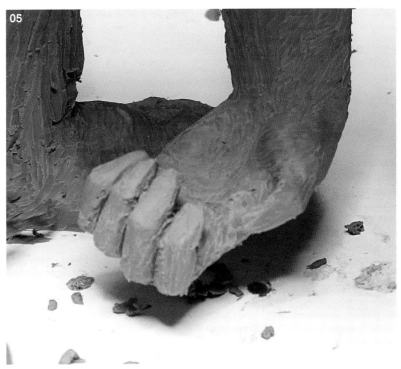

05 接下來只要將拇指根部隆起以及小指側的隆起製作出來，就會自然呈現出手掌中間凹陷平坦的掌心。

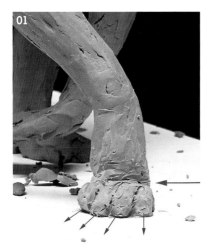

01 將關節的位置以及手指的朝向明確定義出來。手背的皮膚，因為受到手指的擠壓，會呈現稍微隆起的狀態。

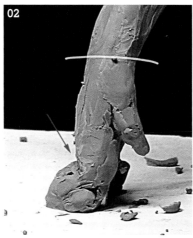

02 決定好箭頭標示的這個位置後，就能表現出體重整個重壓在上面的感覺。照片上應該看得出來自正上方垂直向下的壓力負荷吧。

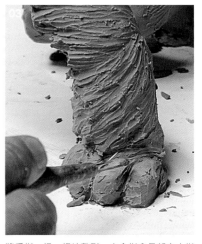

03 將手指一根一根地整形。由食指愈是朝向小指的方向，角度愈會向外張開。一點一點地改變角度，營造出節奏感來。

雕塑拇指時，同樣也要先掌握關節的位置。

POINT

黑猩猩及大猩猩以手掌觸地行走時，會像插圖一般使用第二關節來行走。而不是以握拳的方式。

手部的雕塑完成了。

黑猩猩的大腿既粗又長，小腿既短而且雙膝向外彎曲。
經常是以曲著膝蓋的姿勢移動。

O6 製作腿部

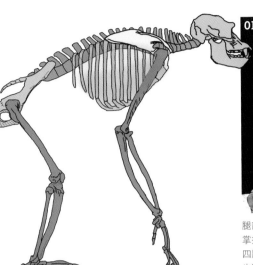

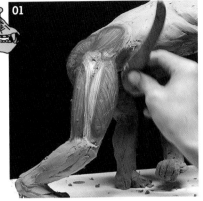
01

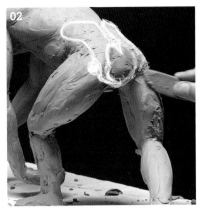
02

腿部骨骼的大腿骨會連接在骨盆上，所以要先掌握住骨盆的位置。黑猩猩的骨盆前後較薄，四肢著地的時候，骨盆的位置相當靠近背後。也因為如此，大腿的根部會比人類更接近背後的位置。

臀部的骨盆空洞很大，中間有臀部中心的隆起部位。說到這個骨位啊，那真是太不得了啦。至於到底有多麼不得了呢？用文字實在難以形容，請各位自己去網路查詢看看吧。

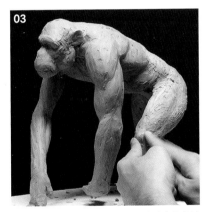
03

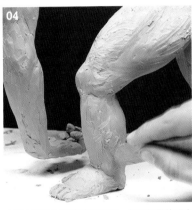
04

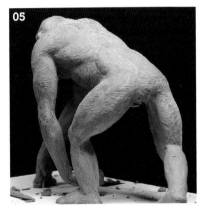
05

與製作其他關節時相同，要先正確地定義出膝蓋的位置。明確掌握肢體在什麼位置彎曲，才能讓動作姿勢呈現出強弱對比。膝蓋後方的連接曲線要平順和緩。

人類小腿肚的下半部是肌腱，但黑猩猩的下半部則幾乎都是肌肉。也就是說黑猩猩幾乎看不出有阿基里斯腱，也沒有腳踝的凹陷曲線。更何況腰部也沒有腰身曲線。請容我在此宣言，就算這個地球成了猩猩統治的星球，我也絕對不會愛上任何一隻猩猩的。

最後再把致命一擊的 O 型腿塑造出來。

POINT CHECK

軀體外形的雕塑作業到這個程度便已相當充分了。接下來要製作披覆在體外的毛髮，就算再怎麼雕塑肌肉形狀的細部細節，最後也會被毛髮覆蓋住。請參考右邊照片形成的肌肉陰影，想像立體的外形。應該可以看得出最低限度必要的形狀才對。像這樣能夠觀察得出大致上的外形，即為首要之務。

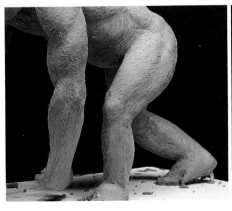

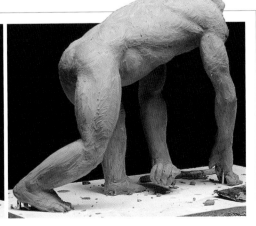

07 製作腳部

黑猩猩的腳趾非常地長，而且靈活可以抓住物品。
拇趾和人類不同，距離其他腳趾相當遠，所以整個腳掌踩踏在大地上的感覺相當強烈。

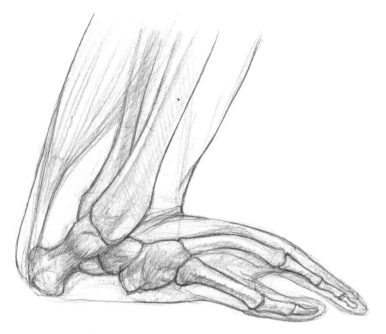

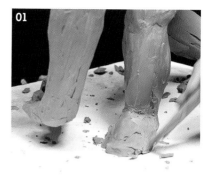

首先要塑造出大略的腳部形狀。

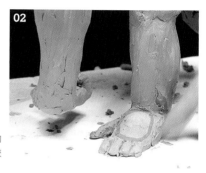

因為腳背的骨骼呈現向上弓起的弧形，所以整個腳掌看起來比較厚實。

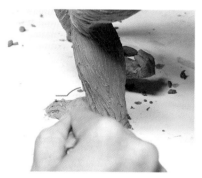

將腳背延伸至腳趾的角度變化明確雕塑出來。

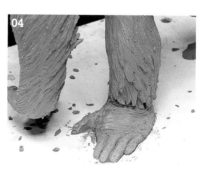

每一根腳趾都要明確分隔開來。

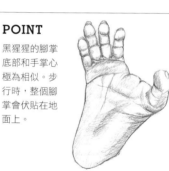

POINT

黑猩猩的腳掌底部和手掌心極為相似。步行時，整個腳掌會伏貼在地面上。

後腳的腳跟懸在空中。只要清楚掌握住腳趾根部的關節位置，就能明確知道會從何處開始懸空。

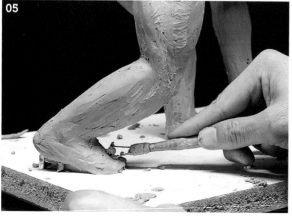

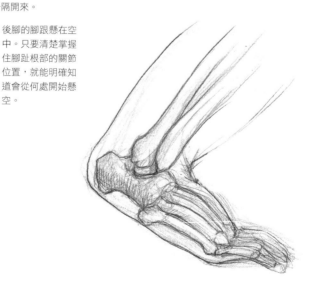

這個姿勢呈現軀體前傾朝向地面的狀態，不容易雕塑身體的正面。
我們可以將雕塑骨架自底座整個拔起，放倒後再進行大略地雕塑作業。

O8 製作軀體

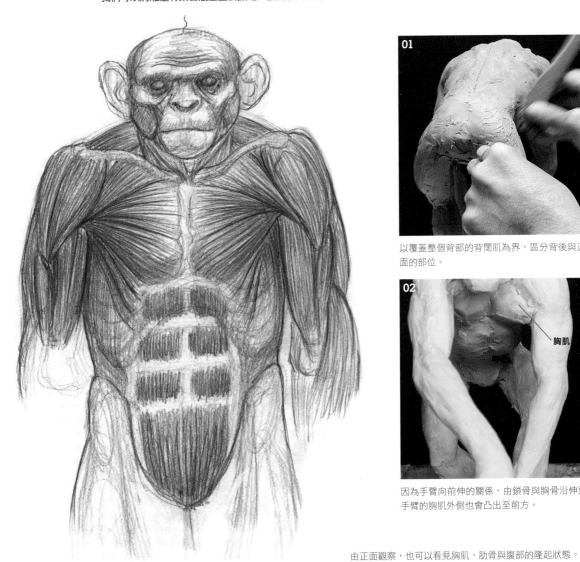

以覆蓋整個背部的背闊肌為界，區分背後與正面的部位。

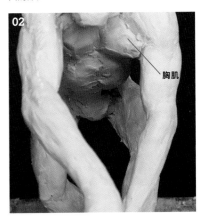

胸肌

因為手臂向前伸的關係，由鎖骨與胸骨沿伸到手臂的胸肌外側也會凸出至前方。

由正面觀察，也可以看見胸肌、肋骨與腹部的隆起狀態。

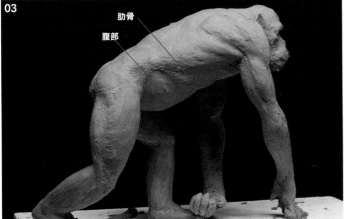

肋骨
腹部

將肋骨（紫）與圓胖的腹部感覺（紅）塑造出來。也請由側面觀察，確認肋骨與腹部的隆起狀態。

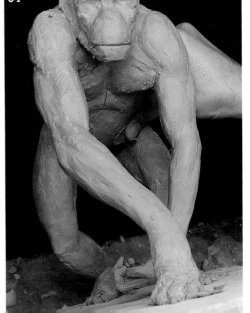

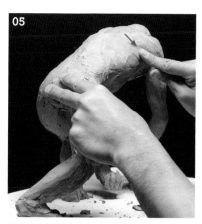

背後的背闊肌受到手臂的牽動而拉緊。

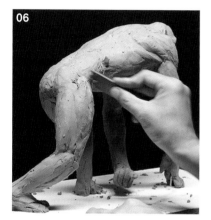

將骨盆的形狀切削出來。

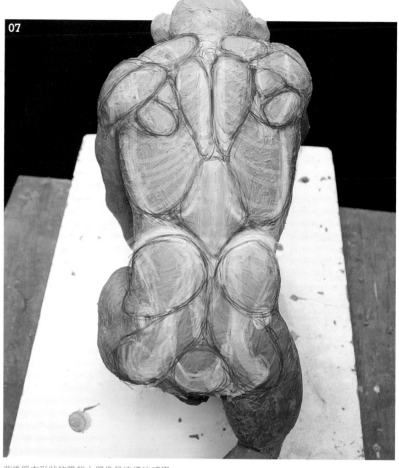

背後肌肉形狀的隆起大概像是這樣的感覺。

POINT 肛門

黑猩猩的肛門部分是向外凸出的。要說到底凸出到什麼程度呢？大約就是「不會吧？」這種程度。範例作品是雄猩猩，所以有蛋蛋。當我們觀察實際的照片時，這個部分會搶眼到讓我們不由自主的行注目禮。幾乎就像是漫畫秀逗泰山的主角那樣可以張開蛋蛋皮在空中滑翔的程度了。有興趣的人請到網路上查詢看看。如果雕塑作品時不好好拿捏尺度的話，有可能會讓人搞不清楚作品的主題到底是黑猩猩還是蛋蛋？請務必注意。

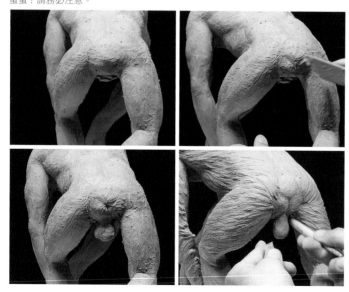

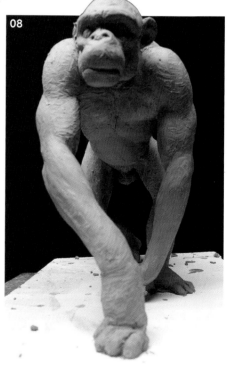

由頭部下方朝上觀察，確認腹部的狀態。大致上會分為胸肌、肋骨、圓胖的腹部等 3 個形狀區塊。

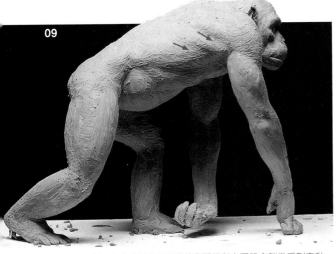

09

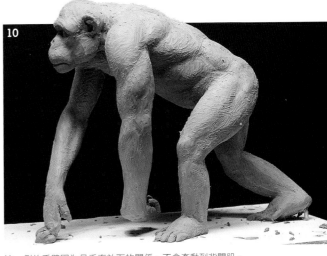

10

由於手臂向前伸的關係，自背後延伸到手臂的背闊肌與大圓肌會稍微受到牽動。

這一側的手臂因為是垂直放下的關係，不會牽動到背闊肌。

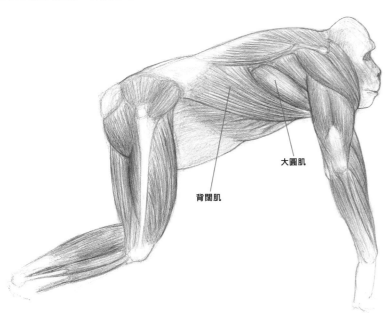

大圓肌

背闊肌

軀體完成了。只要將外形強弱對比製作到這個程度，就足夠開始覆蓋毛髮的作業了。就算再將肌肉的細部細節呈現出來，也都會被毛髮遮蓋住而白費工夫。當然表面也沒有修飾到光滑的必要。

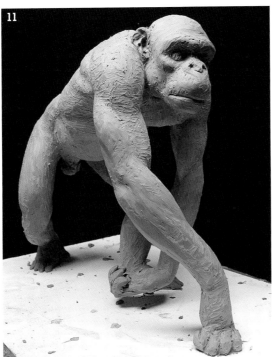

11

O9 雕塑毛髮

終於進入覆蓋毛髮的步驟了。請先將黏土加溫使其軟化。接下來的作業要覆蓋整個身體，如果黏土太硬的話，會太耗費時間。而且軟黏土也比較容易表現出毛髮的柔軟。

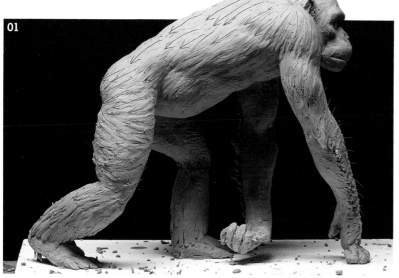

整體毛髮的流向。

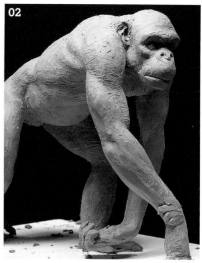

在手臂的前端黏貼毛髮束。不使用工具，而是用手指將細長的塊狀黏土一個一個按壓上去。

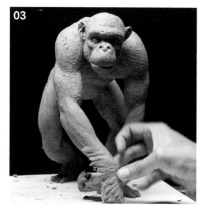

將毛髮束一點一點地向上添加。

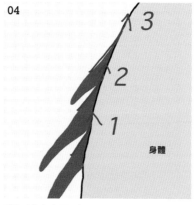

黏貼時請如上圖一般，要由下向上黏貼。

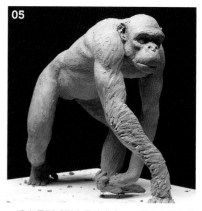

一邊考量到毛髮生長的方向，一邊向上添加黏土。手臂的上面與下面兩邊的毛髮都會朝向外側生長，因此毛髮匯集交錯的手臂外側的毛髮束分量會比較多。

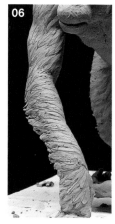

手臂的毛髮生長流向。

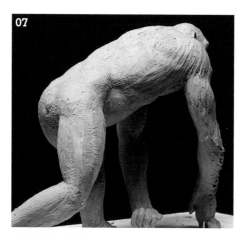

手臂內側的毛髮較為稀疏，所以黏貼上去的黏土也非常薄。

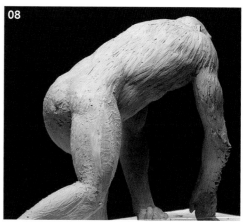

軀體部位也黏貼毛髮。

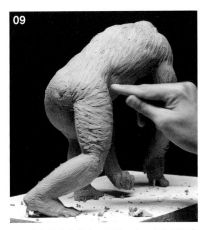
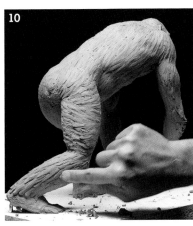
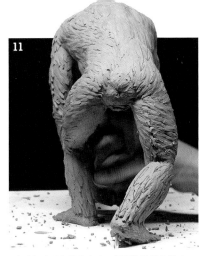

不要堆上過多的黏土，而是一束一束的仔細黏貼，這樣才能自然地營造出毛髮的柔軟。

毛量多的部位，當然黏土的量也要隨之增加。

請遵守毛髮生長的流向，仔細的黏貼上黏土。

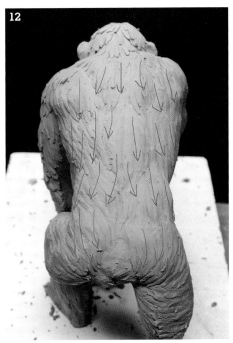
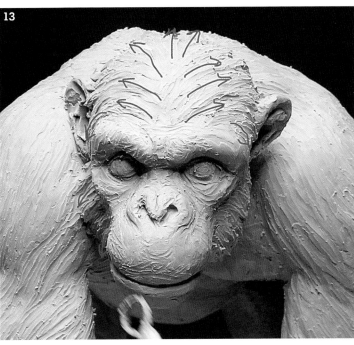

背後的毛髮生長流向像是這樣的感覺。

頭部的毛髮生長方向像是這樣的感覺。

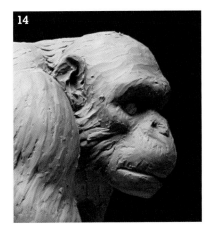
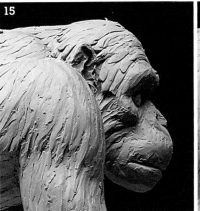
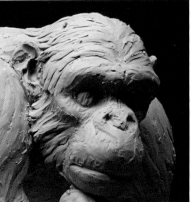

顴骨下方的毛髮要由下向上黏貼。而且比身體的毛髮要來得細。

頭上也黏貼毛髮。正中央的部分粗略分為左右兩側。

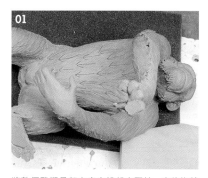

01

將整個雕塑骨架自底座拔起來平放。真後悔前面在堆塑胸部肌肉時也早點這麼做就好了…

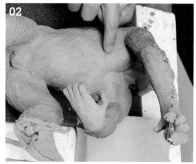

02

與背部相較之下毛髮稀疏不少，因此只要使用些許的黏土量就能製作毛髮。

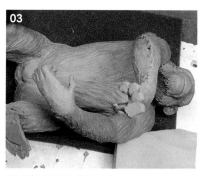

03

可別忘了下顎的毛髮！

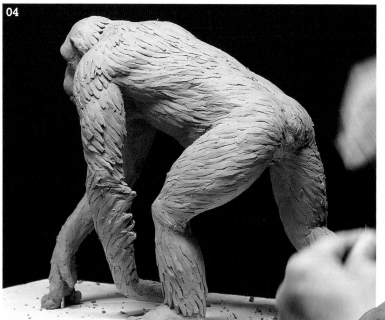

04

到此為止，毛髮大致上完成了。截至目前為止都沒有使用工具，而是以徒手黏貼毛髮。不要拘泥於某一部分的細部細節，經常掌握整體的進度是很重要的。另外就是黏貼上去的黏土分量愈薄，底下製作完成的肌肉形狀就愈能保留下來。因此請注意不要黏貼過量的黏土了。

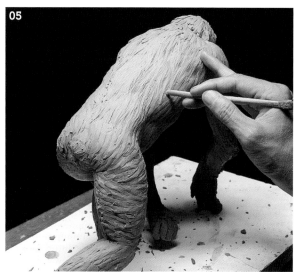

05

接下來要使用木頭刮刀等工具，一點一點修飾外觀。

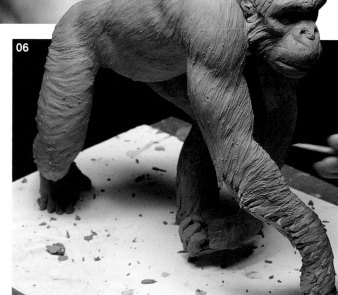

06

將全身都修飾到同樣的精緻程度。

07

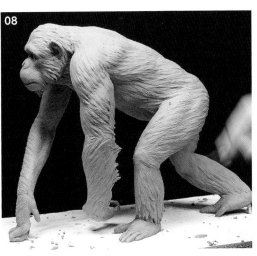

08

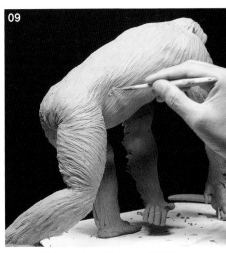

09

右邊是修飾完成的部分,而左邊還是原本以徒手堆塑的狀態。是否看得出有何不同呢?

左側也同樣進行修飾。

使用尖銳的工具,在各部位加上一些明顯的溝痕作為強調之處。

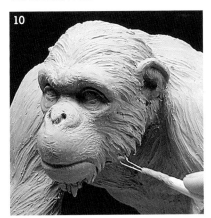

10

頭部的毛髮要特別刻劃出細部細節。這裏是最吸引人注目的部分。

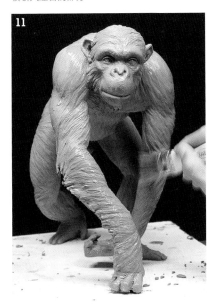

11

以毛刷沾上用水稀釋後的酒精大略刷塗表面,將黏土的碎屑清洗下來。

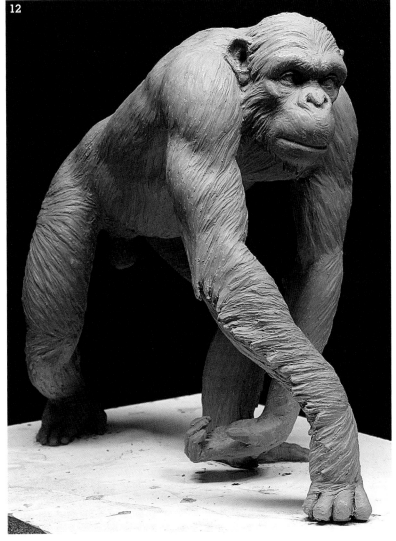

12

完成!

GORILLA

大猩猩

TOOLS & MATERIALS
材料與工具

NSP 黏土、鋁線、鋁箔紙、
底座木板、鐵管、螺絲、螺絲
起子、雕刻工具、烤箱、加水
稀釋酒精海綿、刷毛、紋路質
感加工工具

01 底座與骨架

這次製作的只有上半身，因此先參考骨骼圖以鋁線製作
出大致上的形狀，然後再以鋁箔紙製作骨架。

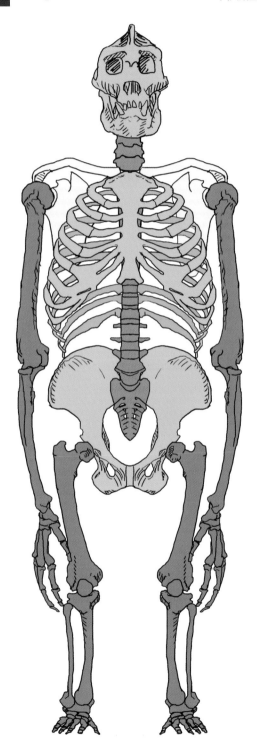

將鐵管底座以螺絲固定在底座木板上，然後將粗鋁線纏繞在鐵管上，再以補土固定後製
作成脊椎骨架。這裏是使用兩條鋁線如照片般扭轉纏繞，製作成頭部和兩臂的骨架。

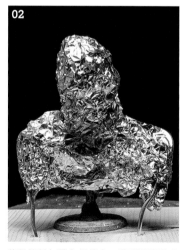
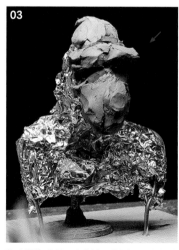

將鋁箔紙包覆在鋁線上，將形狀塑造出
來。大猩猩因為頭部向前方突出的關係，
由正面觀察時會看不見頸部。另外只要將
肩部提高到相當高的位置，整體外形看起
來就很有大猩猩的樣子了。

將尖銳的頭部、突出的眉骨以及口鼻部的
隆起大致塑造出來。

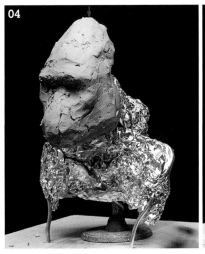

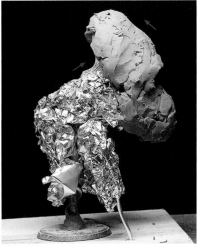

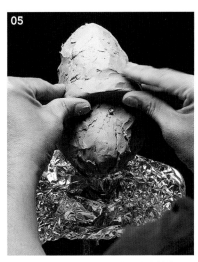

頭部完成了。將大猩猩的特徵矢狀嵴製作得如同尖頭外星族一般高聳。由側面看來，頸部會由連接身體的根部整個向前方彎曲，而頭部與頸部連接的角度也幾乎形成直角。後面會另外以圖解進行說明，這裏要製作的是呈現四肢著地的狀態。

稍微再針對眉骨整理外形。製作時與其挖深眼窩，不如是要將眉骨塑造出來的感覺。請仔細觀察由側面看，眉毛相對於臉頰突出的程度。

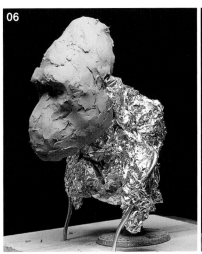

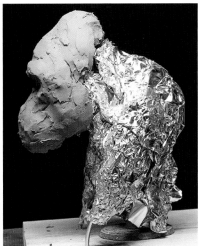

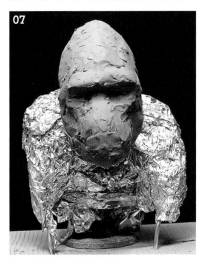

當頭部的大小大致上決定之後，以此為基準，就能粗略抓出身體的大小。因為身體大小不足的關係，要在背後、胸部再追加鋁箔紙。

到了這個狀態，大致上可以看得出肩膀和手臂的狀態了吧？

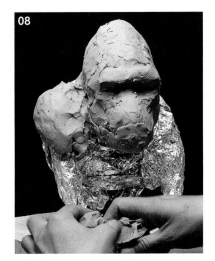

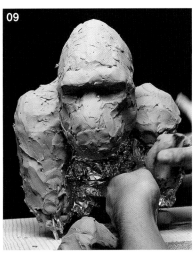

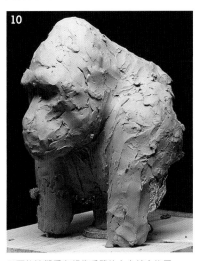

因為手臂向前伸出的關係，將黏土由肩膀朝向手臂的方向堆塑。

肩膀的位置就在臉部旁邊。感覺起來就像是要將下顎挾住似的。

只要能讓觀看者想像手臂的方向就合格了。

O2 肩部的肌肉

大猩猩的肩膀肌肉非常發達且碩大。
發達的斜方肌看起來就像是由後腦勺一直連接到背後一般。

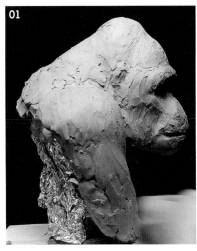

將肩膀的圓形塑造出來。由正側面看來,可以
很清楚地感受到肩部的碩大。

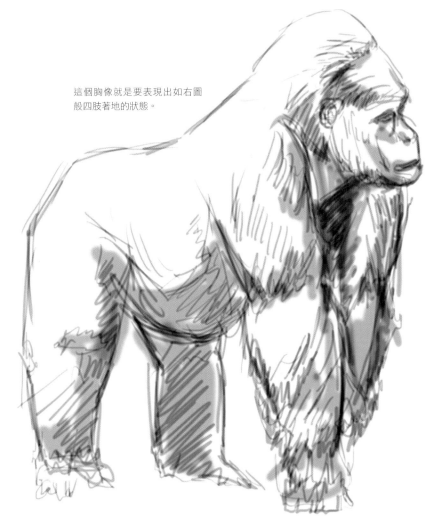

這個胸像就是要表現出如右圖
般四肢著地的狀態。

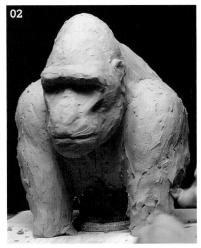

接著將肱三頭肌堆塑出來。

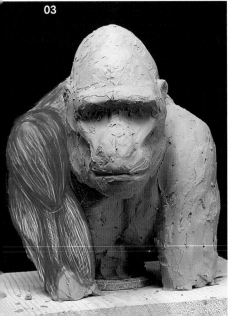

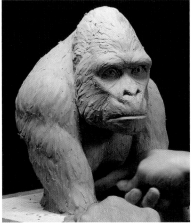

採取這個姿勢的時候,手臂會向內側旋轉。
二頭肌是位於內側。而三頭肌則是整個凸出
在外側。

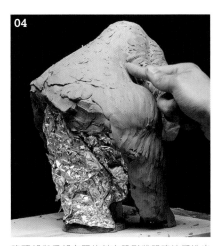

將頭部與肩部之間的斜方肌形狀明確地塑造出
來,清楚呈現出與肩部的不同。

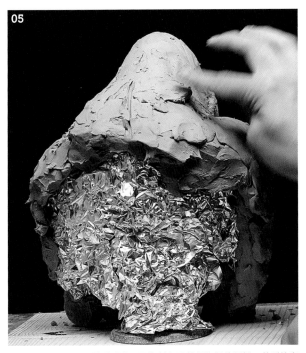

05

由後方觀察呈現出這樣的感覺。因為斜方肌整個隆起的關係，外形輪廓會變成以頭頂為頂點的三角形。

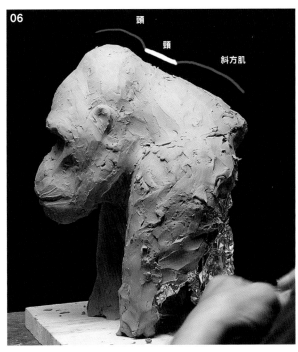

06

頭

頸

斜方肌

雖然因為肌肉曲線和緩的關係而不太容易分辨。頭、頸與斜方肌之間線條變化是像這個樣子的。

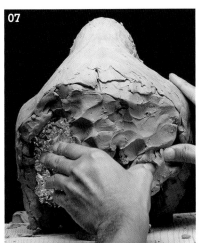

07

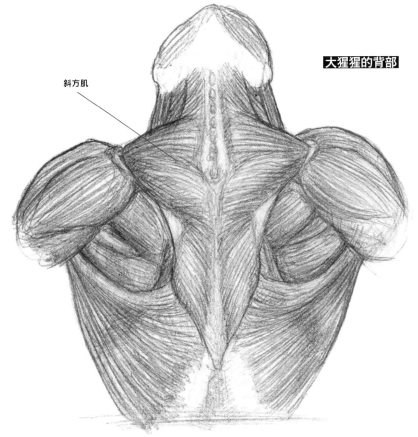

斜方肌

大猩猩的背部

如果要製作的是全身像的話，因為姿勢如同左頁的插圖，背部會向後方整個凸出。不過因為這裏製作的是胸像，因此見好就收就可以了（背部結束的部位，製作成如同胸像的底座一般）。這個胸像雖然沒有將背面製作出來，但大猩猩的背部肌力據說高達 400kg，整個背部的肌肉極為發達。請參考圖片，仔細掌握什麼地方會隆起，而哪個部位會出現凹陷。

○3 製作頭部

大猩猩的頭部是三角形。
眼睛、鼻孔、嘴巴全部
都是朝向正面。

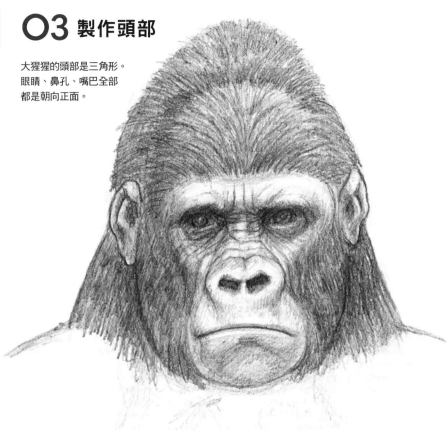

加上眼眶之間的鼻梁。大猩猩的鼻梁是
由眉間開始，朝鼻子的方向擴張。

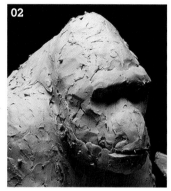

刻劃出嘴巴的位置參考線。嘴巴的開口
處在蠻下方的位置。

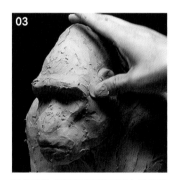

製作顳肌（牽動顳部的肌肉）的隆起
部位。這條肌肉會一直沿伸到頭頂
部，使頭頂部呈現出尖銳的形狀。

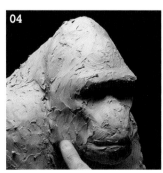

雖然有毛髮覆蓋，但這裏要將下顎肌
肉的大塊隆起塑造出來。

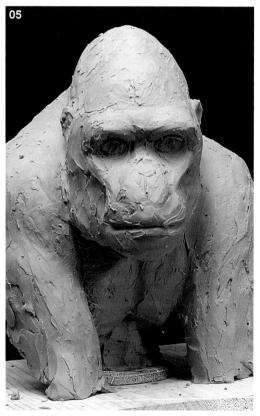

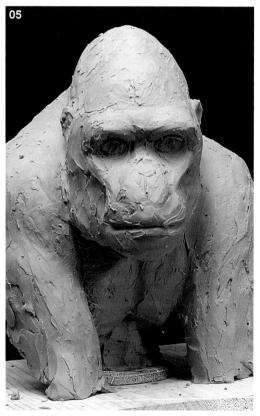

塑造出鼻子。由側面觀察時，因為嘴巴
整個向前凸出的關係，鼻子的下方會比
上方更向前凸出。

到了這個步驟，必須要將大猩猩的整體
氣氛營造出來才行。請確認尖銳的頭部
向前凸出但左右直線沿伸的眉骨、向前
凸出的口鼻部，以及嘴巴周圍的圓潤形
狀等等是否有塑造出來。

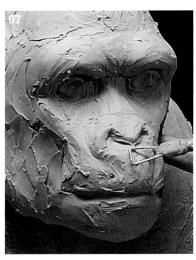
07

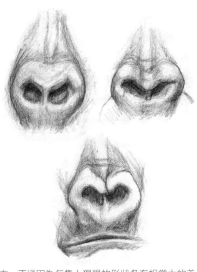

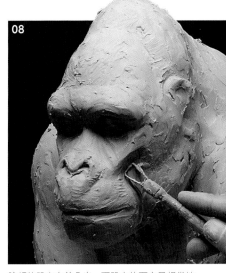
08

大猩猩的鼻子。鼻頭形狀呈心形，鼻孔朝向正前方。不過因為每隻大猩猩的形狀各有相當大的差異，很難斷言說「鼻子的形狀就是這樣！」。請多觀察幾隻大猩猩，找出自己覺得滿意的形狀吧。

臉頰的肌肉向前凸出，而肌肉的下方又相當地凹陷。

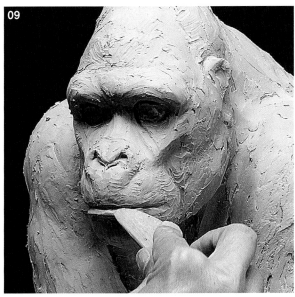
09

製作嘴巴的時候，先製作上唇，再製作下唇。看起來雖然是理所當然，重點是要避免想在兩唇之間劃一條線的製作方式。只要分別製作上下唇，兩唇之間自然就會形成間隙了。
大猩猩的嘴巴是朝向兩側裂開。由側面觀察時，上唇幾乎都不會向前凸出，但會呈現出微妙的隆起角度。請掌握住那個形狀，將其製作出來。下唇也是同樣的。

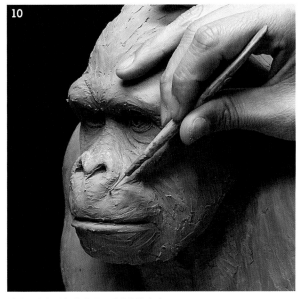
10

請將口鼻部隆起的位置明確地製作出來。

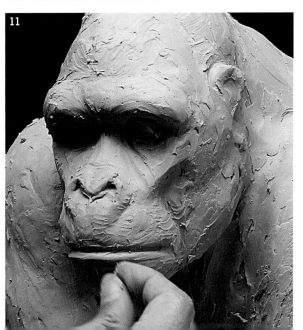
11

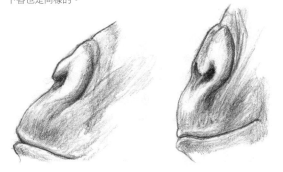

大猩猩的嘴唇非常薄，兩唇相較之下是下唇比上唇凸出一些，但也會因為表情的不同而產生變化，所以不要有先入為主的觀念，仔細觀察實際的大猩猩照片資料吧。

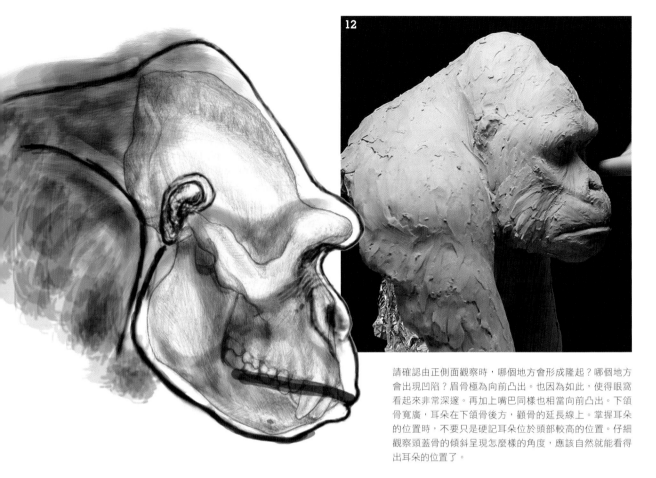

12

請確認由正側面觀察時，哪個地方會形成隆起？哪個地方會出現凹陷？眉骨極為向前凸出。也因為如此，使得眼窩看起來非常深邃。再加上嘴巴同樣也相當向前凸出。下頜骨寬廣，耳朵在下頜骨後方，顴骨的延長線上。掌握耳朵的位置時，不要只是硬記耳朵位於頭部較高的位置。仔細觀察頭蓋骨的傾斜呈現怎麼樣的角度，應該自然就能看得出耳朵的位置了。

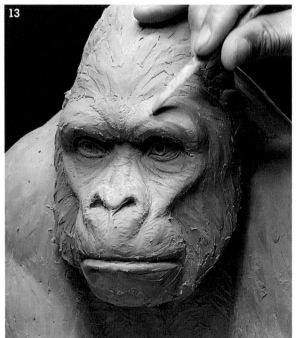

13

眉骨的中心部位隆起，而其左右，也就是眉毛的內側，也會呈現圓形的隆起。不要依賴觀察皺紋來判斷眉毛的形狀，而是要去仔細觀察隆起的形狀。請聚精會神細心研究資料照片吧。如此一來，應該就不會被細小皺紋所迷惑，而得以看得出眉骨真正形狀才對。

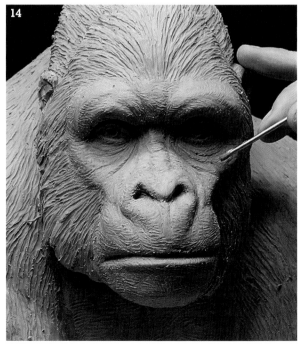

14

眼睛下方的皮膚較薄，會沿著眼眶部分的凹陷形成皺紋。

072

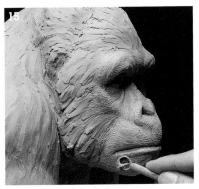

15

在臉部的邊緣部分，加上毛髮的定位參考線。

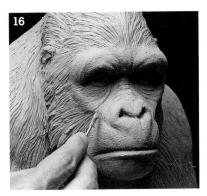

16

將最明顯的皺紋刻劃得深一點。刻劃皺紋的時候也加入強弱之分，看起來比較自然。

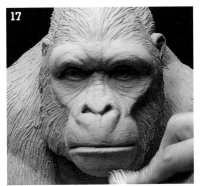

17

使用紋路質感加工工具將沒有毛髮部分的質感營造出來。保留整形工具加工後留下的鋸齒紋路質感，再用狗狗梳毛刷輕輕拍打表面。

製作耳朵

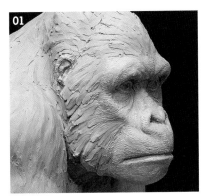

01

整個頭部都朝向下方的關係，顴骨的後部會隨之抬高，自然位於顴骨後方的耳朵也會跟著抬高。耳朵的位置會因為頭部整體的傾斜而有所變化。

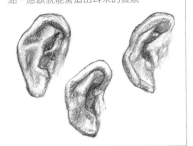

POINT

每隻大猩猩的耳朵形狀也是各有不同。請仔細觀察，以薄薄的皮膚呈現柔軟易變形的感覺去製作。只要掌握到這一點，應該就能營造出耳朵的質感。

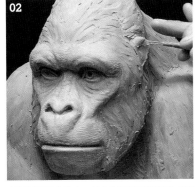

02

大猩猩的耳朵很小，加上會被臉部前方的毛髮覆蓋的關係，看起來好像比人類的耳朵更貼近頭部。

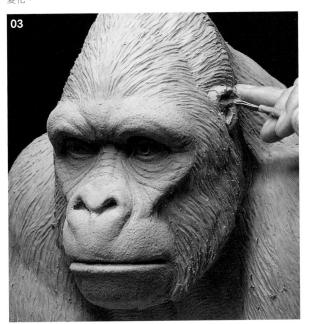

03

將耳朵周圍的形狀、外耳以向內側捲曲的感覺製作。而且要記得耳朵形狀的關鍵詞就是「軟趴趴」。

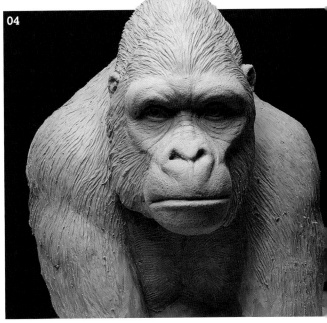

04

耳朵完成了。請由正面觀察，確認左右耳是位於相同的高度。

○4 雕塑毛髮

大猩猩的毛髮，是由既黑且長又粗，富有光澤的體毛構成。
請注意毛髮的流勢，仔細地堆土雕塑出來吧。

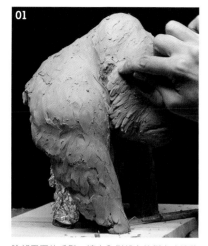

01

臉部周圍的毛髮，請由內側朝向外側大略地將
蓬鬆的毛髮線條塑造出來。

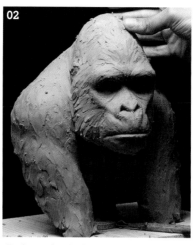

02

頭頂部分因為頭部的形狀已經完成，所以只要
舖上薄薄的毛髮即可。

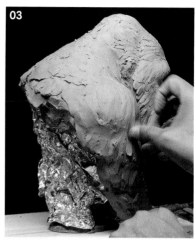

03

肩部要沿著肌肉的形狀加上毛髮。

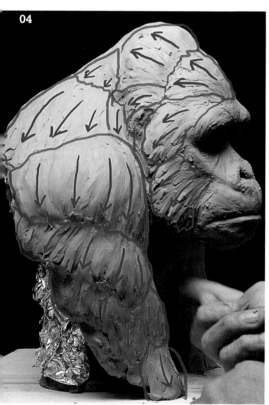

04

毛髮束的流向就像是這樣的感覺。毛髮要舖在肌肉上
方，但又要將肌肉的形狀保留下來。

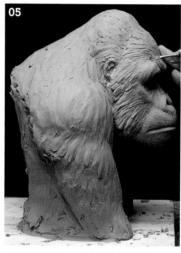

05

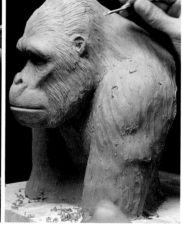

雕塑毛髮細節時，請先拉遠角度觀察，如果有將毛髮柔軟質感營造出來的話，再進行下
一步驟。使用工具在隨意各處刻劃出較深的溝痕。

POINT　毛髮雕塑的優良範例及不良範例

經常可以看到製作毛髮時，
胡亂加上線條的雕塑作品。
如果以剖面圖來觀察的話，
就如同插圖一般，感覺非常
人工，完全沒有真實感。要
像右邊的範例般，一邊加上
強弱對比，一邊將毛髮束
堆疊在另一個毛髮束上的感
覺刻劃溝痕。這麼一來，就
不會形成太過人工的線條，
讓毛髮的質地看起來更加柔
軟。
**千萬不要以「刻劃線條」的心情
來進行作業。請以製作毛髮束的
感覺進行雕塑吧。**

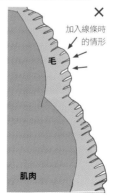

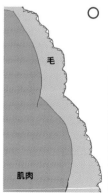

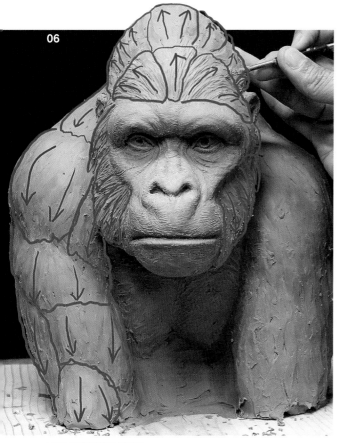

06

由正面觀察時的毛髮流勢。

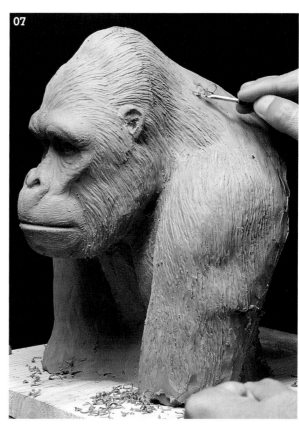

07

在隨意各處刻劃出較深的溝痕來當作強弱對比。如此一來雕塑出來的作品會更加洗鍊。

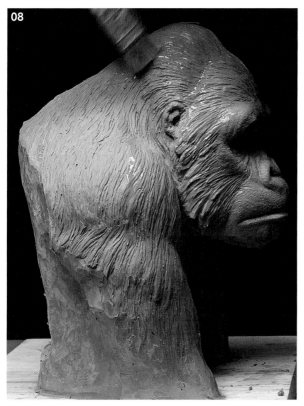

08

以刷毛沾取以水稀釋過的酒精大略地刷撫表面。去除黏土的碎屑。

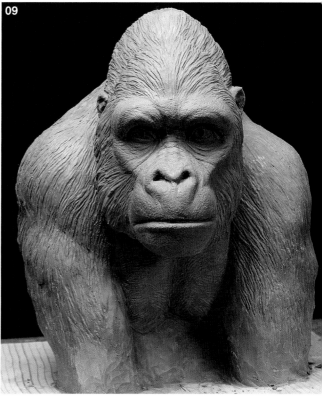

09

完成！

CHAPTER 4
ELEPHANT 非洲象

非洲象是陸地上世界最大的哺乳類動物，體型大者可達 7 公噸以上，經常在奇幻作品中登場。為了能夠聽到以低頻音對話的耳朵，具備高度智能的碩大腦部及頭蓋骨，佈滿皺紋的皮膚等等，雕塑時要掌握這些特徵，將其呈現出來吧。

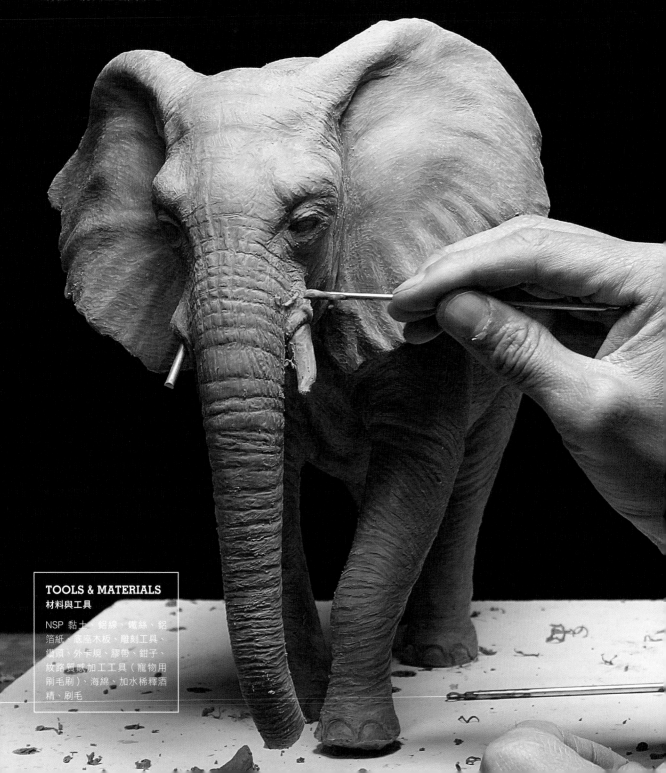

TOOLS & MATERIALS
材料與工具

NSP 黏土、銅線、鐵絲、鋁箔紙、底座木板、雕刻工具、鎚頭、外卡規、膠帶、鉗子、紋路質感加工工具（寵物用刷毛刷）、海綿、加水稀釋酒精、刷毛

01 底座與粗略堆塑

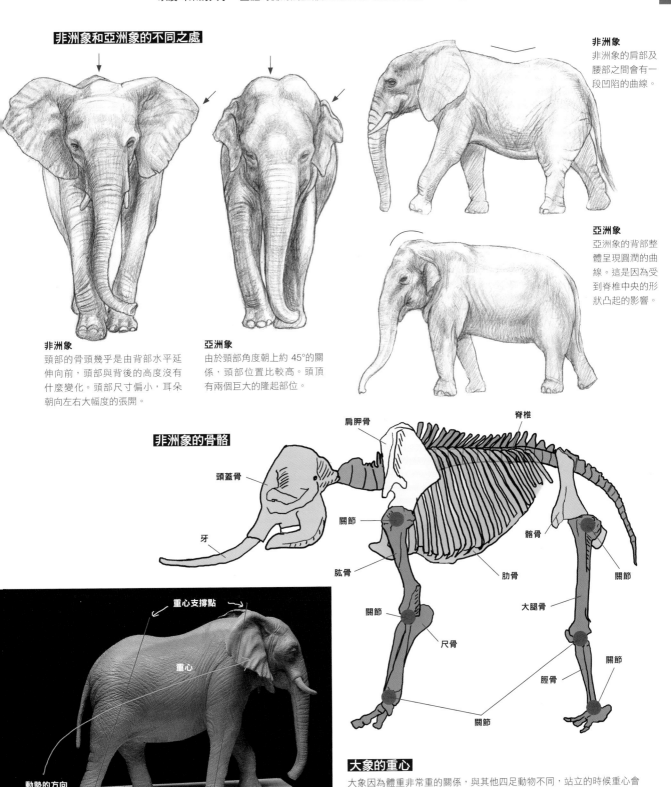

非洲象和亞洲象的不同之處

非洲象
非洲象的肩部及腰部之間會有一段凹陷的曲線。

亞洲象
亞洲象的背部整體呈現圓潤的曲線。這是因為受到脊椎中央的形狀凸起的影響。

非洲象
頭部的骨頭幾乎是由背部水平延伸向前，頭部與背後的高度沒有什麼變化。頭部尺寸偏小，耳朵朝向左右大幅度的張開。

亞洲象
由於頸部角度朝上約 45°的關係，頭部位置比較高。頭頂有兩個巨大的隆起部位。

非洲象的骨骼

肩胛骨
脊椎
頭蓋骨
關節
牙
肱骨
髖骨
關節
肋骨
關節
大腿骨
尺骨
關節
脛骨
關節

重心支撐點
重心
動勢的方向

大象的重心

大象因為體重非常重的關係，與其他四足動物不同，站立的時候重心會落在前腳與後腳的正中央，以整體的腳部來支撐自己的體重。然而這次製作的雕塑造形是正在行走的姿勢，所以重心會稍微落在前方，也因此前後腳都會向前方傾斜。藉由這樣的姿勢變化產生向前行走的動勢。

01

將鋁箔紙包覆在骨架上，然後再以膠帶固定。

02

將作為模特兒的大象照片，列印成想要製作的雕塑作品的相同尺寸，一邊比對長度，一邊堆土塑形。

03

將整體的輪廓大致上製作出來。因為模特兒是非洲象的關係，背後會有一道凹陷的曲線。

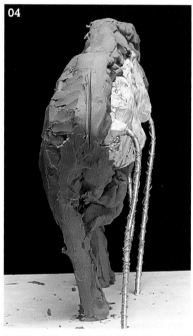

04

刻劃出中心線，一邊確認身體的厚度，一邊製作出對稱的另一側身體。

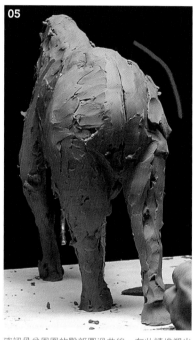

05

確認骨盆周圍的臀部圓滑曲線。在此請堆塑出足夠分量的黏土。

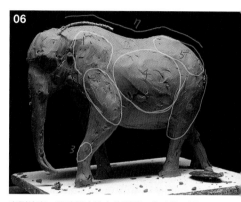

06

來到這裏，要確認大致上的形狀。此時還不需要將肌肉的細節製作出來。最後要插上耳朵的骨架。

確認大象的七個凹凸位置

1 肩胛骨與肩部的肌肉；2 上臂的肌肉隆起的形狀；3 前腳踝的隆起；4 側腹部的隆起；5 骨盆周圍的隆起；6 大腿部位的隆起；7 背部的凹陷曲線

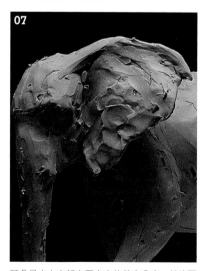

07

耳朵是由上方朝向正中央往前方凸出，然後再向下垂。請注意黏土不要堆得太厚。

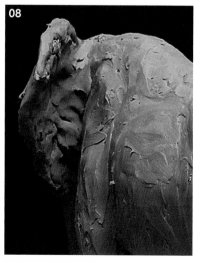

08

耳朵的內側會稍微反折。

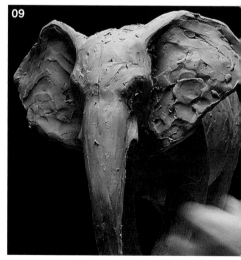

09

製作出下垂的長鼻子以及象牙的根部。

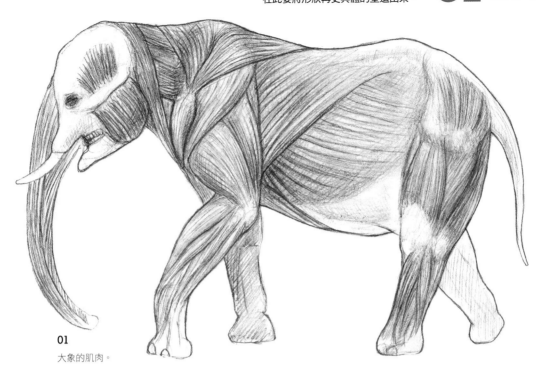

01
大象的肌肉。

02

因為需要支撐沉重的體重，所以腿部的角度會朝向身體的中心。

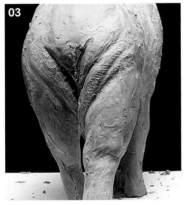

03

由於後腳同樣也朝向中心的關係，臀部會呈現緊繃的狀態。

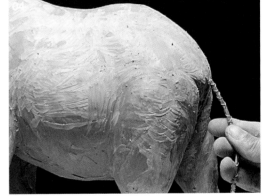

將尾巴的骨架插入臀部，並堆上薄薄一層黏土。

POINT

因為大範圍的臀部（粉紅色部分）形狀，對同樣大範圍的大腿（藍色部分）施加壓力的關係，而形成皺紋。至於何處所承受的壓力最大，則會因為姿勢的不同而有所變化。仔細觀察後找出位置是很重要的工作。

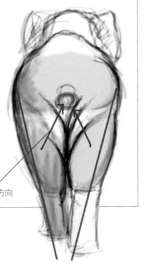

壓力的方向

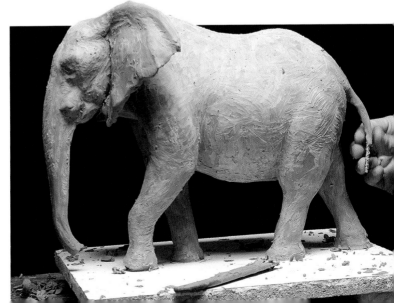

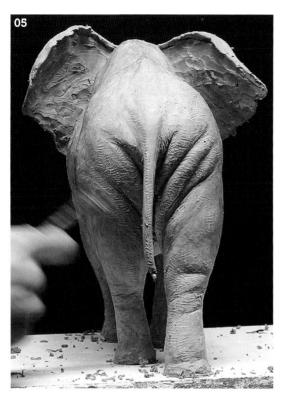

05

將因為壓力而隆起的臀部肌肉及皮膚塑造出來。

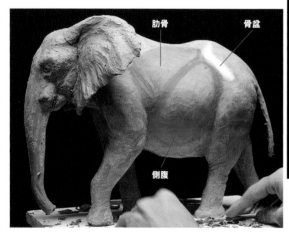

肋骨　　骨盆

側腹

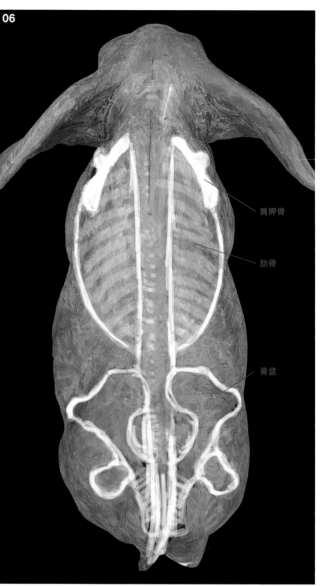

06

肩胛骨

肋骨

骨盆

請再次確認肋骨、骨盆、肩胛骨的位置。肩胛骨周圍會因為肩部和上臂的
肌肉而形成隆起；骨盆周圍會因為臀部的肌肉形成隆起。側腹部也會呈現
隆起的狀態。請將這些曲線起伏的強弱對比塑造出來。

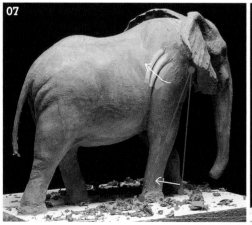

07

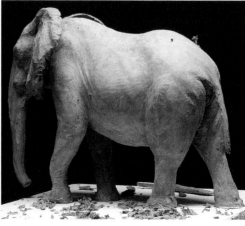

隨著身體向前進行，右
前腳會受到下沉的軀體
的壓迫。皮膚受壓迫的
部位因此會出現隆起。
當我們在觀察皺紋的時
候，不是只有雕刻出溝
痕即可，重要的是要去
理解什麼原因造成這樣
的現象，進而將其表現
出來！
左前腳的皺紋當然會比
右前腳來得淺。相信各
位應該知道理由何在
吧？
請不要只看見表象，而
是要去理解現象的成
因。

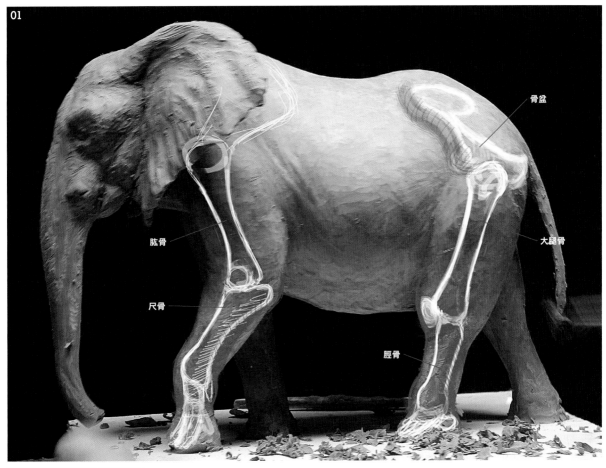

骨盆

大腿骨

肱骨

尺骨

脛骨

支撐巨大軀體的四肢構造

大象的外觀與其說是肌肉隆起線條，不如說是受到骨骼的形狀影響非常大。圖中紅色陰影的部分是形成凹陷的部位。

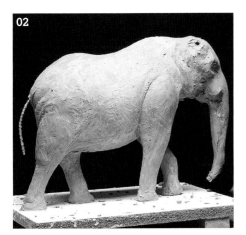

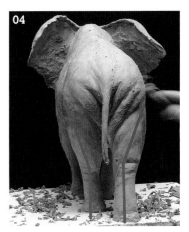

將碰觸到地面的腳部以伸展的方式雕塑，就能強烈營造出正在支撐著體重的感覺。

後腳的大腿部位非常粗，整體看起來就像是日本的木匠或忍者的褲裝一樣，膝蓋之下密合貼身的形狀。
大象雖然有膝蓋骨，但因為被肌肉及脂肪包覆起來的關係，外形並不是很明顯。

由正後方觀察腳部時，到膝關節為止是朝向內側，但以下的部位則是垂直朝向下方。

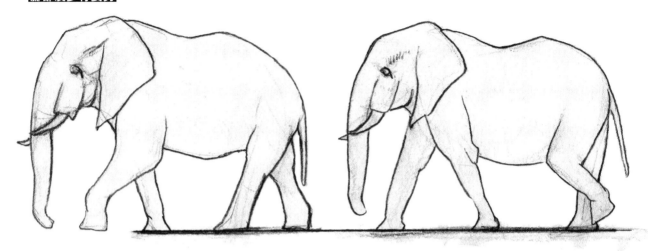

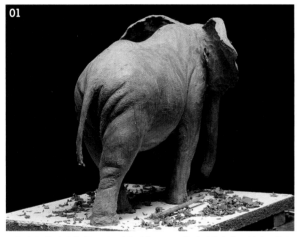

01

因為大象的體重非常沉重，步行時為了要分散體重的負擔，總有三條腿是處於著地的狀態。

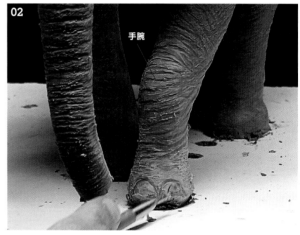

02

手腕

前腳有一個相當於人類手腕部位的圓形部分，其下的腿部線條會先變細，然後在趾甲的部分再向外擴張。每隻大象的腳趾擴張程度都不盡相同，但都是因為承受到自己的體重才會產生的變形。

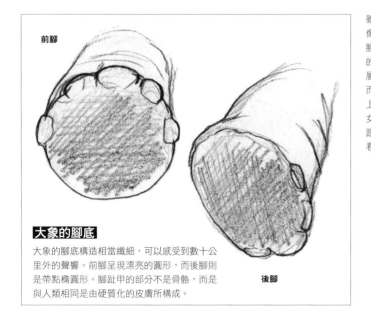

前腳

後腳

大象的腳底

大象的腳底構造相當纖細，可以感受到數十公里外的聲響。前腳呈現漂亮的圓形，而後腳則是帶點橢圓形。腳趾甲的部分不是骨骼，而是與人類相同是由硬質化的皮膚所構成。

雖然由外觀難以想像，但其實大象是以腳尖立地行走。腳踵的部分有很厚的脂肪層發揮緩衝的功能，而腳趾就是踩在其上。因此身材豐滿的女子可別說穿不了高跟鞋，請多多向大象看齊吧。

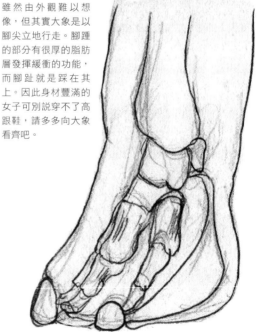

據說以前曾經有一個沒見過大象的人，第一次看到大象的頭蓋骨，還以為是傳說中的獨眼巨人的頭骨。大象極具特徵的長鼻子裏面沒有骨骼，因此整個頭蓋骨就形成了一個巨大的空洞部位，或許是這樣才被當成是巨大的眼眶吧。

04 製作頭部

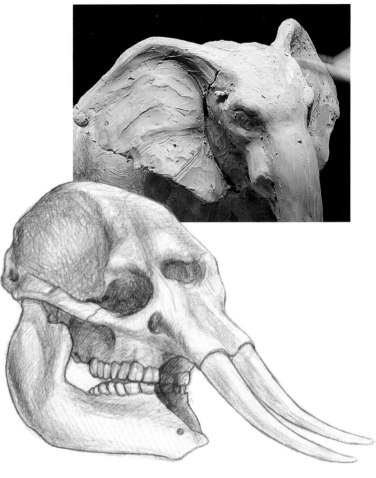

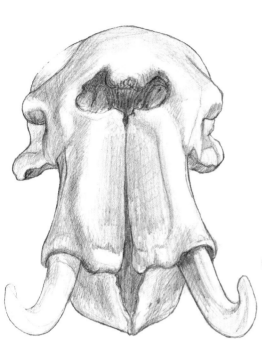

大象頭部的骨骼

大象的頭蓋骨形狀，包含眼球在內的眉骨和顴骨像是要朝左右兩側跳出來的感覺一般。

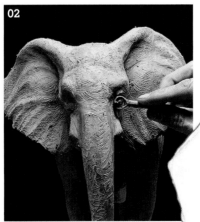

01

顴骨的形狀會完全顯現在臉頰的外觀。不要拘泥於細微的皮膚皺紋，而是要去觀察大範圍的整體外形。相信可以觀察得出具特徵的顴骨形狀才對。請仔細掌握由顴骨朝牙齒向前凸出部分的形狀變化吧。

02

大象的鼻子起點是由額頭開始。就像是在頭蓋骨的鼻子孔洞垂直向下裝了一條水管般的感覺。

POINT

由正面觀察的大象臉部，顳部會形成凹陷，眉骨由該處開始向左右擴展，小小的顴骨將眼睛框起來。額頭相對平坦，而且因為其下有鼻子開始隆起的部分，看起來反而像是凹陷。

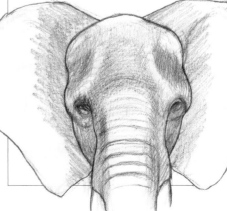

01

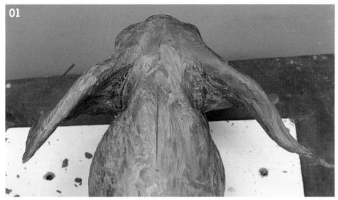

耳朵由上方觀察時，是由頭部朝向後方生長。切記絕不是朝正側面生長。

02

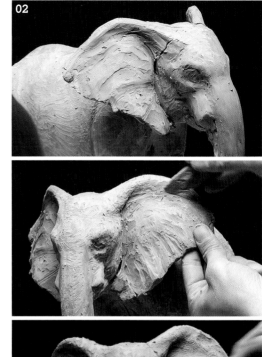

耳朵上部有軟骨，因此耳朵會由此處先向前凸出再往下垂。

03

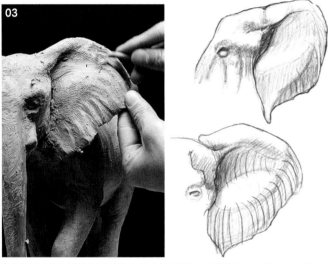

外觀看起來像是皺褶的皺紋並不是遍佈整個耳朵，而是朝向中心分佈在四周圍。

04

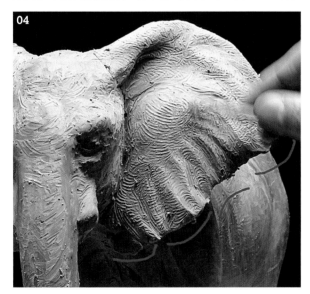

如同紅線部分所標示，首先會有較大的皺褶形狀，然後其中還會形成較小的皺褶。進行觀察時，請不要被細節部分迷惑，而是要掌握住大範圍的形狀。

05

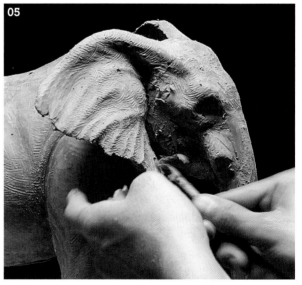

用徒手將耳朵折皺，質地看起來會更加柔軟。

牙齒與口部

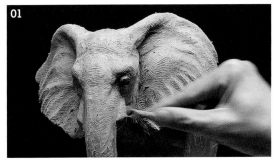

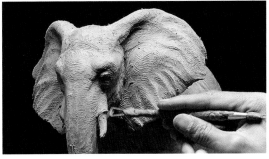

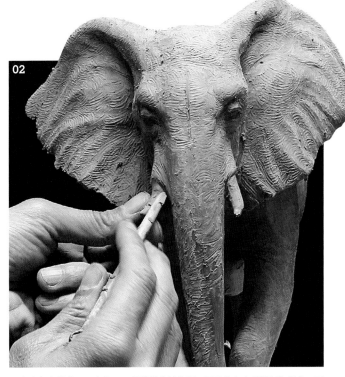

將覆蓋在牙齒上的皮膚雕塑出來。這個造形設計的象牙較短，因此可以將 NSP 黏土揉成圓條後直接插入牙齒的孔洞來製作。如果是長牙造形的話，可以先插入鐵絲當作骨架來堆塑製作。

牙齒的角度並非呈一直線，而是稍微向外擴張。不光是由皮膚透出的部分，只要去意識到牙齒是由更深處的頭蓋骨開始生長，應該就能看得出牙齒生長的方向。如此一來，整體線條就會呈現出規模更大的流勢，看起來自然會更加有氣勢。

大象口中的構造 大象沒有上唇，鼻子會直接連接到口腔。

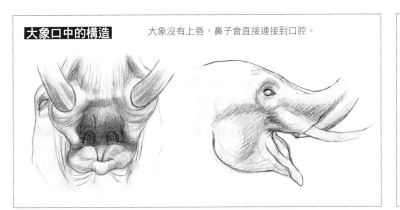

鼻尖的形狀

順帶一提，非洲象的鼻尖有上下兩個凸起，而亞洲象只有上部一個凸起。

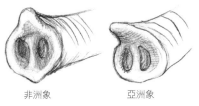

非洲象 亞洲象

鼻子

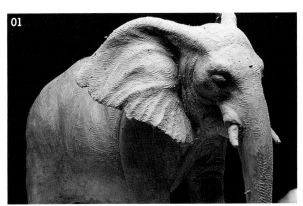

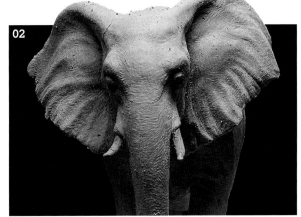

大象的鼻子不是圓柱形，正面看來雖然是圓形，但內側卻顯得平坦。

鼻子直接就是連接在額頭之下。外形呈現稍微隆起後，整個自然下垂的感覺。

O5 雕刻皺紋

皺紋也是大象的特徵之一。
正因為是明顯的特徵，很容易在整體形狀完成之前，就花費過多的力氣在雕塑皺紋細節上面。
在開始雕刻皺紋之前，請先確認整體形狀的塑造是否已經告一段落。
千萬不可以有「雖然形狀有點怪，不過等我加上皺紋後，看起來還像回事就好了」這樣的想法！
請切記「加上細節後才發現情況不對勁，就代表一開始的整體形狀沒有掌握好」。

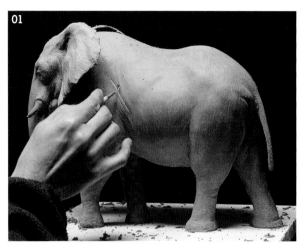

先從較深的皺紋開始雕刻。

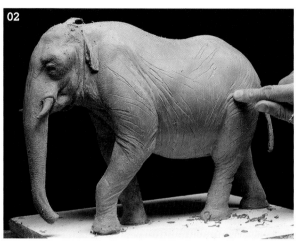

將整體的皺紋分佈粗略地刻劃出來。然後在皺紋集中的部位（特別是常出現在關節位置）堆上黏土。作業時請不要集中在某一處細節位置！而是要對整個整體一點一點地進行修飾。

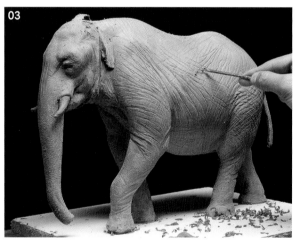

使用比一開始的工具小一號的工具，再進行皺紋的雕刻。如此一來，自然就能呈現出強弱對比。

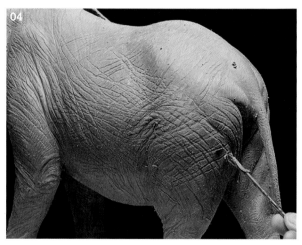

想要雕刻出自然的皺紋，訣竅就在於適度的抖手。作業時握住工具的尾端，刻意造成不穩定的狀態來抖動工具。

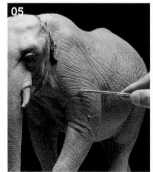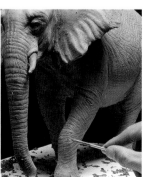

就是像這樣抖動的感覺。

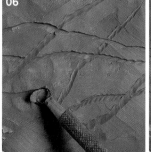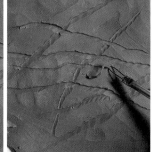

將工具橫放傾斜使用。

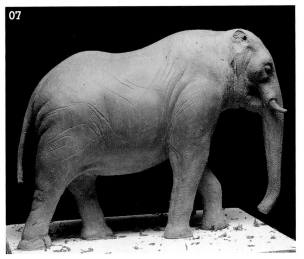

07

另一邊也同樣進行雕刻。

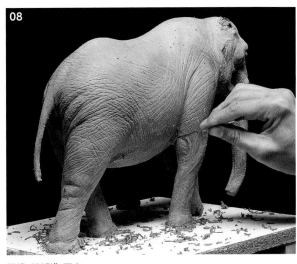

08

繼續"抖動"下去。

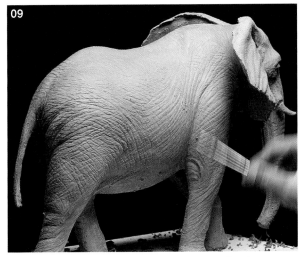

09

"高速抖動"。偶爾要以唰唰唰、刮刮樂的感覺加上一些變化。

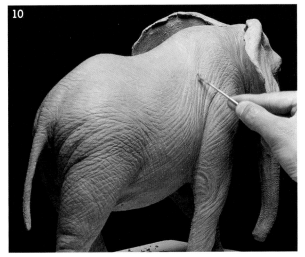

10

如果作業時心情過於謹慎的話身體就會變得僵硬，經常會造成皺紋也跟著變得僵硬而顯得不自然。只要面對作品時放鬆肢體，就能夠表現得自然，同時也能兼顧謹慎。心情狀態的"刻意謹慎"與"自然變得謹慎"所製作出來的成果是完全不同的。請努力達到"自然變得謹慎"的境界吧。

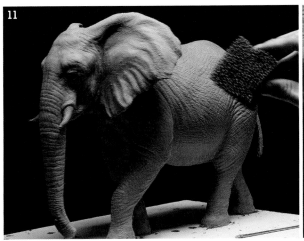

11

皺紋雕刻完畢後，以海綿拍打增加表面的粗糙程度。

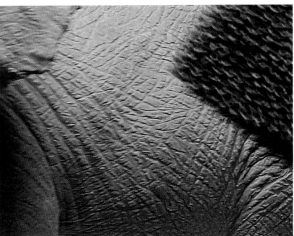

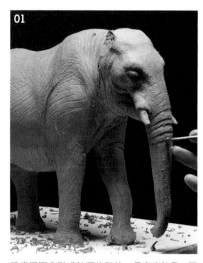

01

牙齒周圍會形成較深的皺紋。長度也較長。不過因為整體外形還是不脫離鼻子的形狀，所以不需要再追加黏土。

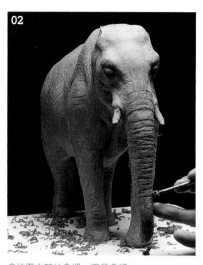

02

愈往下方皺紋愈細，而且愈淺。

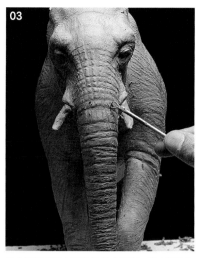

03

縱向皺紋與橫向皺紋的強度不同。縱向皺紋比較像是因為皮膚集中所造成。橫向皺紋則比較像是深溝的感覺。如果縱橫皺紋的強度不分的話，看起來就會非常不自然。

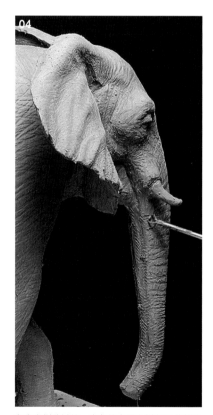

04

象鼻裏側的皺紋。大象的鼻子裏側有 2 條縱向穿過的肌肉。在 2 條肌肉之間會因為姿勢的不同而形成溝狀的皺紋。但與表側相較之下，裏側的形狀顯得比較平坦，皺紋也會比較淺。

皺紋完成了。如果整體看起來呈現出垂墜感的話，那就代表你做對了。大象的鼻尖是由 2 條發達的肌肉所構成，可以像人類的手指般靈活動作。

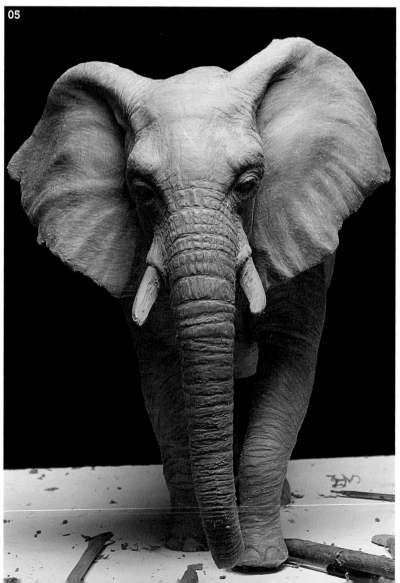

05

到此雖然幾乎已經完成了，
但讓我們再追加一些細節增添真實感吧。

06 細部細節&修飾完成

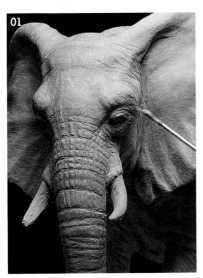

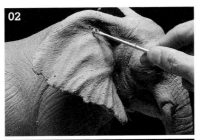

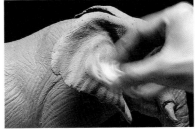

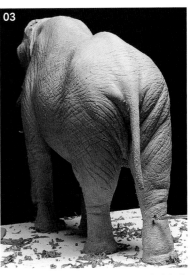

追加一些比先前雕刻完成的皺紋更淺、更薄的
皺紋。差不多就像是在表面刮動的感覺即可。
請當作是表面的質感處理。

耳朵表面也同樣輕輕地將整體質感雕刻出來，
然後再用刷毛前端是圓頭的寵物毛刷輕輕刷在
表面上。如此就能呈現出恰到好處的表面粗糙
質感。

臀部的皺紋也同樣要在深的皺紋之間加上細的
皺紋修飾。

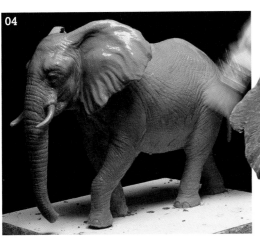

以毛刷沾上加水稀釋的酒精，粗略地刷抹在表面。

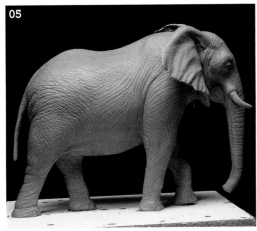

完成！

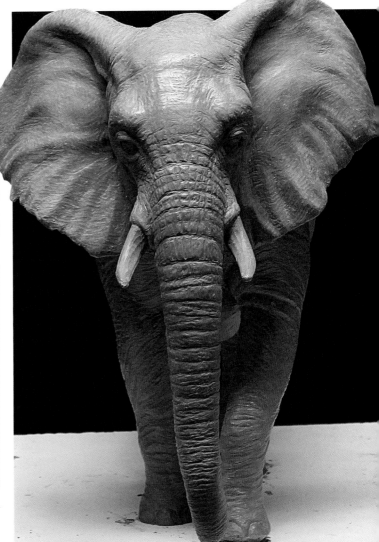

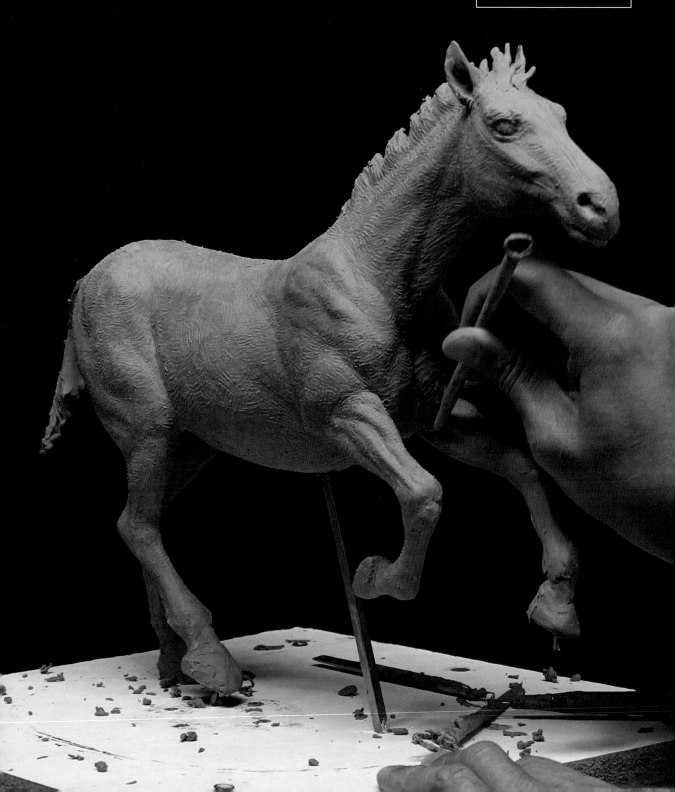

CHAPTER 5
HORSE　馬匹

要想營造出馬匹奔馳的感覺，重點就在於整體動態的流勢。只要正確掌握住關節位置的平衡，盡情地去擺出充滿動態的姿勢吧！

TOOLS & MATERIALS
材料與工具

NSP 黏土、鋁線、鐵絲、補土、鋁箔紙、瞬間接著劑、底座木板、支柱用棒、雕刻工具、鉗子、鑽頭、外卡規、海綿、紋路質感加工工具、加水稀釋酒精、木製刮板、刷毛

背上的脊椎將頭部、肋骨、骨盆互相連接起來。
而前後腳再分別連接於其上，如何將這個單純的構造確實地呈現出來是最重要的事情。
首先要將整體比例和關節的位置精準地定位出來。

01 骨骼與骨架

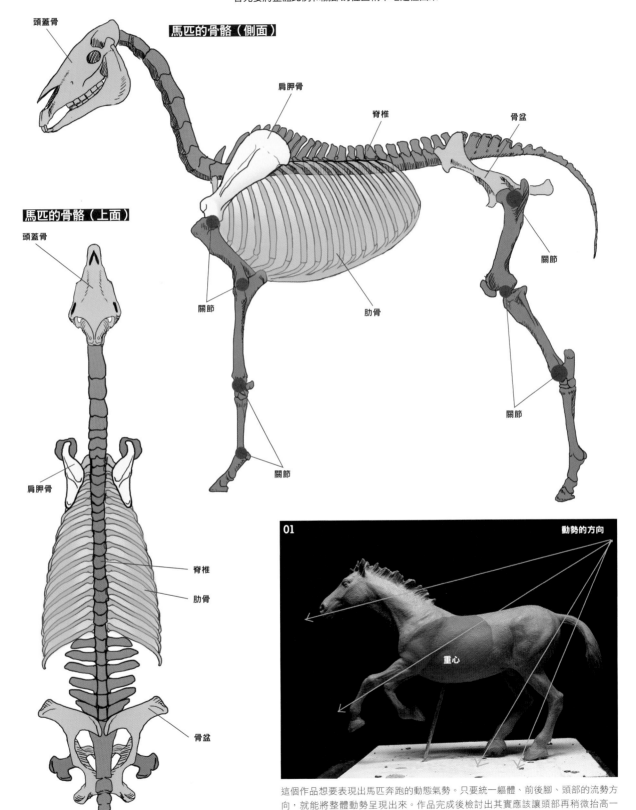

馬匹的骨骼（側面）

頭蓋骨
肩胛骨
脊椎
骨盆
關節
關節
關節
肋骨
關節

馬匹的骨骼（上面）

頭蓋骨
肩胛骨
脊椎
肋骨
骨盆

01

動勢的方向

重心

這個作品想要表現出馬匹奔跑的動態氣勢。只要統一軀體、前後腳、頭部的流勢方向，就能將整體動勢呈現出來。作品完成後檢討出其實應該讓頭部再稍微抬高一些。像這樣使整體的動勢與姿勢形狀互相配合是非常重要的。

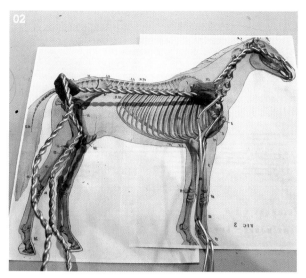

02

首先要從骨架開始製作。配合骨骼圖與整體比例，決定關節的位置。並使用補土將軀體、前腳、後腳、頸部和頭部的鋁線連接起來。

前腳、後腳的步幅距離也要正確。

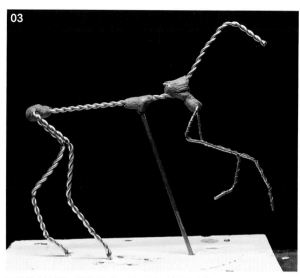

03

四肢彎曲的部分都是固定的，請反覆調整骨架姿勢直到恰到好處為止。切記關節以外的部分絕對不可以彎曲！因為兩條前腳抬起的關係，在腹部追加了一根支柱。

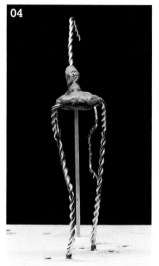

04

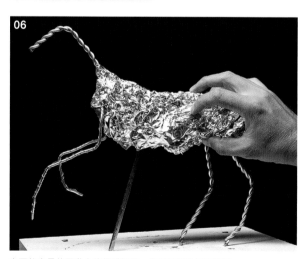

05

如何能讓構造盡量單純化是重要的課題。頭部、肋骨、骨盆藉由脊椎連接在一起，然後四隻腳再分別連接其上。只要能夠充分掌握這個要領，就可以呈現出具備爆發性的姿勢。切記不要一開始就被肌肉的外形所拘泥住了。

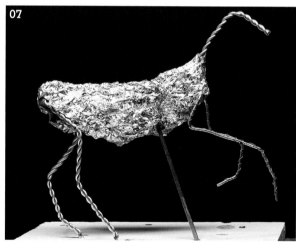

06

有可能大量使用黏土的軀體部分，先以鋁箔紙包覆起來。

07

帥氣的作品，需要透過一道又一道的步驟，逐漸塑造出來。底座如果不夠穩固的話，不管放置什麼作品看起來都不會妥當。醜話先說在前頭，請不要存有隨便製作，後面再想辦法修飾補救的想法。

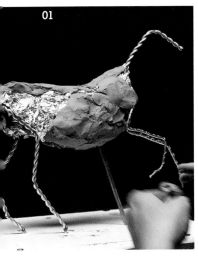

01

將黏土堆塑在軀體上。

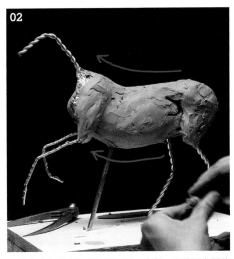

02

軀體大致上區分為肩胛骨周圍、腹部、臀部及大腿的
隆起等部位。在這階段就已經可將氣勢呈現出來了。

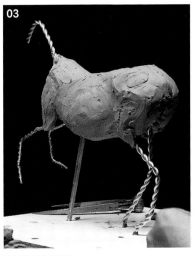

03

腹部相當凸出側面。

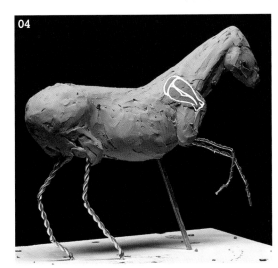

04

精準找出肩胛骨的位置。以這個姿勢而言，
肩胛骨大概在此處附近。請配合前腳的動
作，找出相關連的位置。

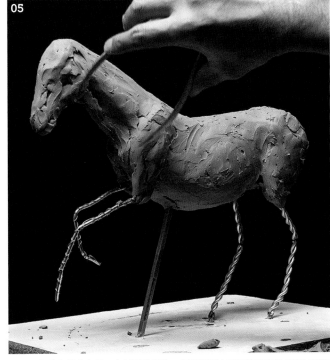

05

雖然因為著作權的考量，無法刊登照片，不過實際上要將馬匹奔馳的照片列印
成這個尺寸大小。然後再與雕塑作品的整體比例進行比較。

POINT

無論經過怎麼樣的訓練，人的眼睛對尺寸的判斷還是相當地不精確。即使
是相同的部位，也會因為與周圍環境比較的關係，看起來變得更大或是更
小。
黏土雕塑不像繪畫可以一口氣將整體畫面描繪出來，因此一邊進行測量一
邊決定尺寸形狀是非常重要的作業。

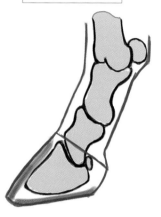

06

紅色圓圈部分就是軀體的隆起部位。在此部位下方的前腳、後腳都相當纖細。這是藉以表現出外形是否像馬的重要部分。

07

正確的定位出關節的位置。切記不要憑感覺去隨便折彎。

隆起部位的強弱

由上方觀察，將肩胛骨周圍的肌肉隆起、肋骨的圓弧角度、骨盆周圍的臀部隆起都明確塑造出來。馬匹的臀部相當寬廣，愈往前面會變得愈細窄。頸部的寬幅非常窄小。紫色部分是呈現凹陷的部位，但正確説來應該是隆起部位之前的部位。這裏也是馬鞍放置的位置。

08

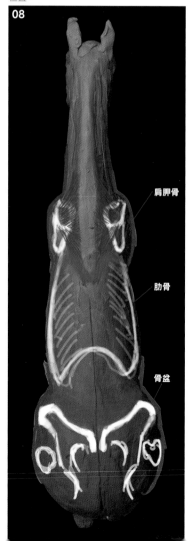

肩胛骨

肋骨

骨盆

09

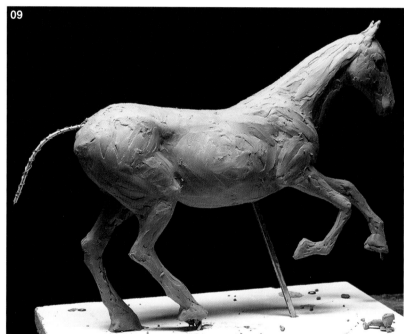

如果只專注觀看軀體部位的話，相信可以看見彷彿就要向上跳起一般的躍動感。

10

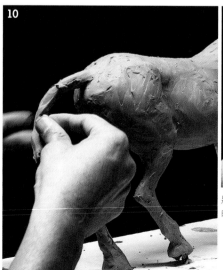

將鐵絲刺入臀部，塑造出馬尾的形狀。製作時請將輕飄飄的感覺呈現出來吧。

當軀體的隆起部位以及整體的比例塑造完成後，接下來就要開始製作肌肉的細節了。但並非一開始就要意識到肌肉本身，而是要先將由成束的肌肉所構成的大範圍整體隆起部位開始製作。建議各位與其直接看著肌肉圖來進行雕塑，不如觀察實際的馬匹照片或影片，然後再將觀察到的肌肉、骨骼形狀與肌肉圖相互比對的作業方式進行。雕塑的時候，由始至終請都只看著實際顯現在表面的肌肉來製作吧。

O3 製作軀體的肌肉

沒有必要記住肌肉的名字。請記得什麼地方會形成隆起曲線就可以了。

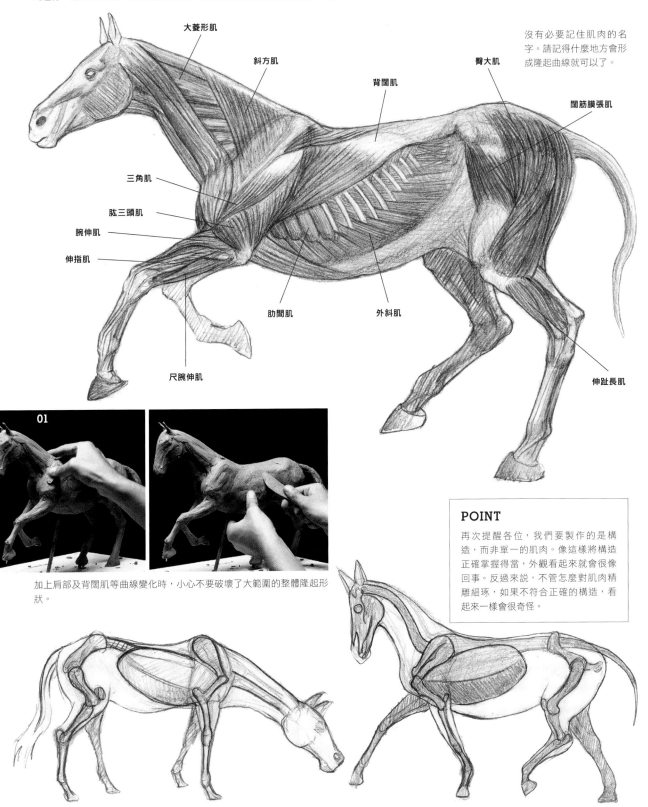

大菱形肌
斜方肌
背闊肌
臀大肌
闊筋膜張肌
三角肌
肱三頭肌
腕伸肌
伸指肌
尺腕伸肌
肋間肌
外斜肌
伸趾長肌

01

加上肩部及背闊肌等曲線變化時，小心不要破壞了大範圍的整體隆起形狀。

POINT

再次提醒各位，我們要製作的是構造，而非單一的肌肉。像這樣將構造正確掌握得當，外觀看起來就會很像回事。反過來說，不管怎麼對肌肉精雕細琢，如果不符合正確的構造，看起來一樣會很奇怪。

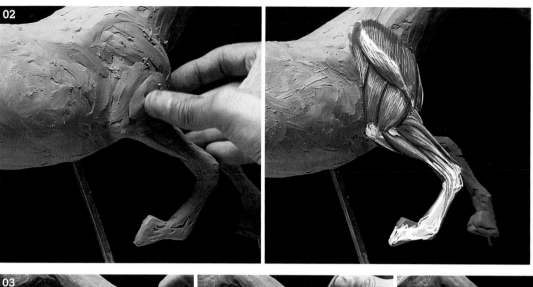

02

這個部分是三頭肌,因為前腳向上抬起的關係,所以肌肉隆起的程度較大,前腳肘的內側角度也比較明顯。

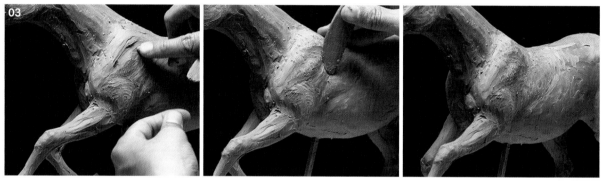

03

這一側的前腳是朝向前方伸展。因此雕塑時要意識到肌肉形狀會被這個姿勢牽引到前方。這些肌肉的雕塑尺寸都會比一開始堆塑的黏土尺寸小上一圈。切記製作時不要破壞了一開始粗略堆塑時就決定好的尺寸大小均衡。

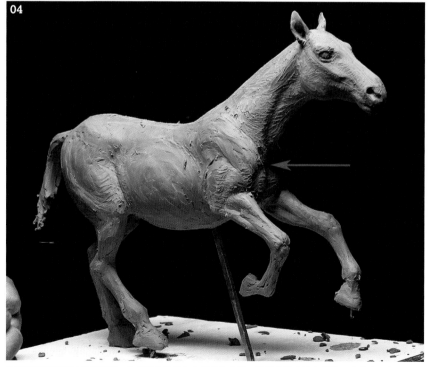

04

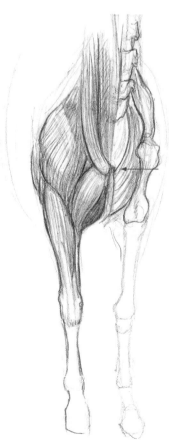

決定出連接頸部的根部位置,也就是肋骨最上方部分的位置。頸部的肌肉及胸部的肌肉會在此處分為上下不同區塊。

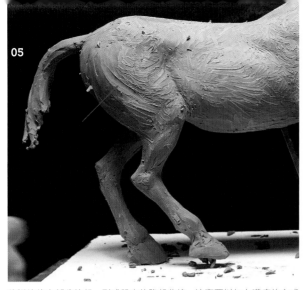

05

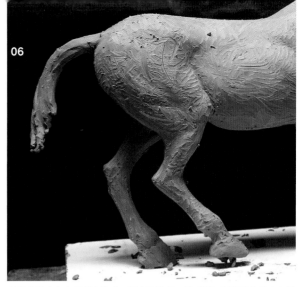

06

後腳的後方部分抬起，形成肌肉的隆起曲線。這裏要以加上溝痕的方式來呈現出隆起的感覺。

大腿的肌肉方向是朝向膝蓋。肌肉整體統一的感覺可以營造出強大力量感。

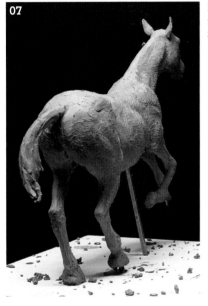

07

追加骨盆的隆起部分。馬匹的髖骨形狀相當向外凸出。

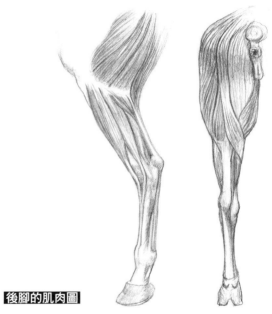

後腳的肌肉圖

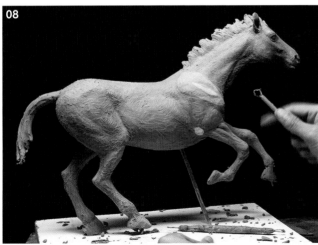

08

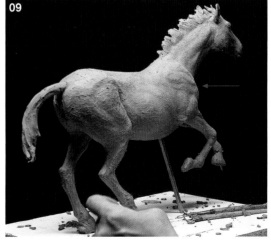

09

肩胛骨及覆蓋其上的肌肉隆起（綠）、肩胛骨的凸起部分（白）、下方則有上臂的隆起（紅），並連接至肘部（白）。

由這個角度觀察，明顯可以看出肩部的肌肉是覆蓋在上臂的肌肉之上。製作時請要意識到立體感。肌肉形成的溝痕絕對不是單純的線條而已。

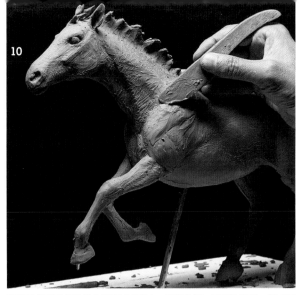

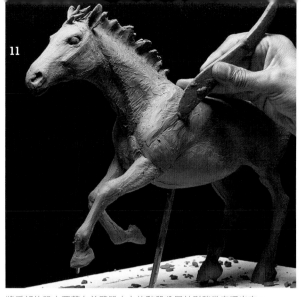

請將肩部到頸部的變化明確呈現出來。頸部較細,肩部較隆起,這兩者的外形變化是相當顯著的。

將肩部的肌肉覆蓋在前臂肌肉上的階段分層外形稍微表現出來。

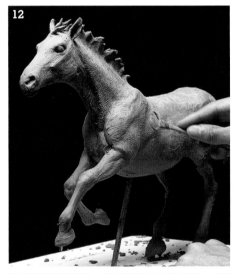

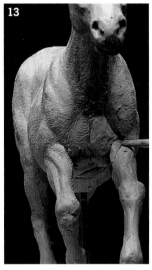

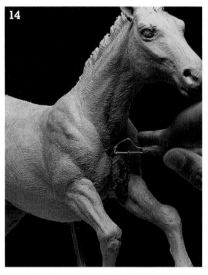

當形狀都確定完成後,使用整形工具來整理形狀。不過請注意這個工具是用來將形狀細部呈現出來的工具,而非使表面平順的工具。如果作業時,心中存著要將表面整平的意識,很容易會讓整體外形微妙地趨向平坦,千萬小心!

將肩部、胸部以及前臂明確區別出來。

馬匹兩條前腿之間的胸肌,可說是相當地豐滿。就算是將"如純種馬般的胸部"拿來對人類女性作為讚美之辭也不為過。純種馬胸部,這是多麼充滿敬畏之意的讚辭呀。瞧那集中上揚的雄偉乳溝,製作時讓胸部有夾起的感覺,相信一定更能增添馬匹的性感程度。

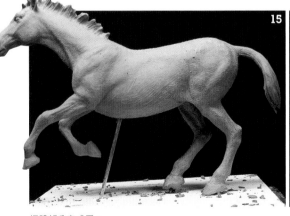

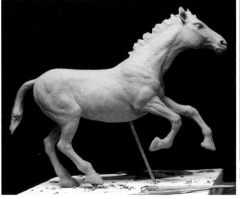

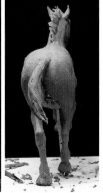

軀體部分完成了。

前腳在肘部以下，後腳在膝部以下會變得極度纖細。
除了肌肉變細之外，腳的下半部甚至只剩下骨頭和肌腱。請注意不要製作得太粗了。

○4 製作馬腳

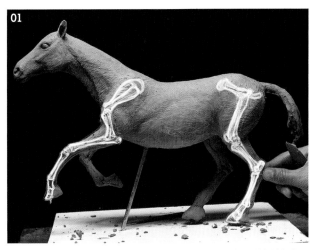

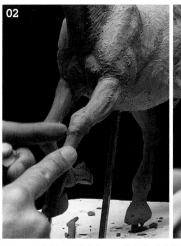
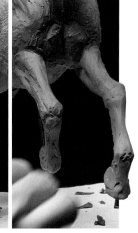

腳部的外形輪廓會受到骨骼形狀很大的影響。照片上用手指碰觸的部位是腳踵。

這裏是相當於手腕的部位。要將包含手腕的圓形曲線在內的骨骼形狀雕塑出來。

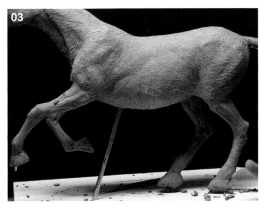

在前後腳的關節部位加上圓弧曲線。

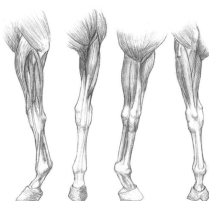

後腳的肌肉　　　**前腳的肌肉**

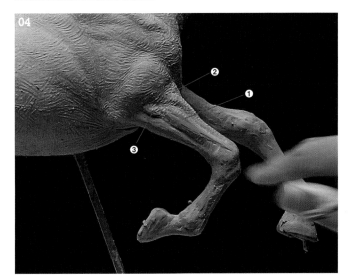

伸指肌 **❶** 連接在前臂骨骼的外側部分，腕伸肌 **❷** 再包覆於其上，並朝向手腕的中心。在這裏會出現前臂骨骼凸出的部位 **❸**。

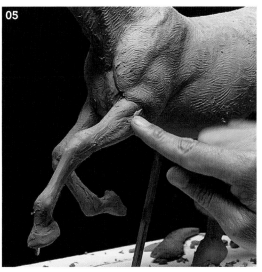

此處的肘部因為姿勢彎曲的關係，彎曲的部分會陷進肌肉裏面。

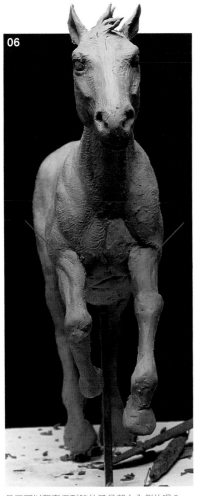

06

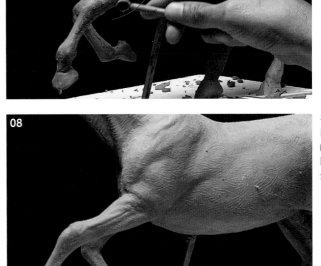

07

尺腕伸肌的形狀會
形成前腳後側的外
形輪廓。

08

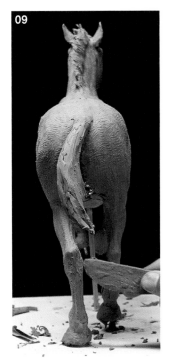

手腕以下的部分,
前面幾乎都是骨骼
的形狀,而後面則
因為有肌腱連接,
外形變得較細。

是否可以觀察得到腕伸肌是朝向內側的呢?

09

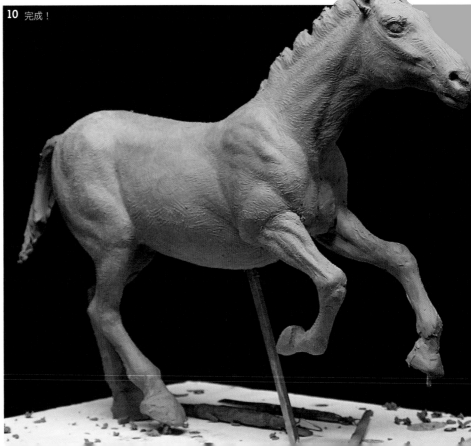

10 完成!

後腳的後側也因為骨骼後方有肌腱連
接的關係,外形變得較細。

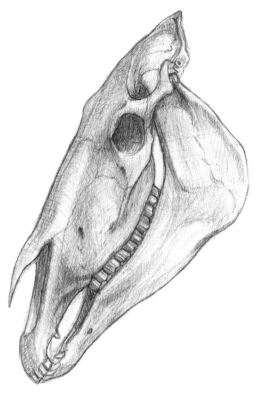
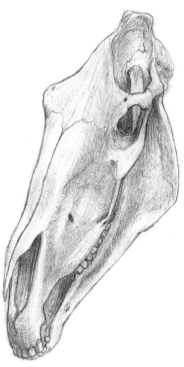
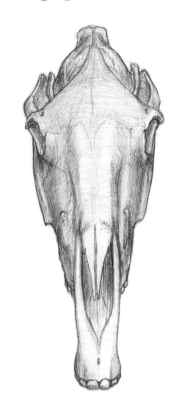

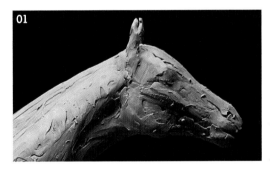

POINT
・由側面觀察時，平坦的頭頂線條和巨大的下顎形成三角形。
・由上面觀察時，比想像中還要更加細長。
・由斜側面觀察時，可以看見眉骨凸出的形狀。

首先要雕塑出粗略的外形輪廓。由側面觀察時，頭部呈現三角形。為了方便確認外觀，因此暫時先將耳朵也加上去。

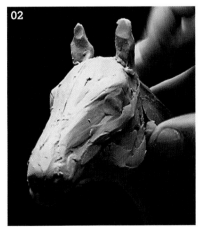
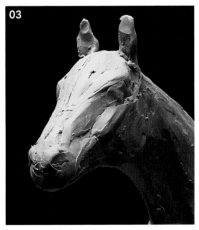
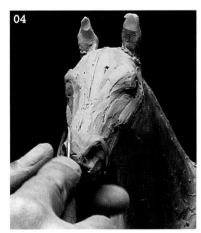

下顎的形狀會整個呈現在外觀上。請將下顎與頸部明確區隔開來。

顴骨的形狀會由眼睛下方向前凸出。這也是馬匹頭部的重要特徵之一。

將鼻孔也製作出來。請注意鼻孔的朝向。

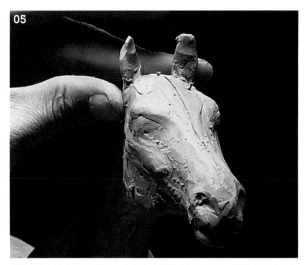

05

頭部骨骼就如同照片所示，愈朝上方顯得愈細窄。另一側的眼睛看起來相當凸出，這是因為眉骨的外形特徵所造成。

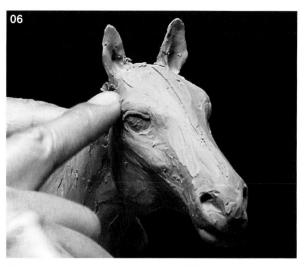

06

製作眉骨。與人類不同，馬匹的眼球要比眉骨還要更凸出於外側。

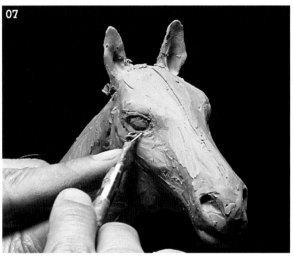

07

加上下眼瞼。因為是將圓形的眼球包覆住的關係，外形是立體的。請不要忘了裏面還有眼球的存在。

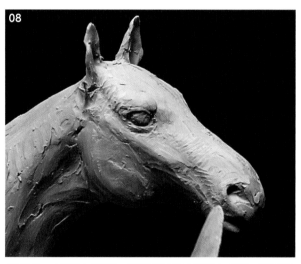

08

鼻子下方、上唇的上側部分，質地看起來非常地蓬鬆，觸感一定是很柔軟的感覺。

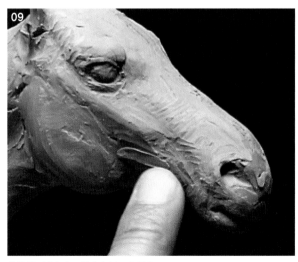

09

由顴骨到嘴角有一道隆起的肌肉線條。

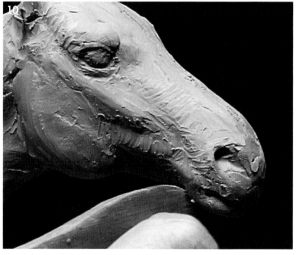

10

馬匹的嘴巴看起來就像是附屬品一樣軟軟地垂在下方。

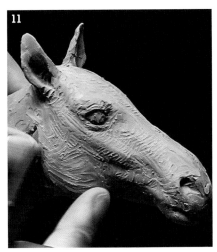
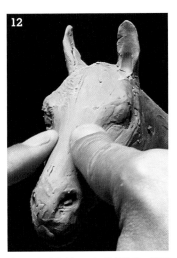
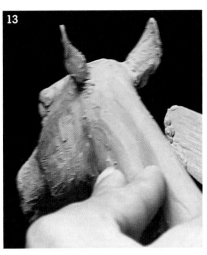

從下顎的骨骼與肌肉的隆起線條先向下凹陷,然後延伸到前方製作出下唇。

由眉骨朝向內側一口氣變得狹窄。前面與側面的線條變化要明確。

頸部後方的頂部會變得非常細小。耳朵與耳朵的間距也相對較狹窄。

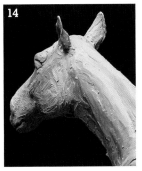
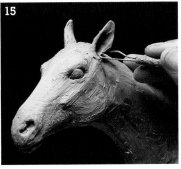

由這個角度觀察時,應該可以清楚看見眼睛和眉骨的凸出狀態、下顎與下顎肌肉的凸出狀態,以及由鼻子到口部的曲線變化。

馬匹基本上是非常膽小的動物,耳朵經常會一直活動,用來注意周遭的狀況。耳朵雖然可以由正面轉向後方,但在奔跑的時候,為了減少空氣阻力,耳朵會朝向外側壓倒。如果是奮力疾馳的情形,耳朵還會更朝向後方壓倒。

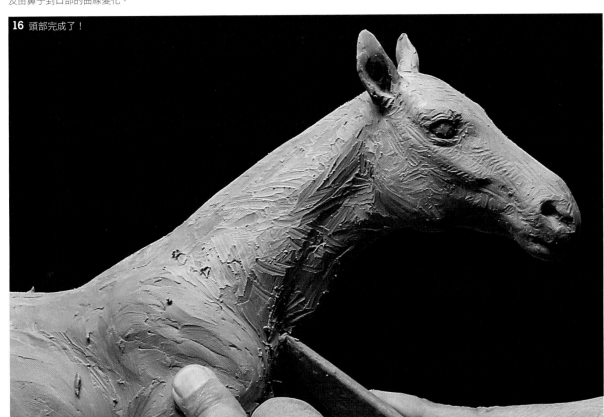

16 頭部完成了!

O6 鬃毛及尾毛

為了要表現出馬匹正在奔馳的狀態，毛髮的動態扮演了非常重要的作用。
在這裏要將充滿動態的毛髮表現出來。

01

將捏細的黏土堆塑在頸部後方正中央的位置。
使用加熱後變得柔軟的黏土。

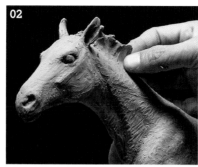

02

首先要用徒手將黏土不斷地堆塑上去。當馬匹靜止的時候，鬃毛會倒向左右其中一側。在這裏
雖然因為正在奔馳而向上飄揚，但還是會留下一些倒向其中一側時的曲線弧度。

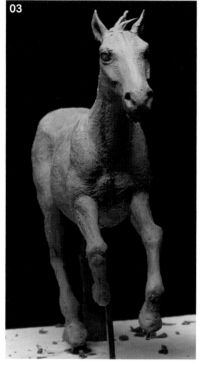

03

瀏海平常會垂在額頭前方，但這裏要呈現出劇
烈甩動而散亂的感覺。堆塑時要以髮束為單位
製作。

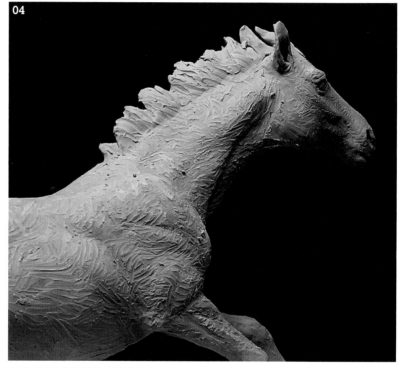

04

將鬃毛與頸部的髮際線明確雕塑出來。

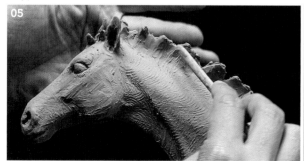

05

使用木製刮刀，將鬃毛的流勢整理得更美觀一些。這裏使用木製刮刀將前端削薄修圓加工。

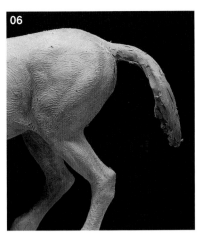

06

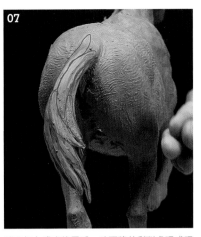

07

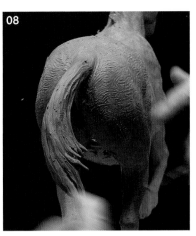

08

首先要製作出粗略的外形與流勢。

時而加上成束的尾毛，時而將其刮削處理成理想的形狀。只要有意識到尾毛的整體流勢，就能將統一感確實營造出來。

再追加尾端的毛量，營造出躍動感。

修飾完成

01

使用刷毛沾上加水稀釋的酒精，將黏土的碎屑刷抹下來。

02　完成！

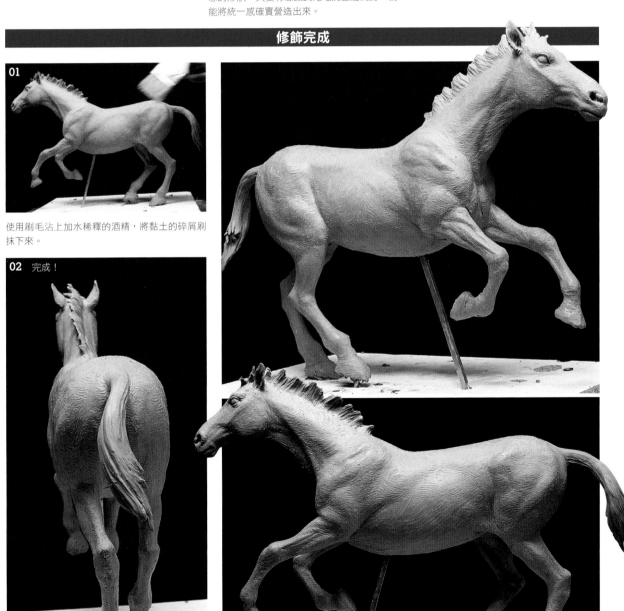

CHAPTER 6
LION 獅子

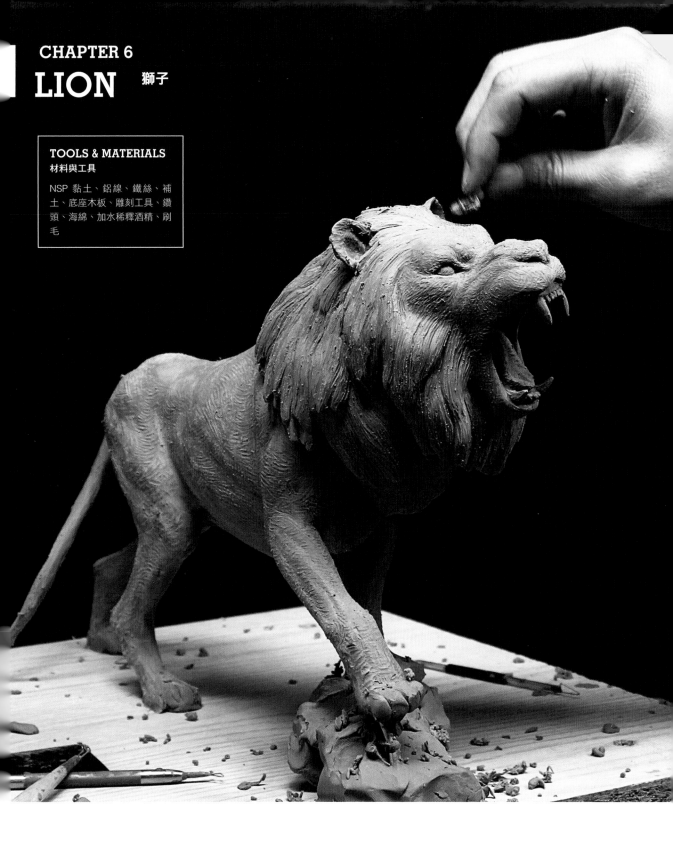

TOOLS & MATERIALS
材料與工具

NSP 黏土、鋁線、鐵絲、補土、底座木板、雕刻工具、鑽頭、海綿、加水稀釋酒精、刷毛

如何能表現出「獅子的威猛氣勢」，取決於是否能掌握住充滿爆發性動作的一瞬間。

不管我們將尖牙雕塑得如何嚇人，只要動作停滯不順，氣勢就會大打折扣。

在這裏教學的重點除了獅子的外形之外，還會著墨於如何藉由姿勢與重心的掌握來呈現出動作的一瞬間。

與其他動物一樣，讓我們先由頭蓋骨、肋骨、骨盆與肩胛骨、前後腳等，
觀察基本的形狀開始。

01 骨架與粗略堆塑

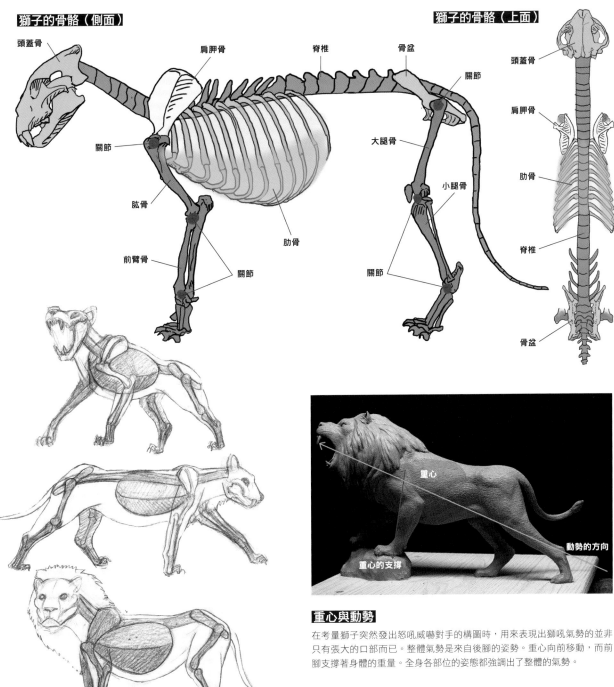

獅子的骨骼（側面）

- 頭蓋骨
- 肩胛骨
- 脊椎
- 骨盆
- 關節
- 關節
- 肱骨
- 肋骨
- 前臂骨
- 關節
- 大腿骨
- 小腿骨
- 關節

獅子的骨骼（上面）

- 頭蓋骨
- 肩胛骨
- 肋骨
- 脊椎
- 骨盆

重心

重心的支撐

動勢的方向

重心與動勢

在考量獅子突然發出怒吼威嚇對手的構圖時，用來表現出獅吼氣勢的並非只有張大的口部而已。整體氣勢是來自後腳的姿勢。重心向前移動，而前腳支撐著身體的重量。全身各部位的姿態都強調出了整體的氣勢。

不良範例

這裏試著製作一個只有左後腳呈現彎曲姿勢的範例。朝向前方的動勢消失了，看起來是否像是一邊發出吼叫一邊向後退去呢？改變的只有一條後腳的姿勢而已。請各位記住，所謂的氣勢，就是要像這樣藉由整個身體來呈現。

觀察構造

請各位以單純的構造來描繪出各種不同的動態姿勢素描吧。只要確實掌握正確的構造，即使是動態的姿勢，看起來也都很有那麼回事。反過來說，如果構造錯誤的話，不管後來加上怎麼樣柵栩如生的肌肉，看起來一樣非常奇怪。

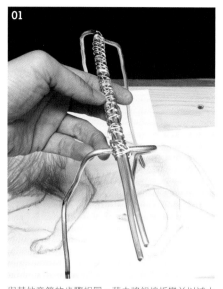

01

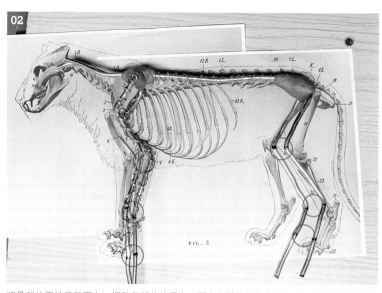

02

與其他章節的步驟相同，藉由將鋁線折彎並以補土連接的方式來製作粗略的骨架。

將骨架放置於骨骼圖上，調整各部位的長度。預先在關節位置做上記號，只要將該處折彎就能擺出各種不同的姿勢。

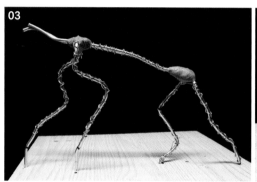

03

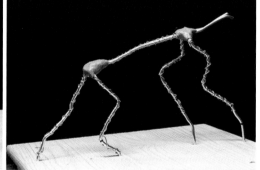

這是猛然抬起上半身，朝向遠方咆哮的姿勢。在我心目中就像是森林大帝的獅王雷歐的形象一般。然而當我在思索如何將獅王的雄姿表現出來的時候，不管怎麼將上半身挺高，看起來都無法表現出威風凜凜的感覺。最後在嘗試錯誤的結果，才終於發現如果不讓前腳位於比後腳更高的位置，就無法呈現出我想要的氣勢。因此就決定將前腳的骨架製作得長一些，並在前腳下方放置一塊岩石。請各位在骨架姿勢的階段，盡量去嘗試如何營造出自己想要呈現出來的氣氛吧。

粗略堆塑

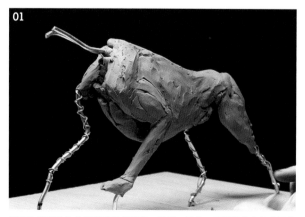

01

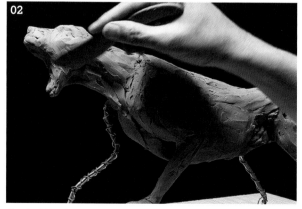

02

粗略地將獅子的外形輪廓堆塑出來。肋骨、骨盆、肩胛骨的參考位置線都已經標示出來。這麼一來，就可以決定前後腳要從何處開始製作。

將頭部的外形也粗略製作出來。因為嘴巴張開得很大的關係，一開始就直接以張口的姿態來進行雕塑。在這裏要決定嘴巴張開的角度。

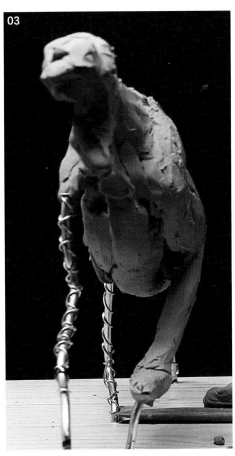

03

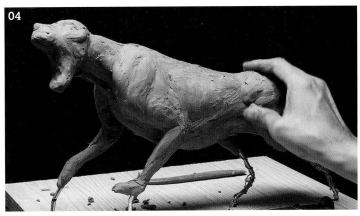

04

粗略製作肩部周圍的隆起曲線，決定出肋骨隆起的位置以及骨盆的位置。

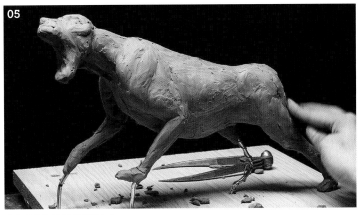

05

由正面觀察，確認身體的厚度。可以劃一道中心線作為
參考。

將大腿的隆起部分雕塑出來。

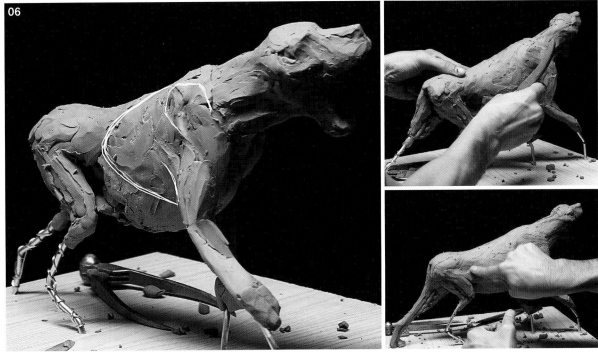

06

此時還不需要製作細節的肌肉部分。如同黃色與紫色所標示部位，將大略的強弱對比營造出來。另一側腳的姿勢雖然不同，不過大腿骨與骨盆的連
接部位是相同的，請仔細比對另一側的姿勢，將位置定位出來。

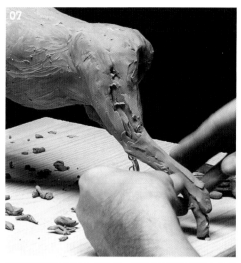

07

阿基里斯腱的部分非常地細。請注意不要堆塑過多的黏土。

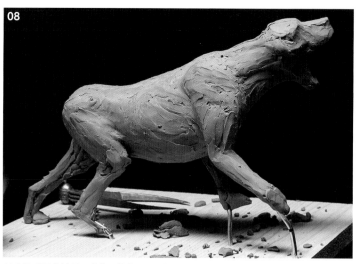

08

總之最重要的就是正確的關節位置。絕對要保持整體比例的均衡。

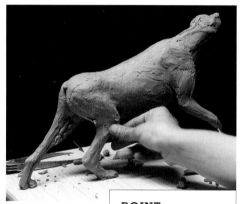

POINT

箭頭的部分相當於人類的腳踝部分。這裏的骨骼形狀非常地明顯。

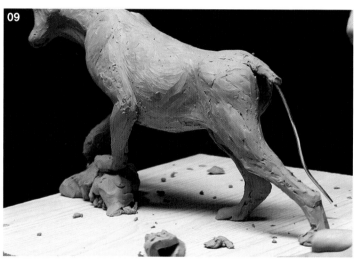

09

左腳向後伸直,顯現出整體的氣勢。

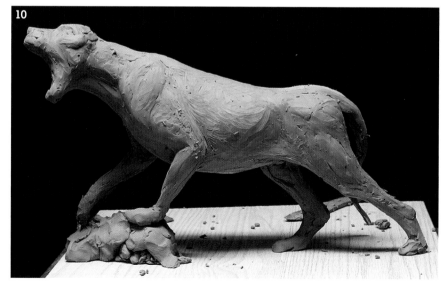

10

粗略堆塑完成了!

粗略堆塑完成後，接下來終於要更具體地呈現出肌肉的形狀。
如果在這個時候還無法呈現出魄力的話，那就無法進入下一步驟。
請努力調整前腳、後腳的姿勢，直到呈現出令自己滿意的魄力為止。

O2 堆塑軀體的肌肉

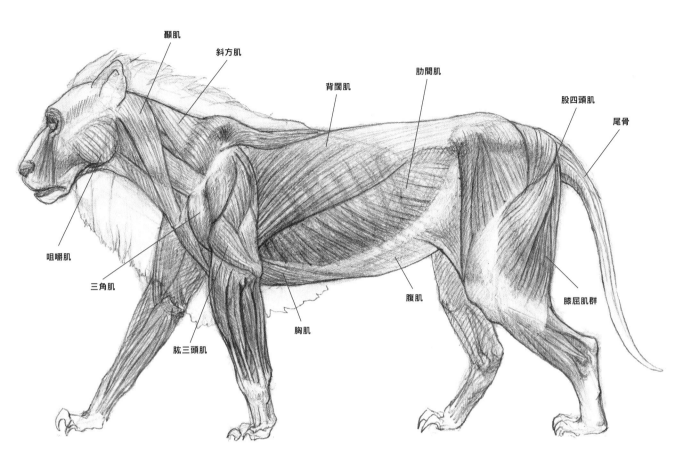

顳肌
斜方肌
背闊肌
肋間肌
股四頭肌
尾骨
咀嚼肌
三角肌
肱三頭肌
胸肌
腹肌
膝屈肌群

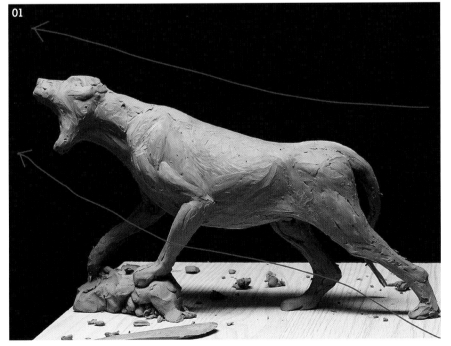

01

觀察整個雕塑作品時，是否能看見朝
向前方的氣勢呢？這個是透過強調頭
部、軀體、腳部等所有部位所營造出
來的氣勢。重要的是正確地掌握整體
比例以及動勢的呈現，而非是栩栩如
生的肌肉細節。

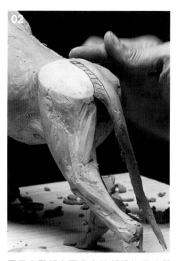

02

尾巴自臀部上面凸出的部份如照片所示。請確實掌握尾巴開始的位置。

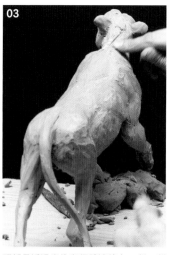

03

頭部是透過脊椎與軀體連接在一起。劃出一道中心線，掌握脊椎的位置。

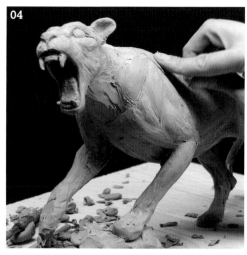

04

加上肩胛骨的隆起。

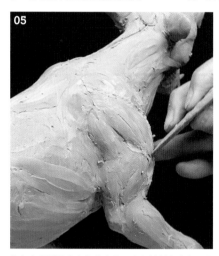

05

將包含肩部肌肉在內的上臂肌肉細節製作出來。此時請切記不要破壞一開始製作粗略堆塑的整體隆起比例。

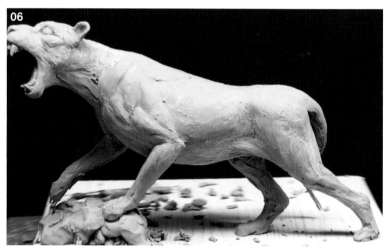

06

依照肌肉圖將細節製作出來。此時要確時掌握照片中以白色標示的骨骼位置。綠色則是整體的隆起形狀。紫色是肋骨的位置。

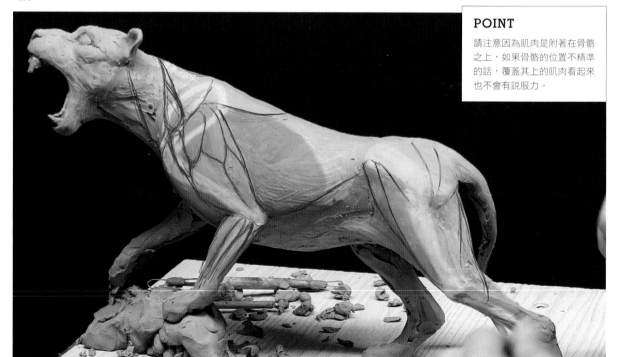

POINT

請注意因為肌肉是附著在骨骼之上，如果骨骼的位置不精準的話，覆蓋其上的肌肉看起來也不會有說服力。

07

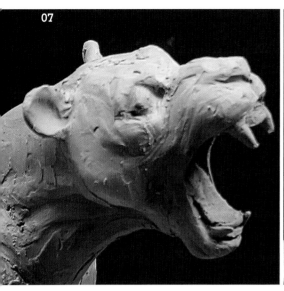
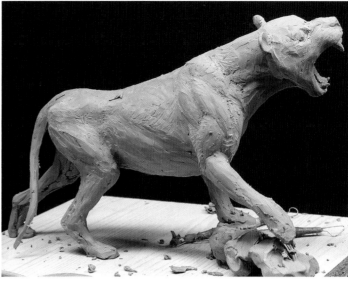

將耳朵與下顎的隆起形狀確實塑造出來。

08

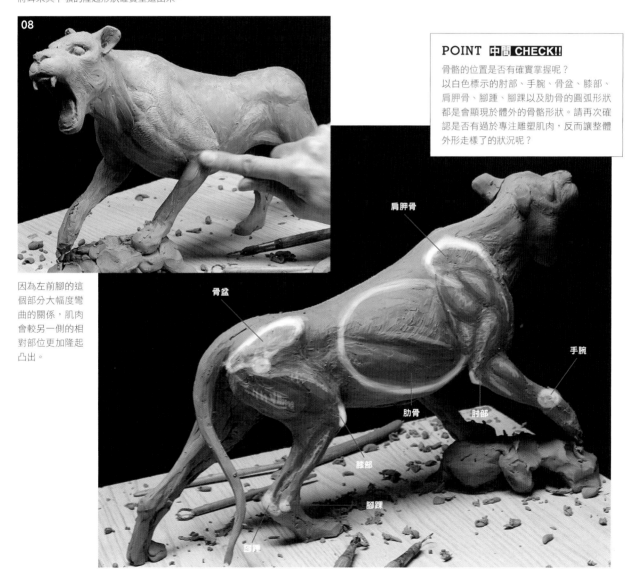

因為左前腳的這個部分大幅度彎曲的關係，肌肉會較另一側的相對部位更加隆起凸出。

POINT 中書 CHECK!!

骨骼的位置是否有確實掌握呢？
以白色標示的肘部、手腕、骨盆、膝部、肩胛骨、腳踵、腳踝以及肋骨的圓弧形狀都是會顯現於體外的骨骼形狀。請再次確認是否有過於專注雕塑肌肉，反而讓整體外形走樣了的狀況呢？

肩胛骨

骨盆

手腕

肋骨

肘部

膝部

腳踝

腳踵

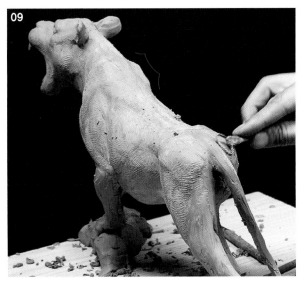

可以看得見肩胛骨的外輪廓吧？請將角度確實呈現出來。

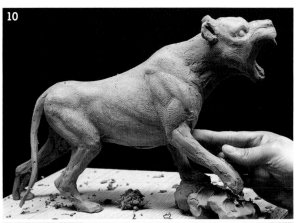

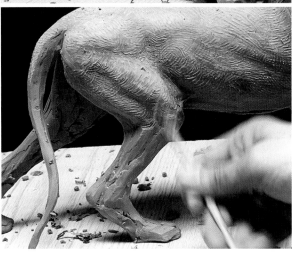

逐漸地將肌肉具體雕塑出來。

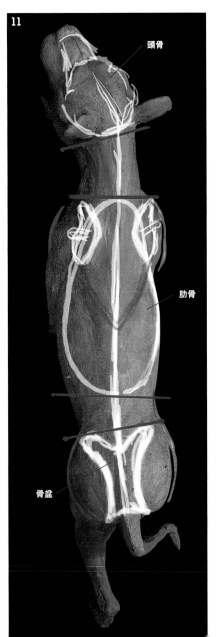

頭骨

肋骨

骨盆

這是由上面觀察時的身體動勢。軀體稍微向右側彎曲，頭部則朝向左方。透過頭骨、肋骨、骨盆之間的關係來觀察，姿勢就會相當明確了。此外，請各位要了解到姿勢愈簡單，則動勢愈優雅，而且氣勢也更容易展現出來。

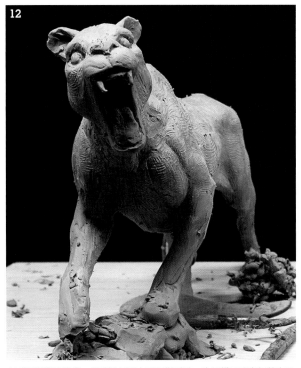

由正面觀察的狀態。請確認是否由正面觀看時，也同樣呈現出氣勢來？

如同本章一開始所說，腳部的動勢會決定整體的氣勢。
讓我們將彷彿正要飛撲向前的動作過程中的緊繃肌肉雕塑出來吧。

O3 前腳與後腳

製作前腳

腳部肌肉

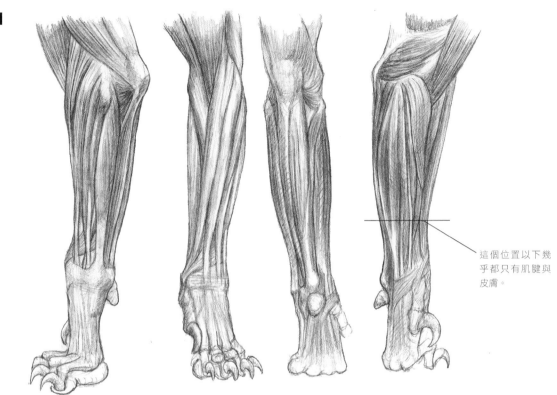

這個位置以下幾乎都只有肌腱與皮膚。

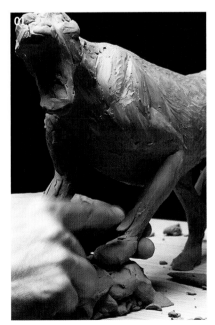

肌肉的動勢是朝向內側。

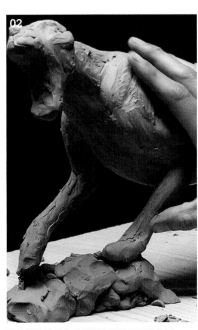

關節部分幾乎完整呈現出圓形骨骼的外形。

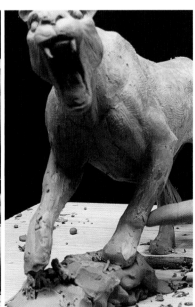

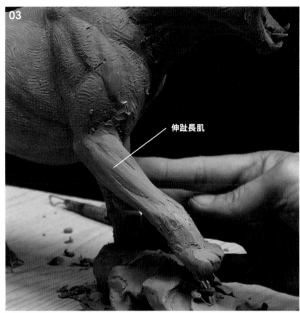
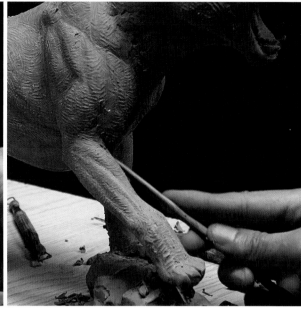

伸趾長肌

如果將伸趾長肌凸顯出來的話,看起來會更強而有力。

製作前腳

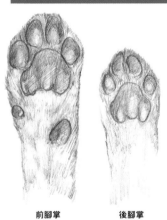

前腳掌　　　　後腳掌

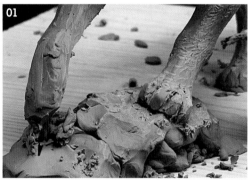
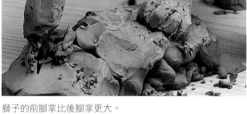

獅子的前腳掌比後腳掌更大。

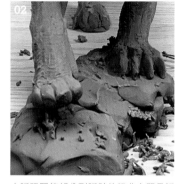

由腳踝關節部分到腳趾的捲曲之間是腳掌。

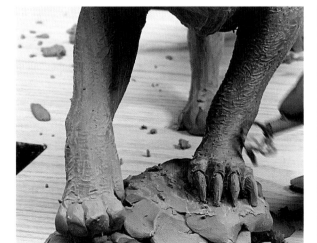
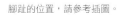

腳趾的位置,請參考插圖。

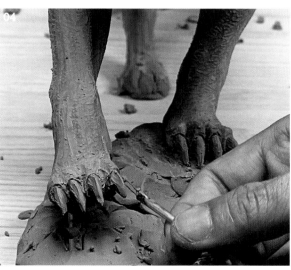

將利爪追加上去。

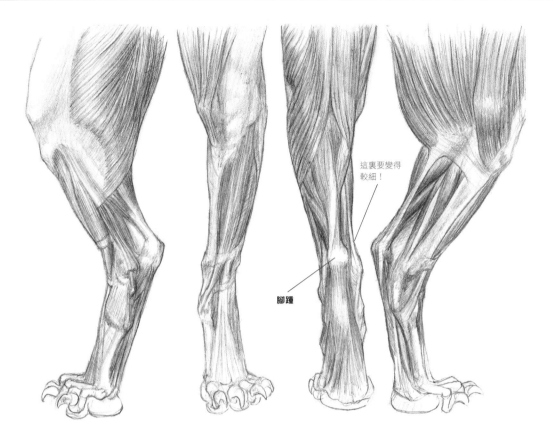

這裏要變得較細！

腳踵

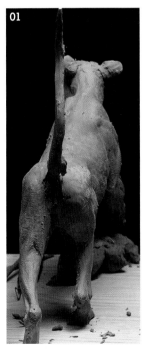

01

後腳自腳踵之下幾乎都只有肌腱，因此骨骼的形狀造成外形的影響也比較大。在腳踵上方製作一道細窄的阿基里斯腱，外形的感覺會更好。

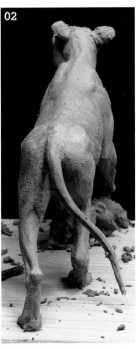

02

腳掌的接地面會向外擴張。這是因為腳趾向外張開之故。如果以人類為例的話，就像是墊起腳尖時腳趾會向外張開的狀態一樣。

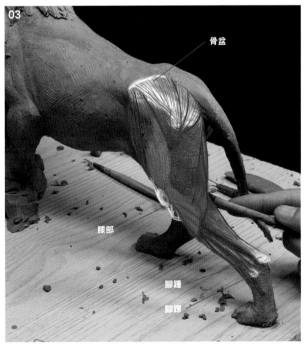

03

骨盆

膝部

腳踵

腳踝

這是粗略的肌肉動勢。以白色標示的骨盆、膝部、腳踵、腳踝等關節位置隨時都要保持明確。並以此為基準將肌肉追加上去。

04 獅子的頭部

正確地掌握骨骼的形狀是營造出真實感的重要條件。
請學習骨骼形狀的影響是如何顯現在臉部的表面吧。

由上面觀察的狀態

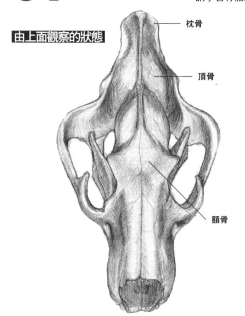

- 枕骨
- 頂骨
- 額骨

由前面觀察的狀況

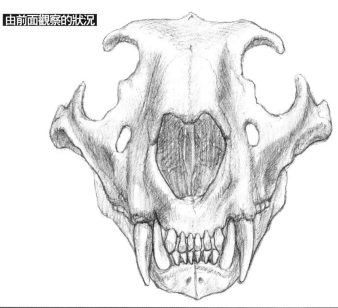

臉部的粗略堆塑

01

由側面觀察，額頭朝向眼睛的線條會先下凹，
接著再朝向鼻子凸出向前，然後在鼻頭處向下
連接到口鼻部。眼睛幾乎都是朝向正前方的。

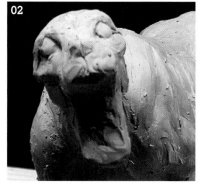

02

這個造形的嘴巴呈現張大的狀態。因此就直接
以張口的姿態進行雕塑。

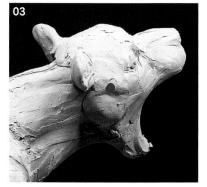

03

顴骨的中間附近，有一處下顎骨骼開閉的中心
點。請記得口部張開時的支點是以此處為中
心。

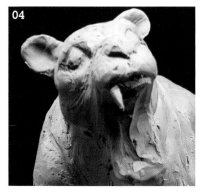

04

如果沒有牙齒的話，比較難掌握嘴巴張開的感
覺，因此這裏就要先將牙齒裝上去。裝設牙齒
的時候要記得牙齒是由骨骼生長出來的。並非
只是沾黏在嘴唇上面而已。

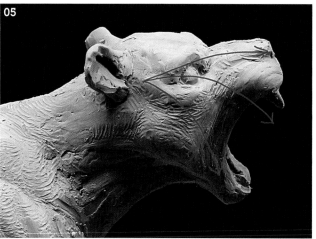

05

包含牙齒在內的
臉部動勢。以此
動勢為基準，調
整眼睛、鼻子、
顴骨的形狀。

由側面觀察的狀態

是否能看得出上排牙齒的動勢呢？不光是牙齒本身，而是由牙齒生長的頭蓋骨眼窩前方附近就已經開始了牙齒的動勢。觀察時不能只看局部，而是要去意識到整個臉部的動勢，這樣可以更容易地將魄力呈現出來。實際上所有生物的外形都會像這樣擁有各自的動勢。

上顎骨

下顎骨

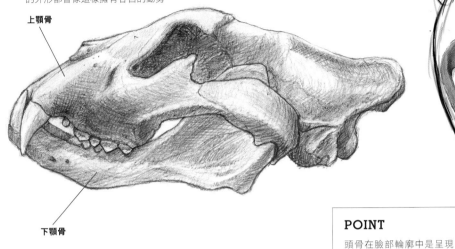

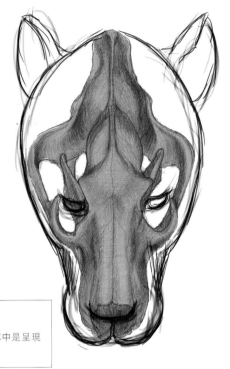

POINT
頭骨在臉部輪廓中是呈現這樣的狀態。

製作牙齒

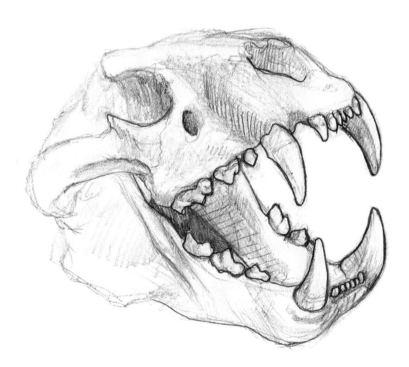

01

前面也已經提醒過各位，裝設牙齒的時候，不要只觀察牙齒顯露在外面的部分，而是要去意識到牙齒是如何由頭蓋骨生長出來的。

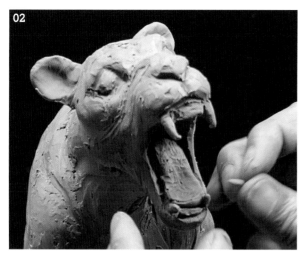

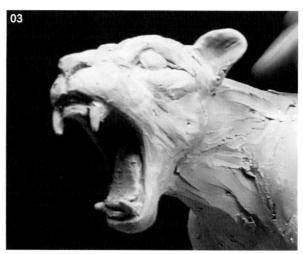

下顎張開的角度，也會決定牙齒的角度。裝設牙齒的時候，要去意識到嘴部是否能夠正常閉合。

上下排牙齒都朝向前方露出。

製作齜牙裂嘴的表情

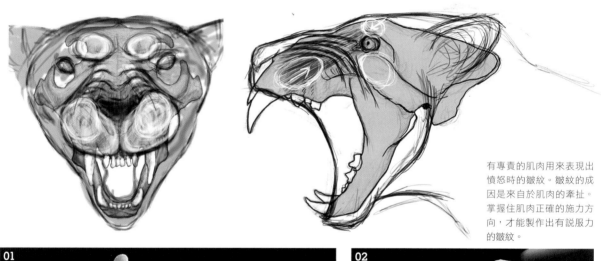

有專責的肌肉用來表現出憤怒時的皺紋。皺紋的成因是來自於肌肉的牽扯。掌握住肌肉正確的施力方向，才能製作出有說服力的皺紋。

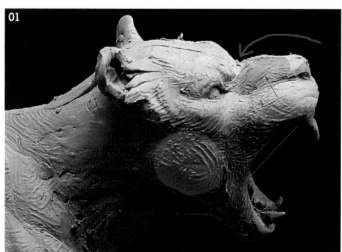

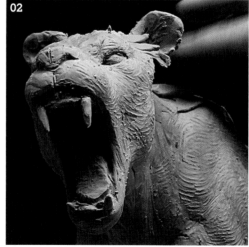

口鼻部將鼻子的部分向上擠壓，使鼻子成為拱形，而且與額頭之間的溝痕會變深。將下顎的肌肉隆起製作出來，並表現出口部因為張大而受到牽扯的感覺。這個時候皺紋幾乎還沒有雕塑出來，不過因為隆起部分已經製作完成的關係，看起來已經有皺紋形成的感覺。與其是著重於皺紋的溝痕，不如要去觀察整體的隆起形狀比較恰當。

因為下顎一口氣向下拉開的關係，嘴巴周圍的皮膚會受到牽扯。請將這個緊繃的感覺表現出來。另外請注意上唇與下唇之間並沒有嘴角連接。上唇會比下唇更寬闊。

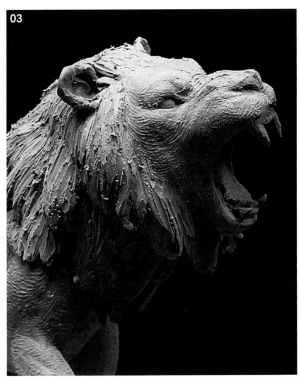

03

請將臉頰的拱形皺紋堆塑出來。

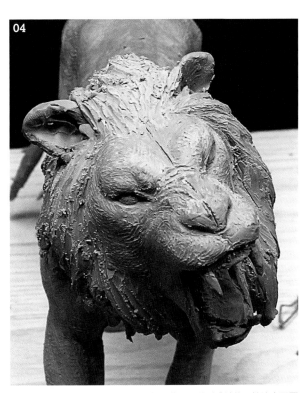

04

因為眉毛也朝向鼻子用力縮緊的關係，使得眉間形成皺紋。請注意不要讓骨骼形狀所形成的鼻梁粗略形狀消失了。

POINT 額頭之間會形成溝痕。

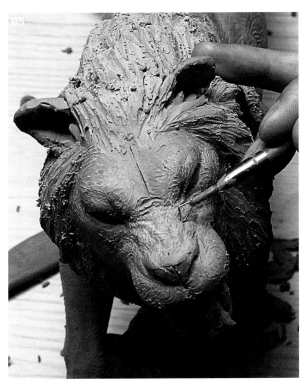

05

將皺紋的溝痕雕刻完成，確認好動勢無誤後，便將雕刻部分的尖角消去，使線條更加柔和。

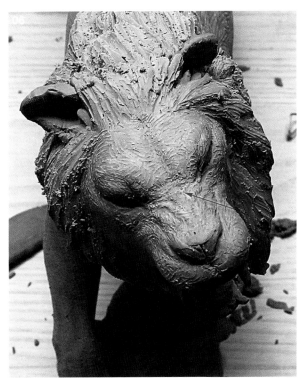

06

箭頭是肌肉牽動的方向。是否在另一側也能看見正在施力的狀態呢？切記不要隨意加上皺紋！經常去意識到施力的方向是非常重要的。

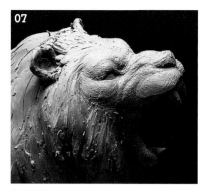

07

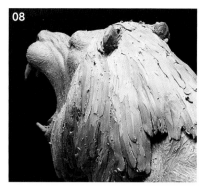

08

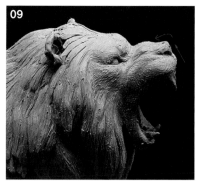

09

由於大範圍的口鼻部形狀，整個朝向顴骨的大範圍形狀牽引的關係，兩者之間會形成隆起的皺紋形狀。皺紋並不只是單純的溝痕，而是以立體形狀呈現的一種現象。

由後方觀察的狀態。可以看見皺紋朝向前方的動勢。

鼻子受到向上的力量牽引。因此鼻根會形成凹陷，上唇向上翻起，露出牙齦。

製作耳朵

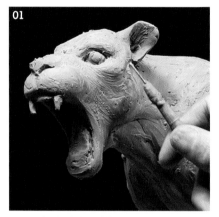

01

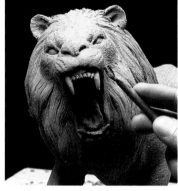

02

耳朵位於頭部的上部，顴骨的後方。因為耳朵裏面也長有毛髮的關係，所以無法掌握住正確的形狀，不過大致上的特徵是朝向正面，而且形狀相對接近圓形。

耳朵的形狀就像是一個圓蓋，方便用來收集周圍的聲音。

口鼻部

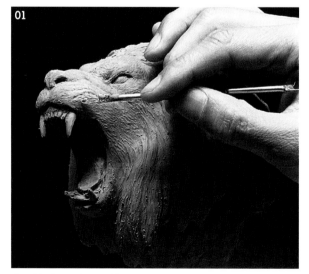

01

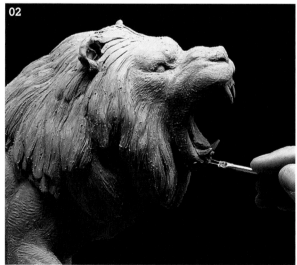

02

將口鼻部的毛孔坑洞雕刻出來。請搭配皺紋的動勢製作吧。

下唇受到下排牙齒的擠壓，顯得既薄且伸長。請將這樣的感覺製作出來。

鬃毛是獅子外形的一大特徵。雄偉碩大的鬃毛幾乎覆蓋住整個身軀的正面。
雖然為了方便解說，直到目前為止尚未開始加上鬃毛，
但如果不考慮需要進行解說的話，應該一開始就會將鬃毛製作出來了。
因為這是影響獅子外形輪廓極為重要的部分。

O5 鬃毛及體毛

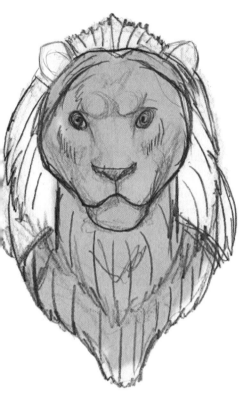

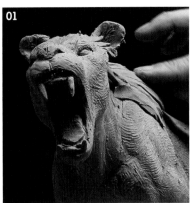

頸部會整個完全被鬃毛覆蓋住，因此可以將大量的黏土堆塑上去。

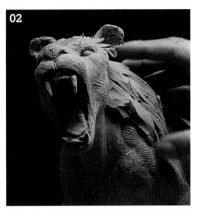

由於毛髮量非常多的關係，所以可以盡量堆塑得厚一點無妨。作業不要過於零碎比較好。以加裝大把毛髮的感覺去作業吧。

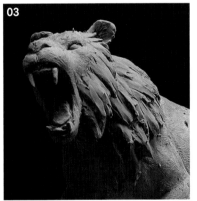

將身體上的鬃毛大致塑造出來後，再加上生長在臉部的鬃毛。並在兩者之間做出明確的區隔。

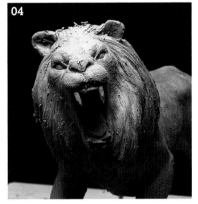

臉部的鬃毛大幅度地朝向左右擴張。請不要客氣，儘管豪邁作業吧。

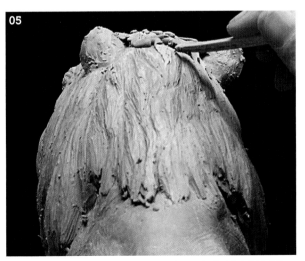

由後面觀察時，鬃毛的尺寸大到可以將頭部及頸部的形狀完全遮蓋住。

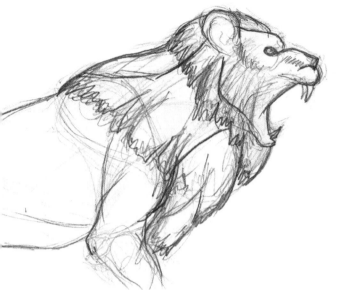

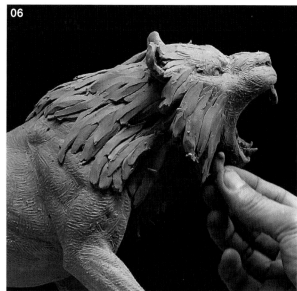

由顴骨朝向下顎的下方依序加上鬃毛。作業時要去意識到毛髮的生長方向以及整體的毛髮流勢。

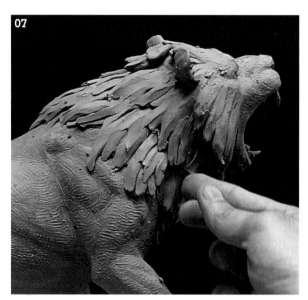

配合臉上的鬃毛，胸口部分也要追加毛髮的厚度。

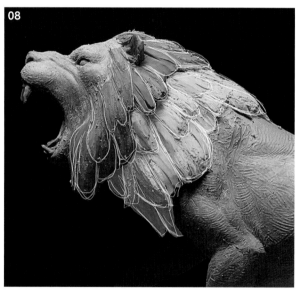

如果將頭上、臉上以及軀體生長的毛髮做出區隔，看起來會更自然。

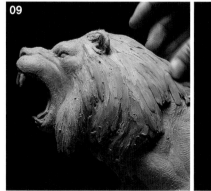

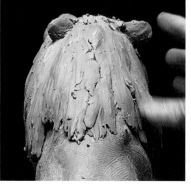

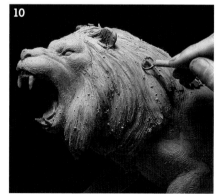

鬃毛會一直生長到肩胛骨附近。不過每隻獅子的鬃毛外形也有很大的差異，因此可以挑選自己喜歡的獅子照片，模仿其外形製作。

稍微將毛髮整理一下。

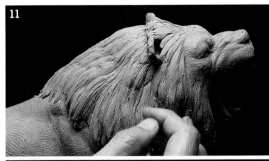

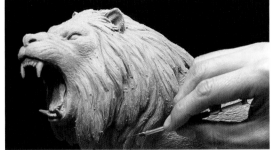

適當地在各處加上較深的溝痕。增添狂野的感覺。

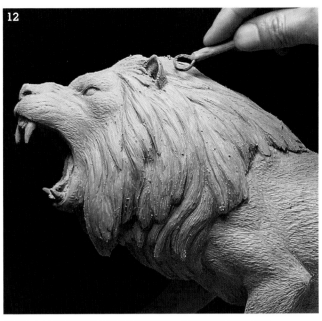

適當地在各處以整形工具將外表整理平順，並消除過於粗糙的部分。

毛髮方向

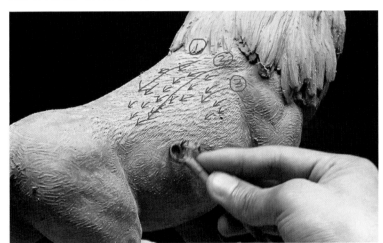

使用帶有鋸齒的整形工具來表現出短毛的部分。由上而下，由前而後，將表面雕刻出鋸齒狀。如果去意識到毛髮的方向，加上一些強弱，看起來會更加自然。

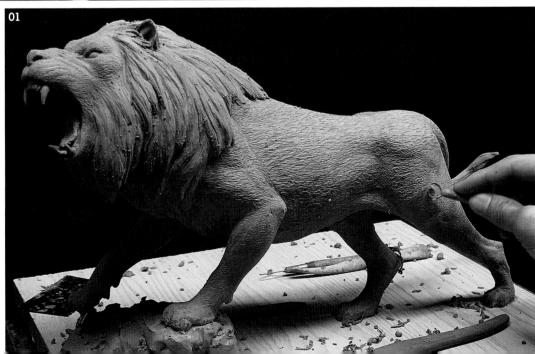

毛髮的方向以圖解的方式來呈現就如同這樣的感覺。

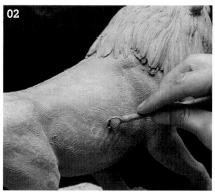

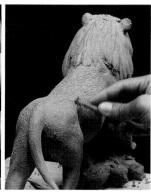

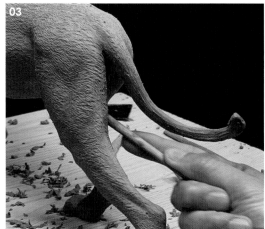

斷面圖。用力雕刻進去,再以輕輕向外帶出的感覺來使用工具。這樣的加工方法,上層的毛與下層的毛會自然形成層次,看起來就像是真的長出來似的。

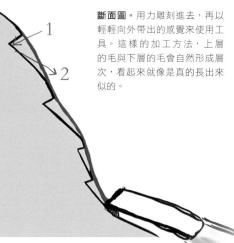

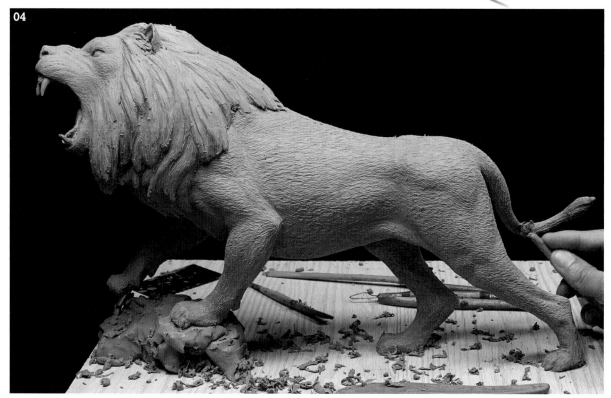

全身都以同樣的手法雕刻加工後就完成了!

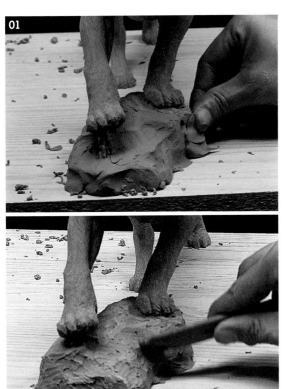

製作獅子腳踩的岩石塊。隨手刮削處理，看起來就會有石頭的感覺。

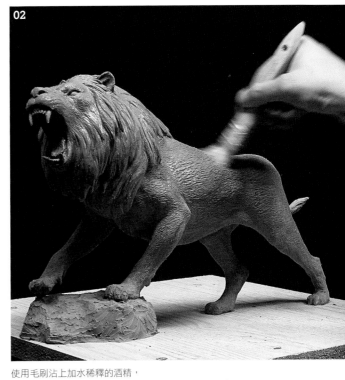

使用毛刷沾上加水稀釋的酒精，
大略地將黏土碎屑擦拭下來。

03
完成！！

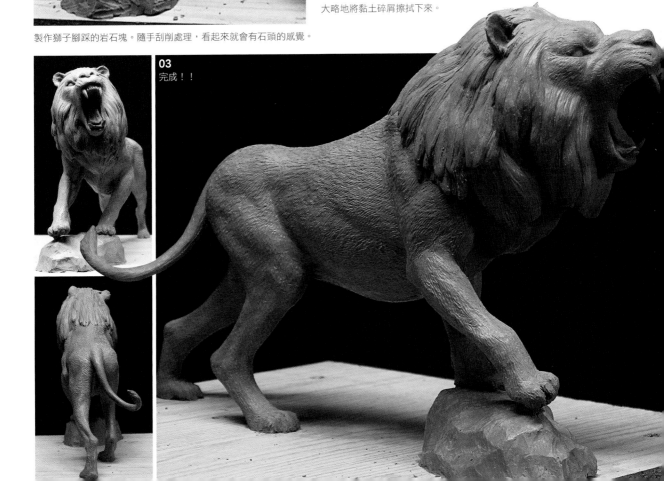

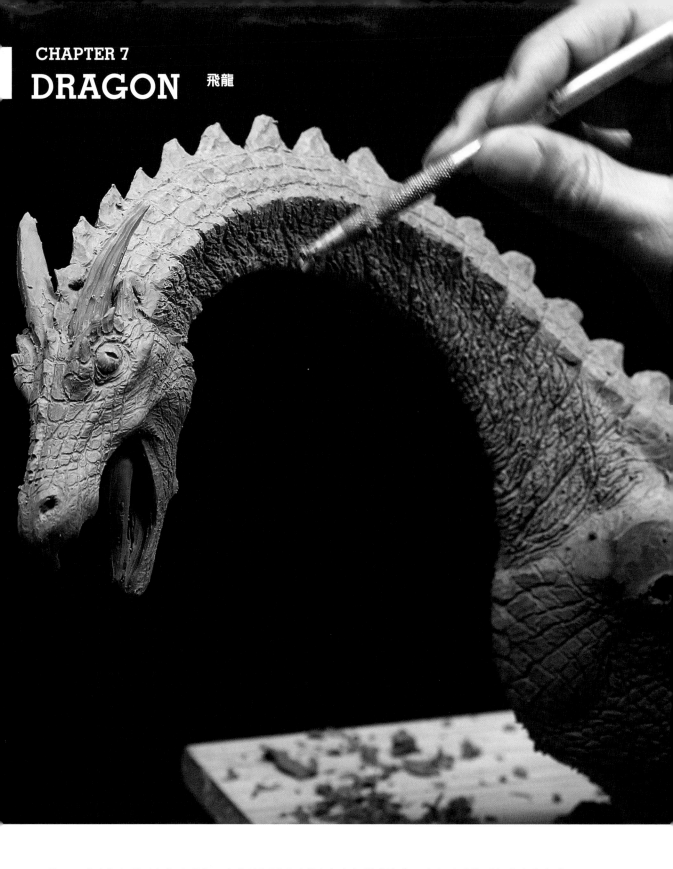

飛龍，是大家都知道的想像中動物。本章的解說重點放在如何能讓實際上不存在的動物看起來有真實感？
而且要怎麼去參考實際的動物資料來進行製作。

雖然是想像中的生物，但既然是生物，就必須去考量骨骼結構為何。在此我要鼓起勇氣向各位坦白，其實這幅骨骼圖是後來才繪製完成的。我完成雕塑後，被編輯監禁起來才開始繪製。這雖然是半開玩笑的講法，但要表達的是骨骼雖然是我們必須要去意識到的結構，然而並沒有必要從骨骼開始製作雕塑。決定好大致的比例平衡後，接著就依此去製作出骨架來吧。

01 骨骼與骨架

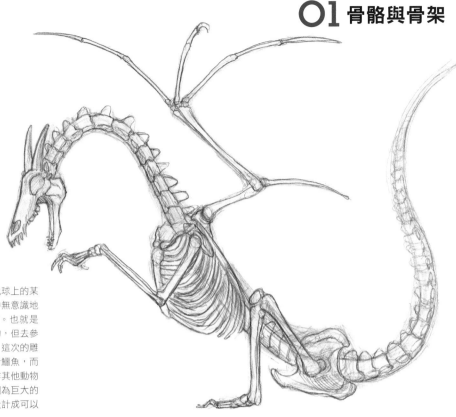

製作骨骼

我認為所謂的真實性，指的就是與地球上的某種生物相似。觀看作品的人會在心中無意識地與自己所認知的生物知識進行比對。也就是說，雖然我們製作的是想像中的生物，但去參考真實存在的生物是有其必要性的。這次的雕塑作品預計軀體參考蜥蜴，鱗片參考鱷魚，而翅膀則參考蝙蝠來製作。材料與製作其他動物時相同，以鋁線為主要材料。不過因為巨大的翅膀會在製作過程造成妨礙，所以設計成可以拆裝的骨架結構。

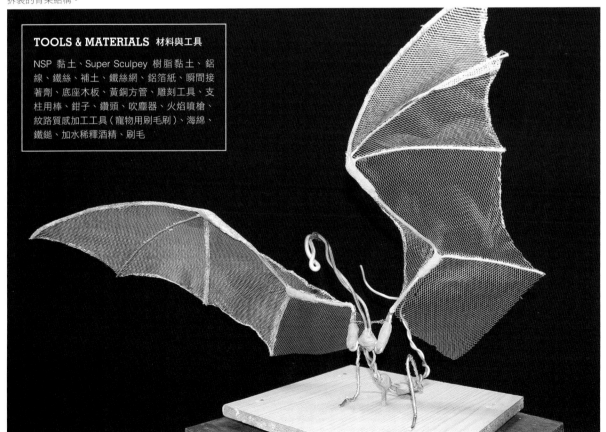

TOOLS & MATERIALS 材料與工具

NSP 黏土、Super Sculpey 樹脂黏土、鋁線、鐵絲、補土、鐵絲網、鋁箔紙、瞬間接著劑、底座木板、黃銅方管、雕刻工具、支柱用棒、鉗子、鑽頭、吹塵器、火焰噴槍、紋路質感加工工具（寵物用刷毛刷）、海綿、鐵鎚、加水稀釋酒精、刷毛

翅膀的骨架

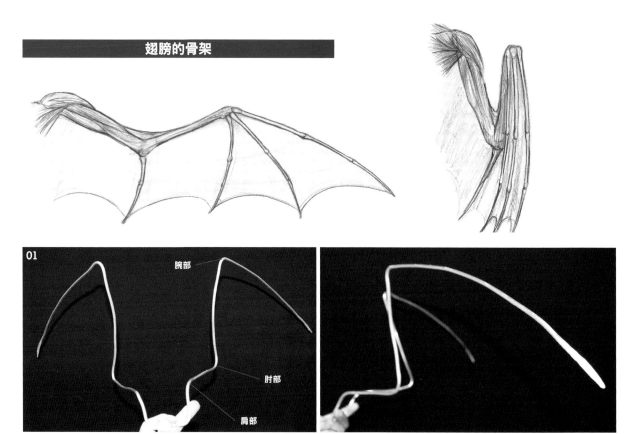

如果直接按照蝙蝠的翅膀去製作的話，安裝在飛龍的身上，翅膀和軀體的比例就會顯得很不自然。因為飛龍的身體非常巨大，若是依照蝙蝠翅膀相同的方式製作，感覺會飛不太起來，所以由肘部額外再追加了一道關節。首先要製作左右各一根骨架的主要部分。並且折彎加工製作出肩部、肘部以及腕部的位置。

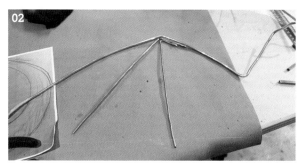

由腕部加上兩根手指的骨架。

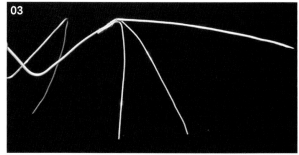

將追加的鋁線以細鐵絲纏繞固定。此外，將三根鋁線相互接觸的部分，以鉗子稍微加上一些切痕使表面變得粗糙，可以讓彼此不易滑動，比較方便固定。接下來再用鐵槌將鋁線敲平。

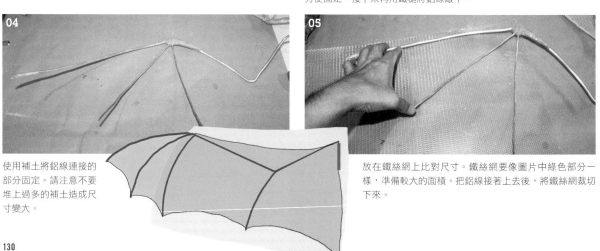

使用補土將鋁線連接的部分固定。請注意不要堆上過多的補土造成尺寸變大。

放在鐵絲網上比對尺寸。鐵絲網要像圖片中綠色部分一樣，準備較大的面積。把鋁線接著上去後，將鐵絲網裁切下來。

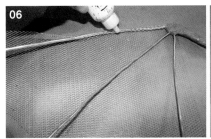
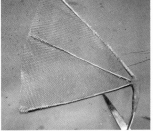

將鐵絲網裁切得大一些，然後使用瞬間接著劑固定。多餘的部分就順勢纏繞在鋁線上。

肘部與腕部之間，也就是所謂前翅的柔軟部分，因為整個結構只有鐵絲網作為支撐的關係，請在邊緣部分以手指用力捏壓，增加一些厚度。如果不這麼做的話，鐵絲網會太過輕飄，不容易堆上黏土。

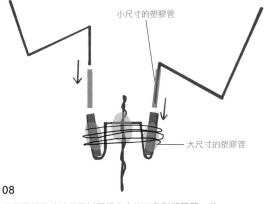

08

準備兩種尺寸彼此可以互相套合的四角形塑膠管，使翅膀可以在肩部自由拆裝。

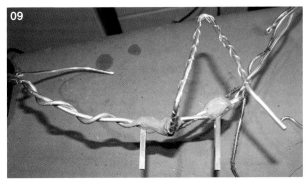

以同樣的方法在軀體上也加裝塑膠管，使其可以自底座拆卸下來。這麼一來，翻模作業的時候就可以輕易地自底座拆卸，方便作業。除此之外，像是軀體底部等不容易作業的部位也可以將雕塑作品拆下來再進行處理。

整體的骨骼

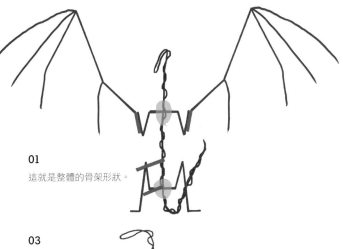

01

這就是整體的骨架形狀。

03

由側面觀察時，軀體會像是這個樣子。以兩根塑膠管插入底座牢牢固定。但要注意如果兩者的角度沒有保持水平的話，會變得無法將雕塑作品從底座拆卸下來。

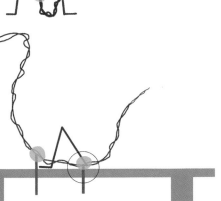

02

底座的斷面特寫。淡紫色的部分是尺寸較大的塑膠管，固定在底座裏面。先以電鑽鑽開一個較大的孔洞，然後使用瞬間接著劑暫時固定，再將補土塞進孔洞與塑膠管的間隙填補。黑色部分是補土。深紫色的部分是尺寸較小的塑膠管。牢牢地以補土固定在本體骨架上。綠色部分是補土。

翅膀的外側比較重。因此為了避免重量造成支點位置向外擴張，使用鐵線將兩側綁起來固定住。

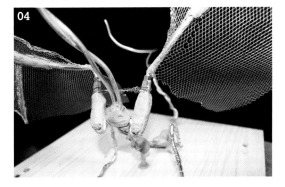

04

O2 粗略堆塑

接下來終於要進入堆塑黏土的步驟。因為沒有可以參考的實際動物外形，如果心裏有明確的外形印象的話那還算好，若是只有模糊印象的話，建議先描繪出簡單的素描，以便將設計形象確定下來。

可能有很多人會覺得邊製作邊修正就好了，但請要有製作不順利的原因大部分都是因為沒有明確的完成印象所造成的認知。

整體

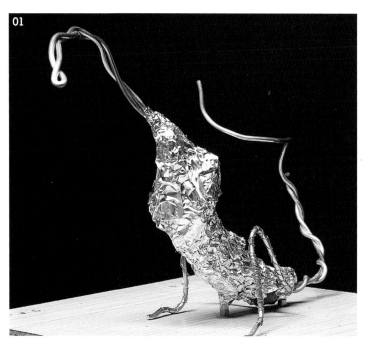

為了節省黏土，可以在身體粗略地包覆鋁箔紙。

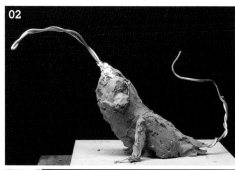

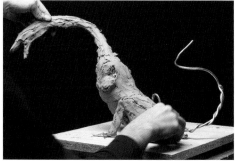

一邊由側面觀察外形輪廓，一邊堆塑黏土。由骨盆到肋骨的線條要呈現反弓形狀的構造。

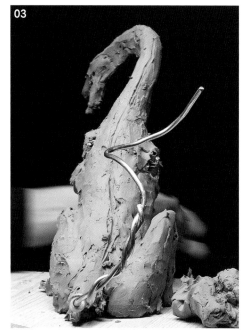

當身體的大小決定得差不多後，裝上翅膀比對一下尺寸是否這樣就可以了？因為翅膀的尺寸已經是固定的，如果身體尺寸不合的話，請調整身體尺寸直到尺寸搭配滿意為止。

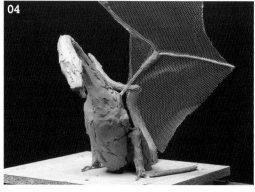

將尾巴也堆上黏土。尾巴的形狀不能只憑感覺製作成圓形，而要去考量到斷面的形狀，並且這個形狀會一直延伸到尾巴的尾端。

一開始製作的時候，心裏就要明確地將身體各部位朝向什麼方向定義出來。請務必要劃出中心線作為參考。

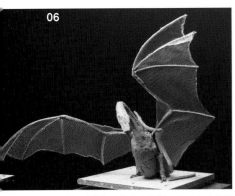
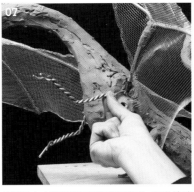
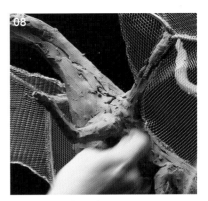

再次將翅膀裝上確認大小比例。作品完成的印象是飛龍正朝向位於自己左下方的對象發出威嚇的怒吼。請確認身體的方向與翅膀的方向是否搭配得宜。藉由將飛龍右側的翅膀放低，左側的翅膀抬高的姿勢，營造出飛龍身體朝向右邊的動勢。

身體的大小幾乎都已經確定下來了，因此這時候要將手臂加上去。將扭轉的鋁線插入黏土即可。之所以不在一開始製作骨架時加上手臂，是因為如果不先將立體的身體製作出來，就無法確認手臂的正確位置。只要知道肩部的位置在哪裏之後，就可以將手臂追加上去。

將黏土也堆塑到翅膀上。

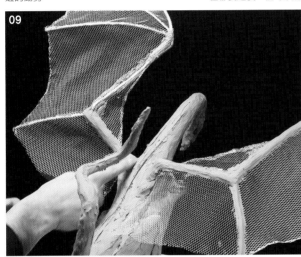
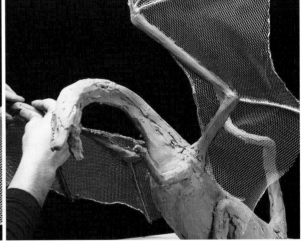

將翅膀生長的根部、肩胛骨周圍的隆起部分堆塑出來。這裏可以參考人類的肩胛骨周圍的形狀。

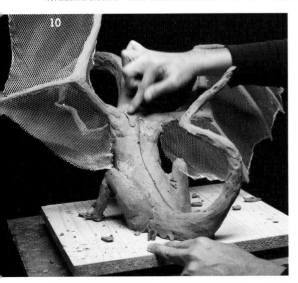
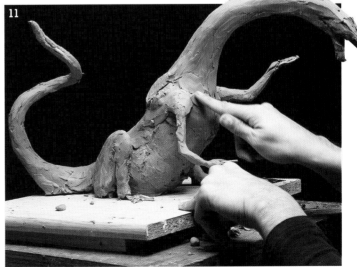

由於左側翅膀抬高的關係，肩胛骨會朝向中央集中。因此這部分的肌肉會受到擠壓而形成隆起。

為了避免妨礙作業，先將翅膀暫時拆下，製作手臂連接的部分。因為飛龍是想像中的生物，所以手臂的肩胛骨和翅膀的肩胛骨部位會形成重疊。不過這裏若是太專注在學術方面的考察，作業就無法繼續進行了。只要外形塑造得似乎有那麼回事就即可。雕塑完成之後，幾乎沒有人會去注意到這個部分。

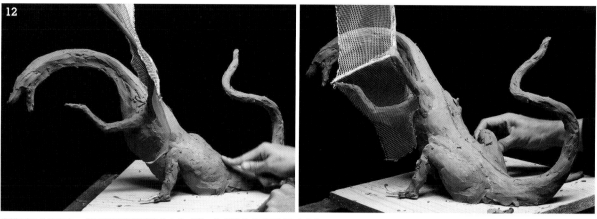

意識到骨盆的存在，並呈現出腳部連接其上的感覺。這部分的外形可以參考蜥蜴。

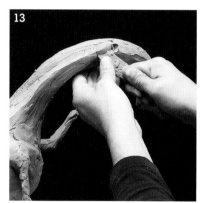

將頸部塑造得更具體一點。

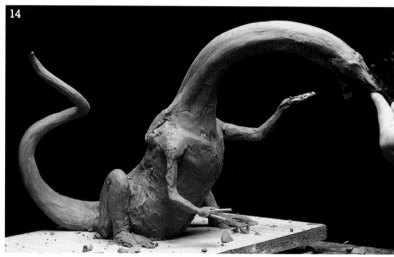

決定出臉部的大小。這個作品想要呈現出表情銳利的印象。

和製作尾巴時一樣，要去意識到斷面的形狀。

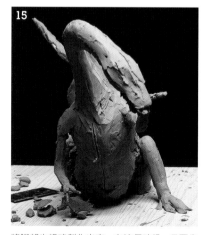

將腳部也粗略製作出來。在這個時候，只要先決定好有幾根腳趾？尺寸大小到什麼程度？如此就可以了。

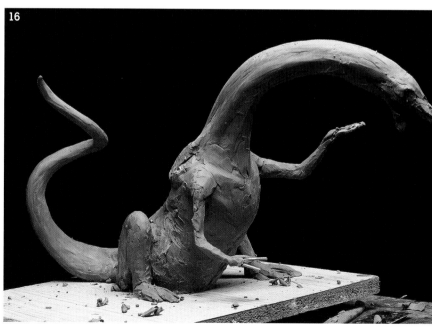

製作到這裏，大致上的比例平衡都決定下來了。重要的是不要過於拘泥在任何一處細節。經常要去確認整體的平衡感，這才是真正重要的。

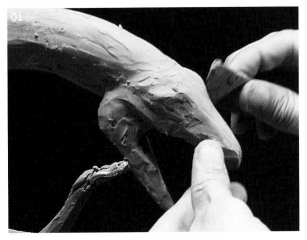

將臉部的粗細具體確定下來。

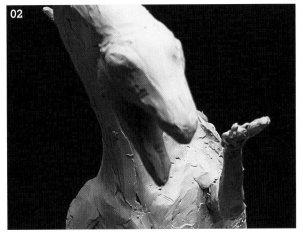

正面也一樣。

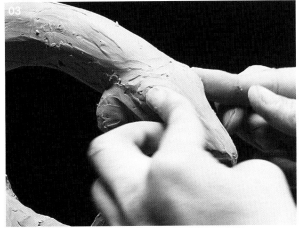

製作眉骨的形狀。由中心朝向外側與後側稍微擴張,這樣看起來比較自然。

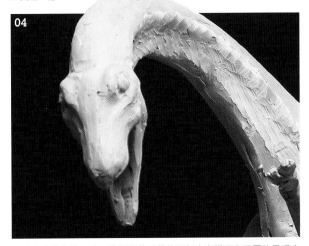

眼睛會稍微向外凸出。這部分的形狀依照個人喜好而有不同的呈現方式,並沒有標準的答案。重要的是自己想要設計成什麼樣的外形。

軀體部分的肌肉,參考人體結構來塑造。 **03 製作軀體**

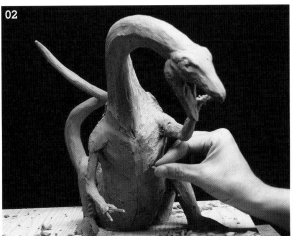

將軀體的前面製作得更具體一些。

製作肋骨整體的形狀以及胸肌。

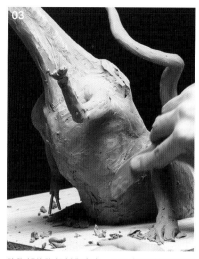

03

將腹部的隆起製作出來。呈現出沉重飽滿的感覺。

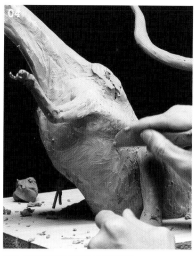

04

將肋骨部分的形狀清楚呈現出來。

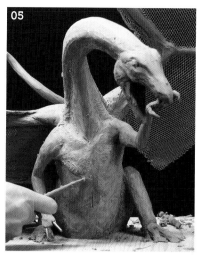

05

因為肋骨部分設計成中心向前方凸出的外形，所以接著要製作中心骨骼的隆起部位。

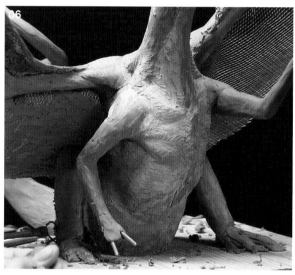

06

大致上像是這樣的感覺。

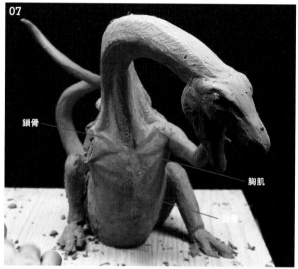

07

鎖骨

胸肌

肋骨

紅色部分是胸肌，藍色部分是肋骨及鎖骨。

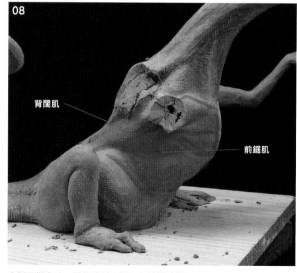

08

背闊肌

前鋸肌

由側面觀察時，將相當於人類肌肉結構的前鋸肌、背闊肌隆起也塑造出來。

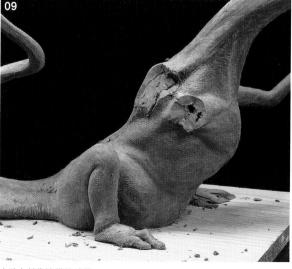

09

大致上就像這樣的感覺。

背部也請參考人類的背部結構，然後再配合飛龍的體型進行調整。

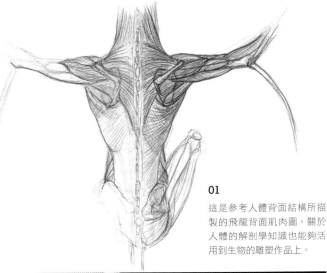

01

這是參考人體背面結構所描製的飛龍背面肌肉圖。關於人體的解剖學知識也能夠活用到生物的雕塑作品上。

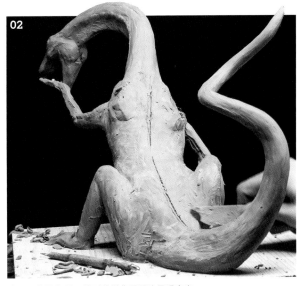

02

由骨盆轉變為尾巴的形狀變化要明確呈現出來。

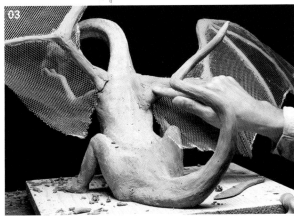

將肩胛骨周圍的肌肉製作得更具體一些。

04

製作翅膀的肌肉，不如去呈現整體的肌肉隆起。在這個步驟，與其說要製作出具體的肌肉形狀，不如說是要呈現出何處會出現肌肉的隆起還比較重要。

05

腳部的骨骼以及腳部的輪廓。請各位要有內部的骨骼是呈現如此形狀的概念。先將關節的位置決定下來，外形輪廓也會比較容易確定。

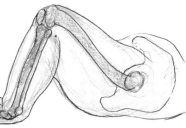

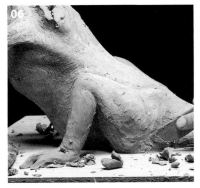

06

由於大腿和臀部都緊貼地面的關係，要將這部分受擠壓堆上來的肌肉隆起雕塑出來。像這樣的細節部位都能增添更多的真實性。

製作膝蓋及腳部的隆起形狀。透過腳部、軀體以及臉部的角度，讓觀看者意識到飛龍正在朝向左下方發出怒吼。

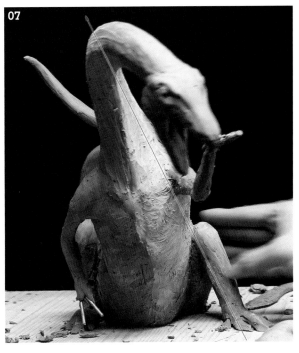

07

01

鐵絲網上盡可能薄薄地鋪上一層加熱
後變得柔軟的黏土，並且使用工具來
將表面形狀處理得平整。

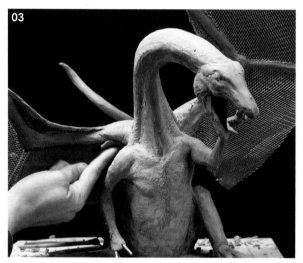

在肘部內側的翅膀追加鬆弛垂下的部分。因為
手臂沒有完全伸展的關係，多少會出現一些鬆
弛垂下的部分。製作時的前提是要去考量到如
果完全伸展的話，會變成什麼樣呢？

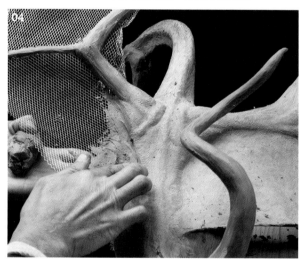

翅膀的肩部內側也要明確製作出來。這部分只能說看久了就會覺得自然
了。然而如果只是兩個相同大小的肩部排列在一起的話，看起來還是會
非常不自然。因此翅膀的肩部要製作得比手臂的肩部尺寸更大一些。

另一側也是以同樣的步驟進行製作。

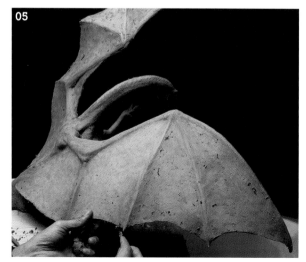

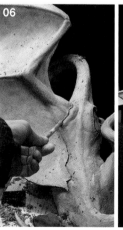

翅膀的外觀完成了。

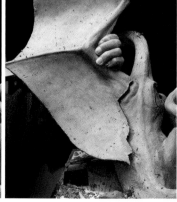

如果整體的比例均衡都沒有問題的話，這裏要將翅膀暫時先切割拆卸下
來。切割的位置請盡量緊貼軀體的邊緣。如果肩膀部切割在凹陷的位
置的話，到時候安裝回去看起來會比較自然。

接下來終於要進入頭部的細節製作。設計想像中的生物時，經常可以看到使用大量的鱗片及細部細節來掩飾整體外形的作品。雖然因為細部細節可以讓整體作品看起來還算不錯，但是往往完成的作品真實感不足的原因，都是底下的形狀沒有好好製作造成。在表面加上鱗片之前，請先參考本章確認底下的形狀要製作到什麼程度吧。

O6 製作頸部與頭部

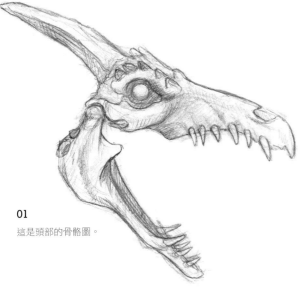

01

這是頭部的骨骼圖。

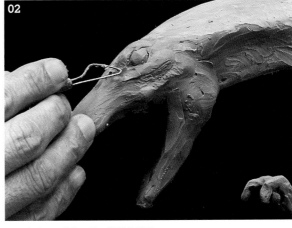

在眼睛的周圍製作眉骨、顴骨的外形。

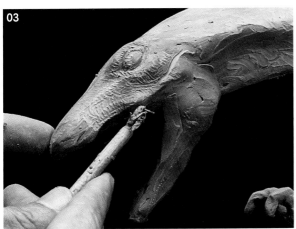

將上顎的下側部分清楚製作出來。

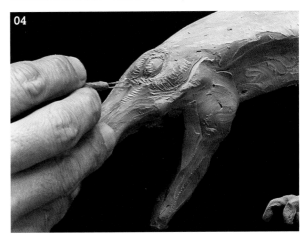

將顴骨前面朝向前方凸出的肌肉形狀製作出來。

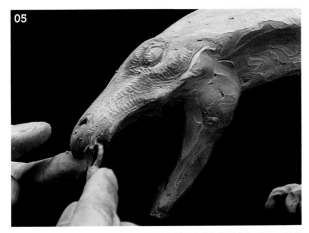

口部除了牙齒和嘴唇之外，還希望將前端設計成直接延伸為堅硬尖牙的形狀，因此一邊要製作出嘴巴向前伸出的氣勢，一邊要讓嘴巴外形收斂成為尖銳的形狀。

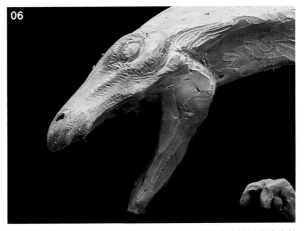

是否能看得出朝向前方的氣勢呢？像這樣在製作時去意識到整體的動勢，可以增添作品的魄力。

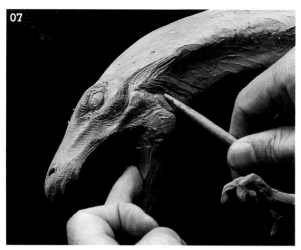

07

因為下顎張開得很大的關係，下頜角的位置會落在後方。請將其壓迫到頸部肌肉的感覺製作出來。像這樣除了下顎之外，將所有因為下顎活動而受到影響的部分之間的關係製作出來，可以營造出張開大口這個現象的真實感。

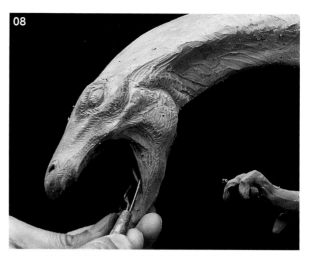

08

決定口部張開的角度時，要以能夠閉合為前提。並且製作時還要意識到整體的氣勢。

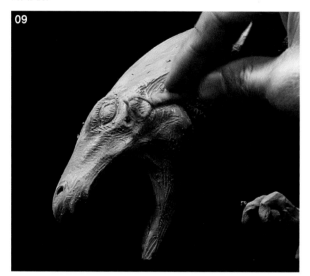

09

使用整形工具來修飾形狀。

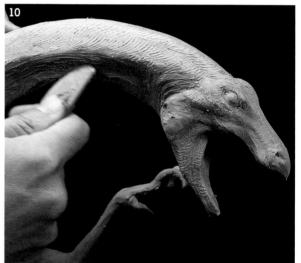

10

加深這個部分的凹凸形狀，可以襯托出口部張大的感覺。

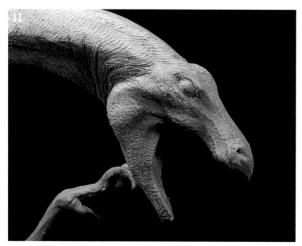

11

口部周圍的皮膚會受到牽動而緊繃。

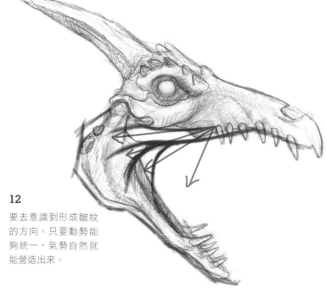

12

要去意識到形成皺紋的方向。只要動勢能夠統一，氣勢自然就能營造出來。

接下來要製作的是大家期待已久的鱗片部分。即使將肌肉塑造成如同肌肉圖教科書一般精準，
但是實際上生物的肌肉表層還覆蓋著皮膚與脂肪。
如果能一次將包含所有構造在內的外觀形狀製作出來，這就是最快的捷徑了。
總而言之，在這個時間點，如果外觀看起來還有不自然之處的話，千萬不可以開始製作鱗片。
只有外行人才會想要用細部細節來掩飾缺點。
請將外形製作到即使沒有細部細節，看起來仍然煞有其事的程度為止吧。

07 加上鱗片

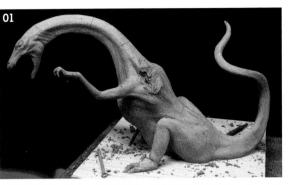

在頸部到背部之間劃上位置參考線。配合動作姿勢的變化，加上大範圍鱗片間隔部位。

在劃出來的間隔線之間，再增加間隔線。如此一來，方向就絕對不會產生偏差。經常去意識到身體的動勢方向是很重要的。

背後鱗片的動勢。

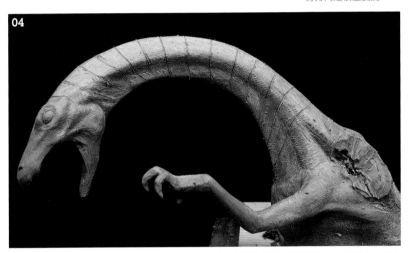
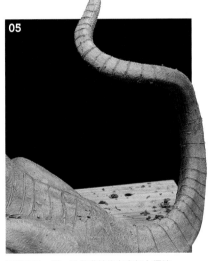

在頸部的前面也加上線條。標線時請不要由單側邊緣開始逐條劃線，而是要先在一側邊緣、正中央、另一側的邊緣劃線，然後在線條之間再追加線條的方式標線，這樣就能夠確保正確的動勢方向。

尾巴也是一樣，沿著動勢的方向加上標線。

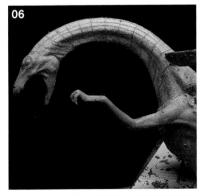

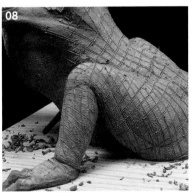

接下來要加上十字交錯標線。劃線時要正確符合形狀。

在軀體與尾巴也同樣加上十字交錯標線。

腳部當然也要標線。總之一定要去意識到動勢的方向！動勢可以將整個外形更加強調出來。

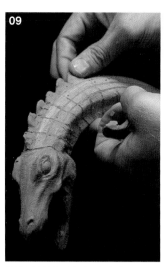

沿著標線將背後的尖脊製作出來。

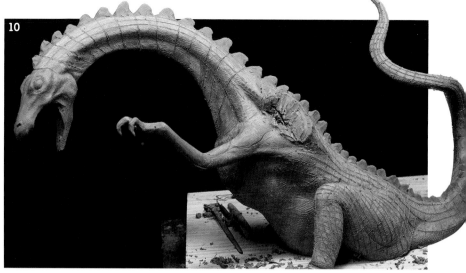

尖脊是負責呈現側面輪廓外形的重要部分，因此不要只製作一小部分就開始雕塑細節，而是要將全部的尖脊製作出來確認尺寸大小的平衡。

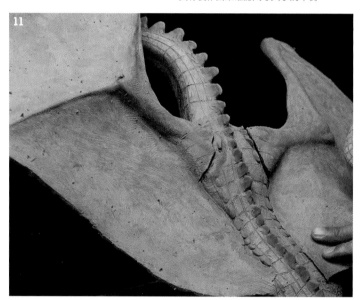

試著將翅膀裝上去，並在翅膀與軀體連接的部分加上尖脊。

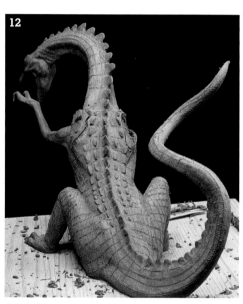

觀察整體的平衡，適度增加尖脊的數量。

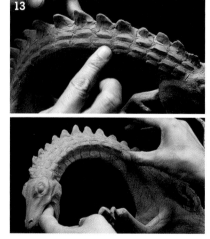

繼續在頸部追加尖脊的數量。

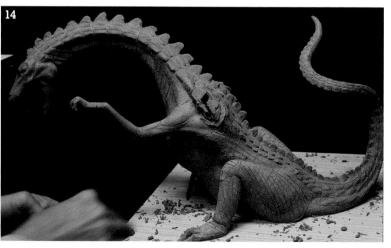

尾巴也要追加尖脊的數量。由於整體的動勢已經劃線標示出來，只要沿著標線製作，就不會偏離動勢了。

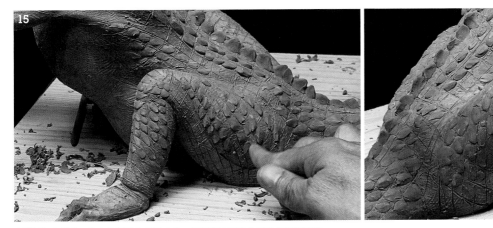

在腳部加上鱗片。決定好鱗片生長的方向，呈現出由下向上重疊排列的感覺。

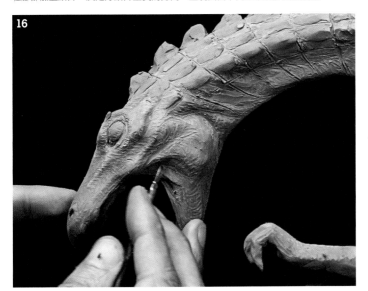

與整體細部細節的水準相較之下，顯得臉部的深度不足，因此要加強臉部的處理。

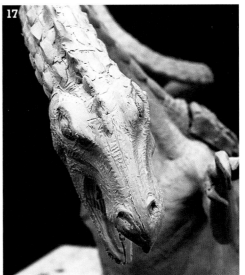

在臉部加上角，使線條更加銳利。

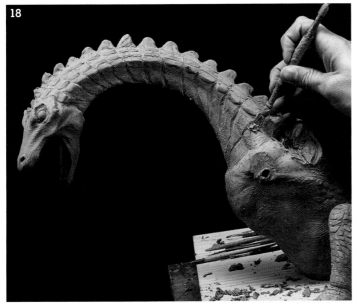

加深頸部內側的皺紋。這個部分要營造出柔軟的質感。

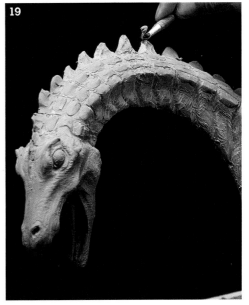

適度地將背後的尖脊切削加工，營造出質感。

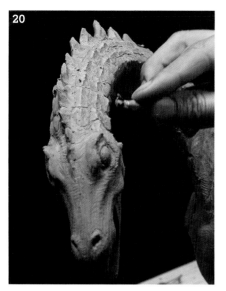

20

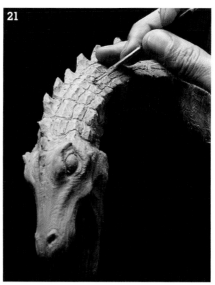

21

POINT

劃出位置參考線,在想要雕塑
成立體的部位堆上黏土,最後
如同紅線一般刻劃出溝痕。

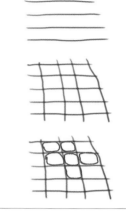

使用圓形工具,將鱗片切削成粗糙表面,營造出質
感。

使用較細的工具,在鱗片與鱗片之間雕刻,使形狀
更為凸顯。

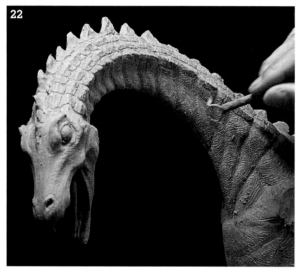

22

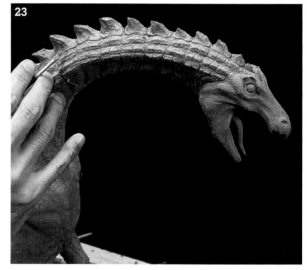

23

頸部前面較為柔軟,因此溝痕的邊緣轉角要修飾成圓滑角度。

反覆進行表面切削刻劃的作業。

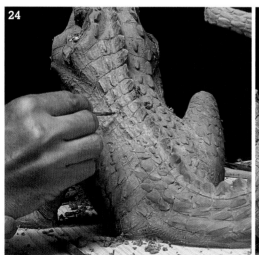

24

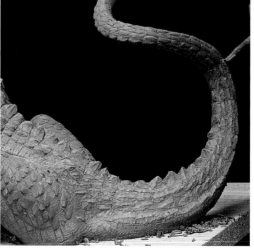

背後與尾巴也同樣要
進行表面切削刻劃的
作業。切削作業時,
一開始劃上的標線會
消失不見,不過那只
是位置參考用的標
線,所以沒有問題。
動勢也應該呈現出來
了才對。最後將溝痕
雕刻出來後,鱗片就
成形了。

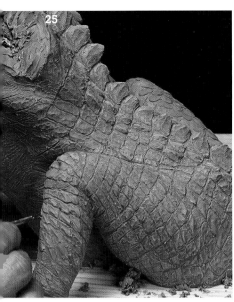

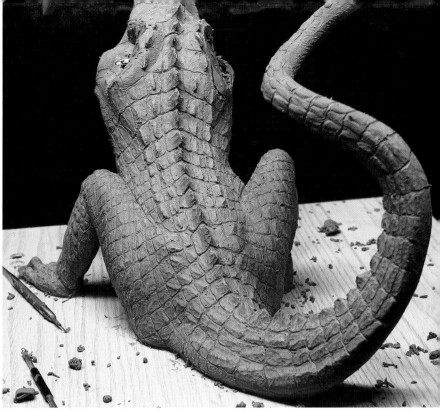

接下來就是一再重覆相同的作業。"耐心"是這個步驟必備的技能。不要慌張、也不要隨便,仔細地掌握一個個鱗片形狀。容我再提醒各位,只要確實將動勢的方向呈現出來,整個作品看起來就會煞有其事。

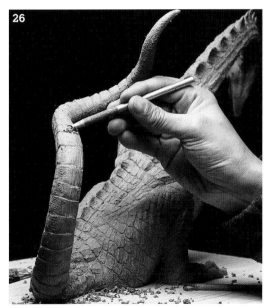

尾巴愈接近尾端會變得愈細,因此不要只刻劃出單純的溝痕,而是要呈現出階段分層的感覺。

POINT

製作時要呈現出小尺寸部分嵌入大尺寸部分的形狀。

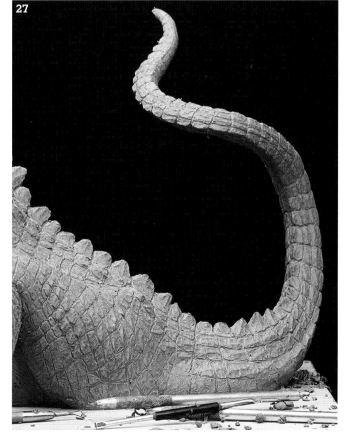

尾巴大致上完成了。

O8 柔軟的腹部

身體前面的鱗片質感不同，要製作成看起來較為柔軟的感覺。
這裏要告訴各位與背部鱗片的不同之處以及前後之間是如何相連接的。

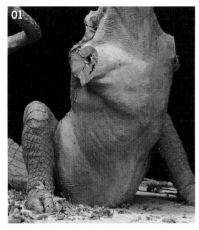

到這個時候，形狀的塑造應該已經完成了。如果還沒有呈現出柔軟質感的話，請修改到讓人滿意的柔軟程度為止。

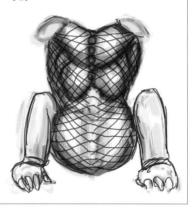

POINT

心裏要去意識到的動勢方向是像這個樣子的。

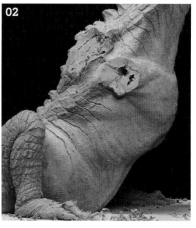

順著背後的鱗片，將溝痕延長到正面。切記刻劃出來的溝痕不要去修飾平滑！這樣會顯得過於人工。這裏要和製作大象的表面質感一樣，以「抖抖」的要領進行處理。

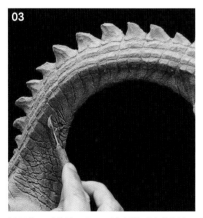

使用鉤子形狀的工具，一邊意識到整體動勢，一邊雕刻出較深的溝痕。

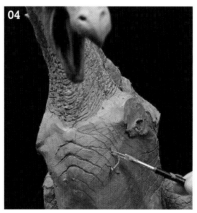

一開始要以較深的溝痕雕刻出大範圍的動勢，然後再刻劃出周圍較淺較細的刻痕。如果周圍也雕刻成較深的溝痕，整個外表看起來就會變得亂七八糟。

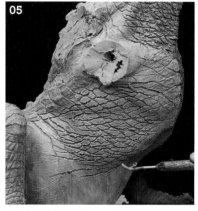

使用鉤子形狀工具，盡情去雕刻吧。

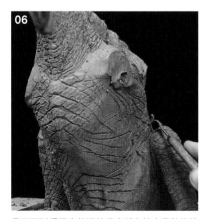

是否可以看得出較深的溝痕都有符合動勢的線條呢？

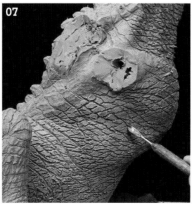

接著要在表面刻劃出較淺的紋路。最後階段以稀釋酒精整平表面時，表面的紋路大約會淡化4成左右，因此就算雕刻得稍微深一點也沒有關係。

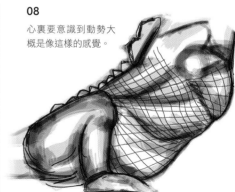

心裏要意識到動勢大概是像這樣的感覺。

一邊製作臉部的鱗片，一邊將頭上的角也製作出來。 **○9 臉部的鱗片**

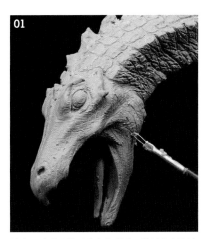

01

首先要稍微意識到臉上的動勢，將線條刻劃出來。

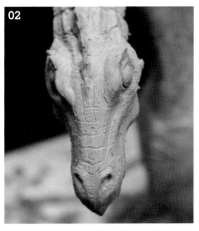

02

接著要去意識到由頸部連接過來的動勢，將線條刻劃出來。

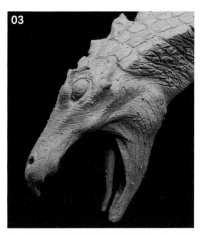

03

這個階段就像是在做材質貼圖處理一般。重視的是整體的動勢。

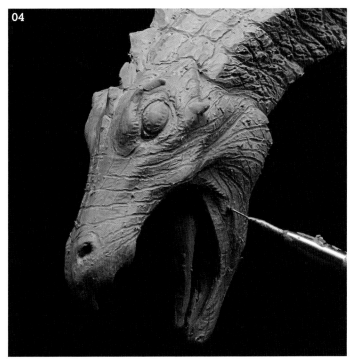

04

當動勢決定好後，就可以刻劃得更深一些。

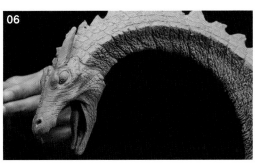

05

使用更細小的工具，將鱗片的形狀雕刻出來。

追加頭上的角。

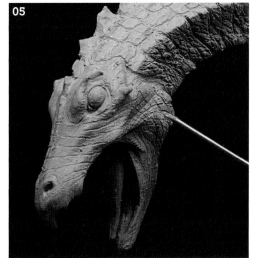

06

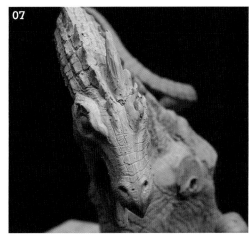

07

由正面觀察角的方向是否正確。角度是由中心朝向外側。

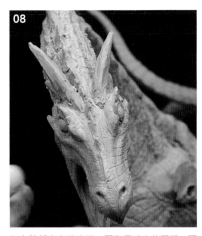
08

加上臉部中心的尖脊。因為尺寸小的關係，可以一起以直線排列製作。

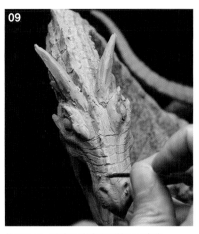
09

使用工具，將中心的尖脊細節呈現出來。

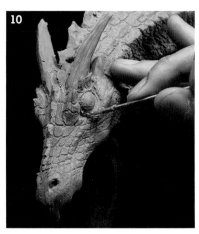
10

接著繼續鱗片的雕刻作業。

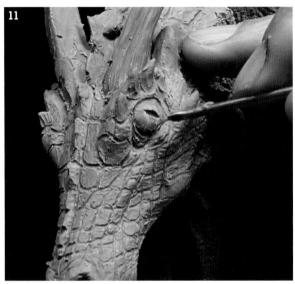
11

將眼球周圍明確地雕刻出來，製作成眼瞼。呈現出張大眼睛瞪視的感覺。

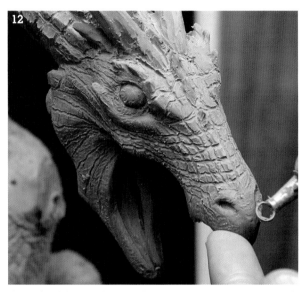
12

將鼻孔的線條製作得更加銳利一些。口喙的部分輕輕加上溝痕，看起來質感比較堅硬。

形狀、動勢都決定好了之後，接下來就是專注於將細部製作出來即可，如果形狀和動勢都能掌握住的話，製作過程中就不會出現迷惘。反過來說，如果深陷於製作細部細節不知道下一步何去何從的話，可以斷言要不就是形狀沒有塑造好，要不就是動勢沒有掌握好。

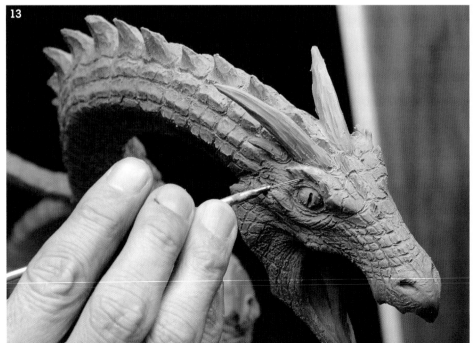
13

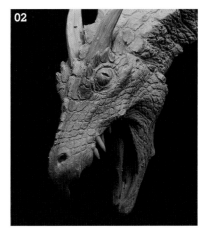

牙齒相當尖銳，而且以這個尺寸的雕塑作品來說，牙齒非常的小，因此要使用稱為 Super Sculpey 的樹脂黏土預先製作。這種黏土經過高溫燒成後會硬化，然後選擇合適尺寸的牙齒插入口中即可。

使牙齒朝向前面生長，將動勢營造出來。

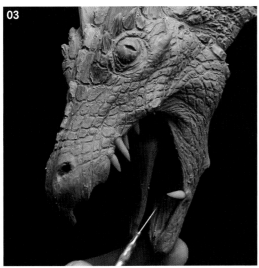
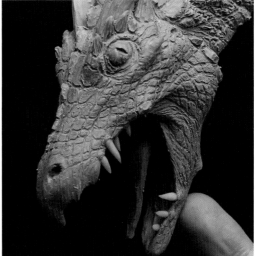

選擇適當的大小，安裝至口中。牙齒插入黏土時，周圍會形成隆起，這樣看起來反而自然，因此可以保留下來活用。

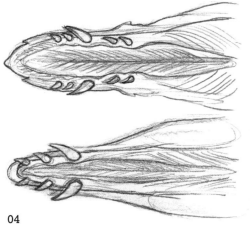

04

牙齒的排列是這樣的感覺。大顆的牙齒朝向外側生長。

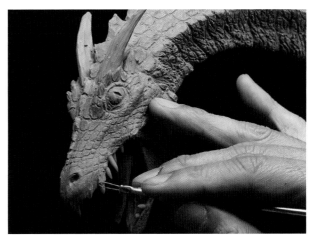

將牙齒周圍的黏土整理乾淨。

11 修飾完成 最後的修飾作業要分成前面、腳部、手部等不同部位進行。

前面

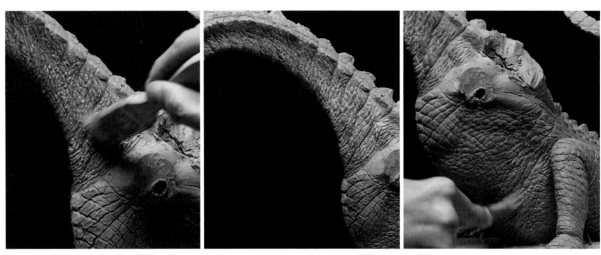

以鉤狀工具雕刻得很深的溝痕部分要以毛刷沾上 99%的酒精刷抹表面。這麼一來，表面質感看起來就會修飾得像是柔軟的皮革一般。

腳部

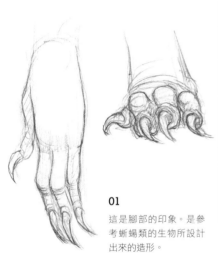

01
這是腳部的印象。是參考蜥蜴類的生物所設計出來的造形。

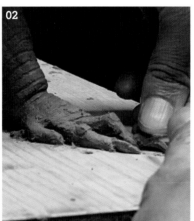

02

首先要明確定義出關節的位置。

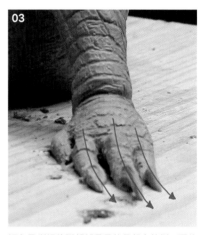

03

鱷魚及蜥蜴的腳部都是柔軟且朝向外側，因此這裏也採取相同的設計。

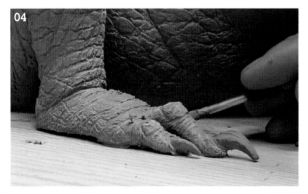

04

當形狀製作完成後，接著加上鱗片。方法應該大家都很清楚了吧？

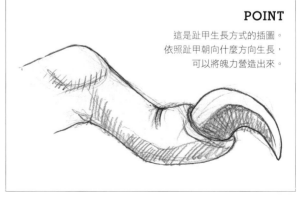

POINT
這是趾甲生長方式的插圖。依照趾甲朝向什麼方向生長，可以將魄力營造出來。

手部

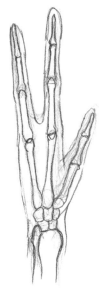

01

這是手部的骨骼。重要的是關節的位置在哪裏。

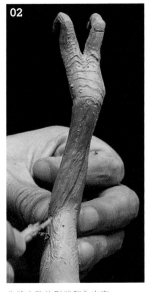

02

先將大致的形狀製作出來。

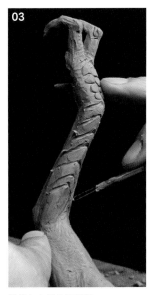

03

然後加上鱗片的動勢。

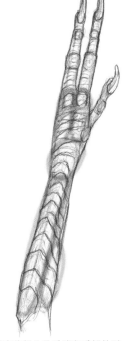

04

圈起來的部分是手臂與手部外形隆起的部分。

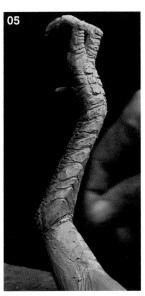

05

紅、紫、綠、黃、紫紅色等上色的部位是手臂形狀隆起的部位。不是依靠鱗片的排列來凸顯形狀,反過來應該是要讓形狀來凸顯出鱗片的排列才對。

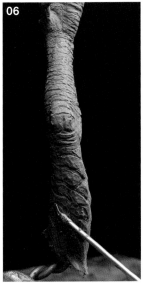

06

手臂的形狀製作得宜的話,只要掌握住動勢,就算鱗片的製作不是那麼精確也不要緊。

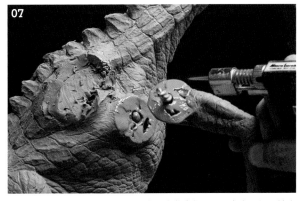

07

將手臂切開的部分以火焰噴槍烘烤至稍微溶化。過程中會冒煙,請小心。就算吸進去也不會讓你嗨翻天,只會讓你嗆到而已。

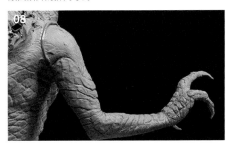

08

趁溶化的時候趕緊接上手臂。

冷卻變硬之後加上鱗片。使用吹塵罐吹氣會冷卻得比較快。製作鱗片時請與周圍的鱗片紋路互相調和。

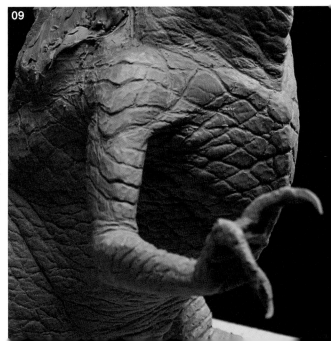

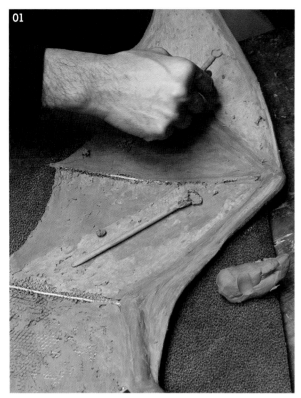

在開始製作表面質感之前，先要整理形狀。如果表面凹凸不平的話，看起來就沒有真實感，因此要使用整形工具將表面確實處理至平整。

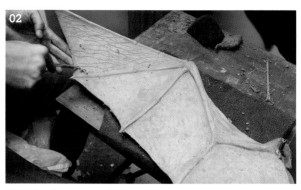

【第一階段表面質感處理】形狀處理平整後，首先要使用較大的圓形工具將大範圍的扭曲皺紋製作出來。

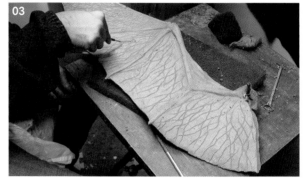

【第二階段表面質感處理】然後再以較細的工具加上更多的扭曲皺紋。

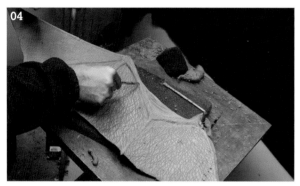

接下來手臂部分也同樣要加上扭曲的皺紋。請注意整體的動勢。

【第三階段表面質感處理】使用寵物刷毛工具加上更細微的表面質感。

POINT

在這裏採用了三種階段的表面質感處理。分階段處理能夠讓表面質感看起來更加自然。切記不要使用相同大小的工具處理全部的表面質感加工。

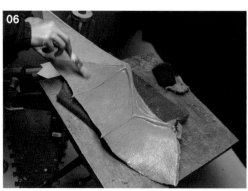

以加水稀釋的酒精來修飾黏土表面。

使用火燄噴槍將接著面溶化。

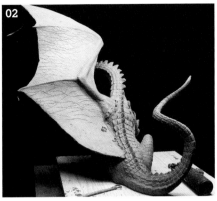

安裝至軀體之後,修飾連接部位。

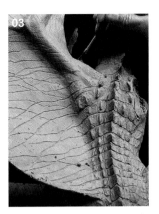

使軀體上的鱗片紋路一直延伸到翅膀上。

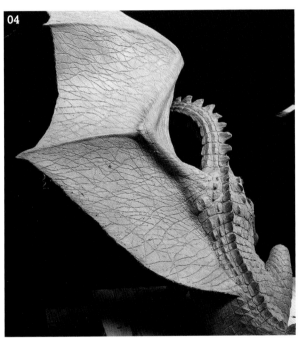

不斷地追加表面質感。

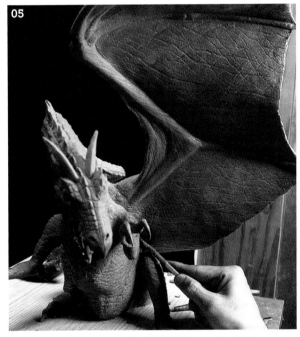

內側也要進行處理。並且在經常會彎曲的部分加上細小的皺紋。

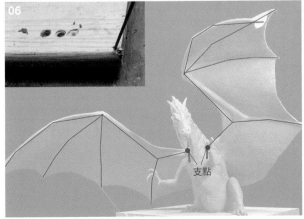

支點

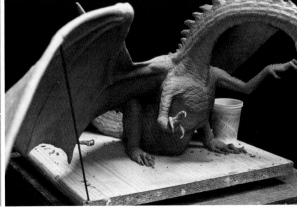

左側翅膀因為重量落在支柱的上方,所以比較容易支撐。但右側翅膀因為向外張開的關係,需要另外加裝支柱。於是決定在底座鑽孔插入一根支撐棒,用來支撐翅膀的重量。

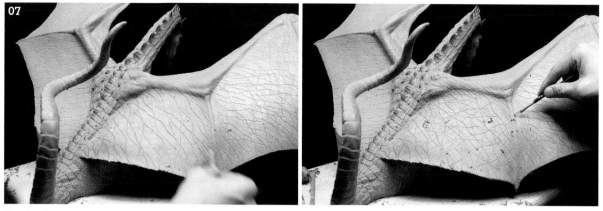

接下來就專注在製作表面質感的作業。你一定行的！加油！就差這麼一點了！請這樣為自己加加油吧。

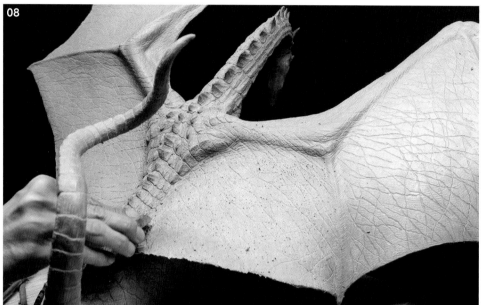

然而在這個階段，因為就快要完成了，也是最容易鬆懈的時候。請注意不要因此而讓作業的品質變得過於隨便。要控制自己心裏面的焦急情緒，且堅持到最後一刻。透過雕塑作品，還能夠體會到人生的大道理，了不起吧！

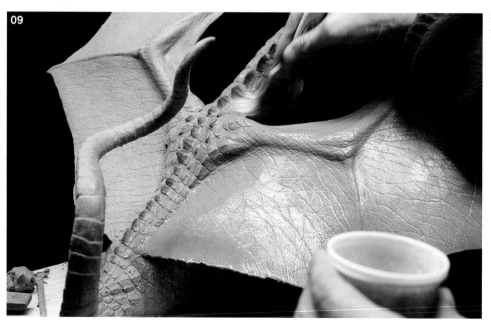

使用加水稀釋的酒精做最後的修飾處理！

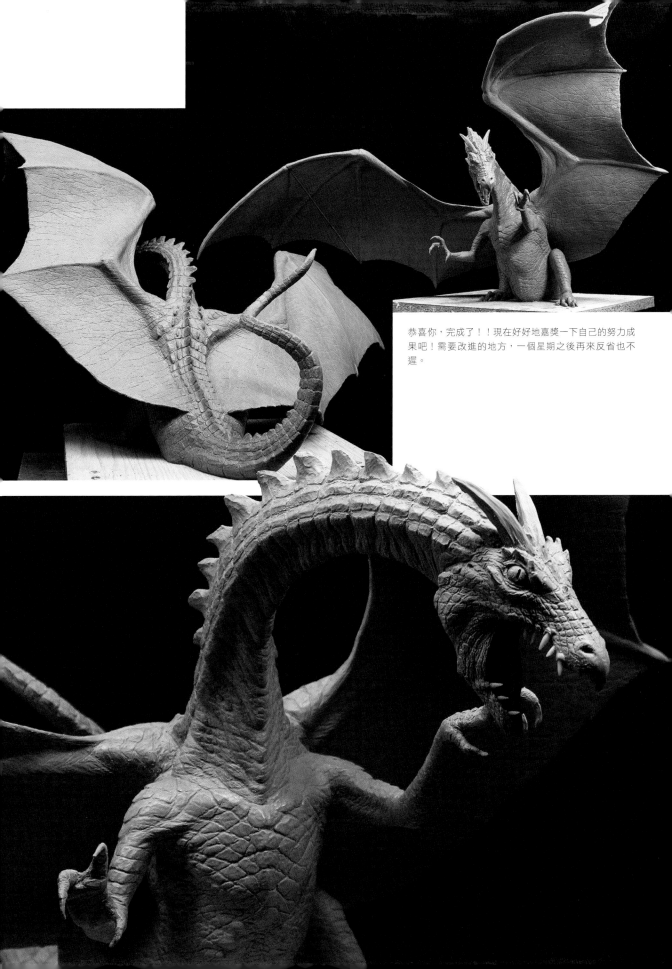

恭喜你，完成了！！現在好好地嘉獎一下自己的努力成果吧！需要改進的地方，一個星期之後再來反省也不遲。

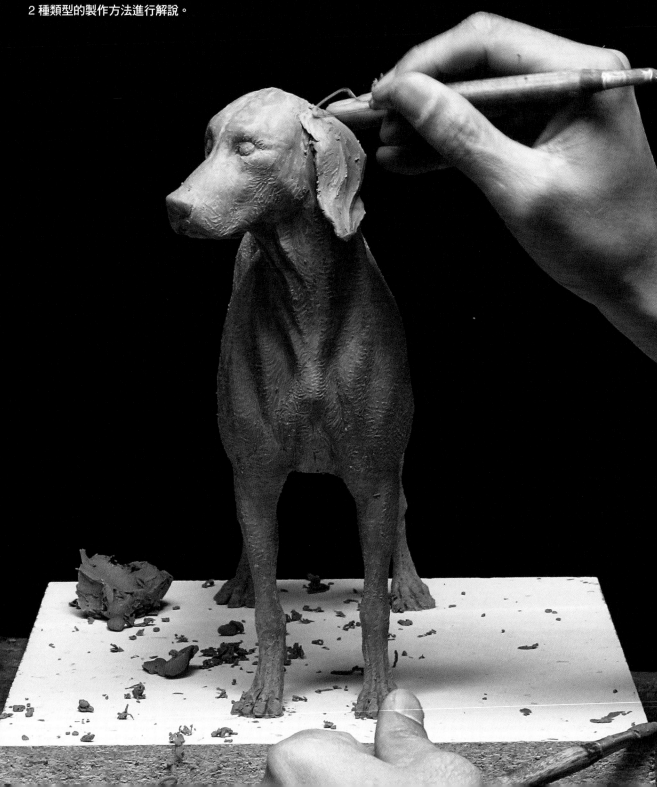

CHAPTER 8
DOGS 犬隻

犬隻的種類包含已經絕種的在內據說多達數千種，
外形、體格也都各不相同。本章會以由骨骼開始製
作的短毛犬，以及由塊狀輪廓開始製作的長毛犬等
2 種類型的製作方法進行解說。

TOOLS & MATERIALS 材料與工具

NSP 黏土、鋁線、補土、鋁箔紙、底座木
板、雕刻工具、外卡規、鉗子、鑽頭、海
綿、加水稀釋酒精、刷毛

這裏要製作的雕塑是名為威瑪犬的犬種。毛短且肌肉形狀易見，因此選其作為示範。
解說的方式是期望讓各位也能以相同的思維方式進行其他的犬種的雕塑製作。

O1 骨骼與骨架

同樣的，這裏的重點也是先要學習單純的身體構造。
頭部、肋骨與骨盆都是透過脊椎連接在一起。然後前腳及後腳再連接其上。
請先理解這樣的構造。
至於脊椎有幾節？肋骨有幾根？這些資訊在雕塑上則是派不上用場。

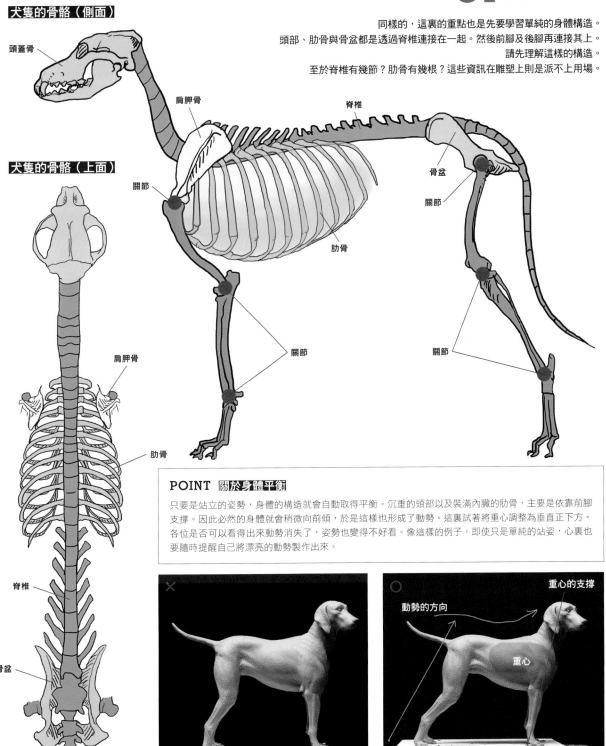

犬隻的骨骼（側面）

頭蓋骨 · 肩胛骨 · 脊椎 · 骨盆 · 關節 · 肋骨

犬隻的骨骼（上面）

關節 · 肩胛骨 · 肋骨 · 脊椎 · 骨盆 · 關節

POINT 關於身體平衡

只要是站立的姿勢，身體的構造就會自動取得平衡。沉重的頭部以及裝滿內臟的肋骨，主要是依靠前腳支撐。因此必然的身體就會稍微向前傾，於是這樣也形成了動勢。這裏試著將重心調整為垂直正下方。各位是否可以看得出來動勢消失了，姿勢也變得不好看。像這樣的例子，即使只是單純的站姿，心裏也要隨時提醒自己將漂亮的動勢製作出來。

重心的支撐 · 動勢的方向 · 重心

02 粗略堆塑

這裏要先將焦點放在姿勢上面。
在理解了身體的單純構造後，接下來還要去研究身體是如何保持各種姿勢平衡的。

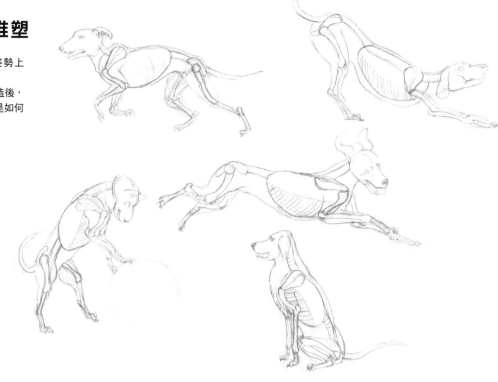

01

請容我一而再，再而三的提醒各位，總之單純構造就是最重要的事情。即使沒有肌肉的輔助，只要構造掌握正確，就能夠營造出帥氣十足的氣勢和體態的動勢。

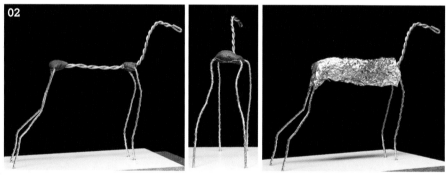

02

依照骨骼圖製作骨架。比例平衡、關節的位置要正確。插入底座之後，讓整個骨架向前傾斜。在開始堆塑黏土之前，請先將身體平衡確實呈現出來。

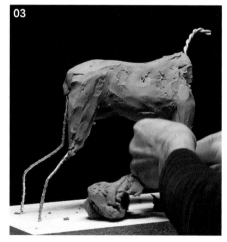

03

由側面先大略地將外形輪廓塑造出來。將參考用的照片列印成與雕塑相同大小，一邊量測尺寸一邊慎重地堆上黏土。

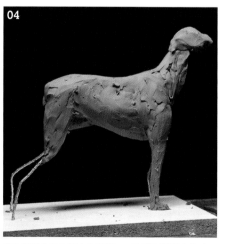

04

首先要製作重心所在的前腳。一直製作到腳尖為止，就能看得出來軀體的重量是否有確實得到前腳的支撐。

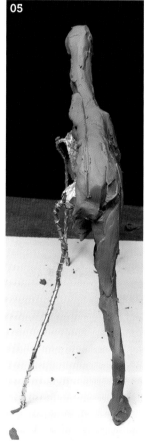

05

在背後劃上一道中心線。

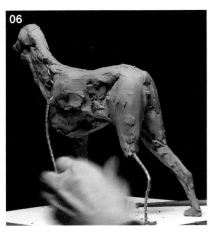

06

一邊觀察中心線，一邊加上另一側身體的厚度。

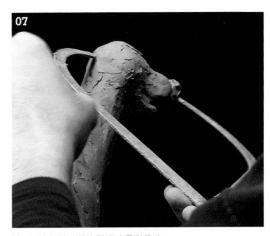

07

請不要忘了隨時要比對照片量測尺寸。

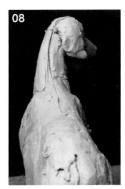

08

有了中心線，就比較容易理解構造。頭部之所以會轉向右側，就是因為頸部朝那個方向彎曲所致。

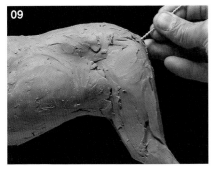

09

軀體的大小決定之後，插入尾巴的骨架。

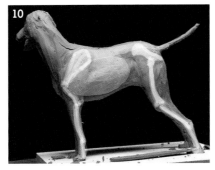

10

請務必要意識到骨骼的形狀。同時要意識到肌肉是附著在骨骼之上的。

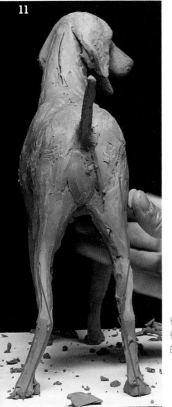

11

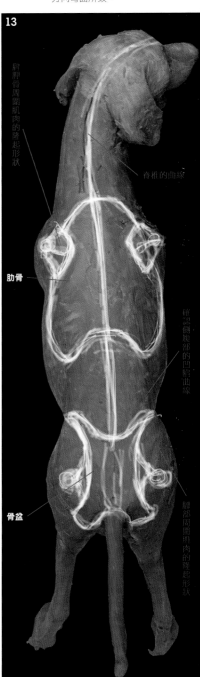

13

肩胛骨周圍肌肉的隆起形狀

脊椎的曲線

肋骨

確認側腹部的凹陷曲線

骨盆

腳部周圍肌肉的隆起形狀

12

肩胛骨周圍肌肉的隆起形狀

骨盆

大腿部

肋骨的隆起形狀

POINT

請記得大略區分身體部位的隆起形狀。

後腳會由大腿根部開始形成一個弧形，然後朝腳踵彎向內側。而因為腳踵朝向內側的關係，腳尖是朝向外側的。

這是由上面觀察，尚未開始製作肌肉細節雕塑前的單純構造。請將這個單純構造明確地製作出來。

以實際的犬隻照片與肌肉圖為基礎，將形狀塑造出來。
其他的犬種雖然比例平衡各有不同，但是肌肉的構造是一樣的。觀察實際的犬隻或是照片，將外表所見的肌肉形狀與肌肉圖進行反覆的比對作業，如此即是提升技巧的確實方法。

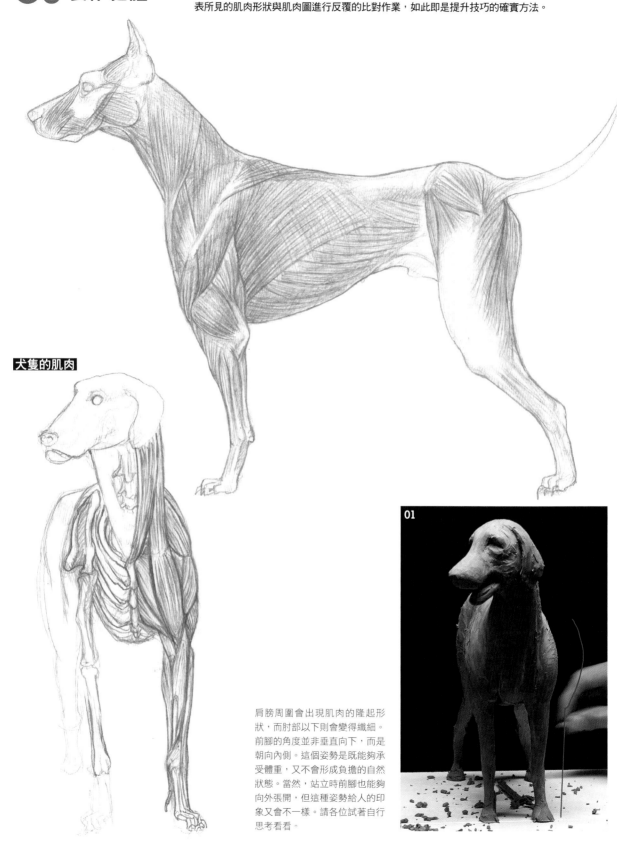

犬隻的肌肉

肩膀周圍會出現肌肉的隆起形狀，而肘部以下則會變得纖細。前腳的角度並非垂直向下，而是朝向內側。這個姿勢是既能夠承受體重，又不會形成負擔的自然狀態。當然，站立時前腳也能夠向外張開，但這種姿勢給人的印象又會不一樣。請各位試著自行思考看看。

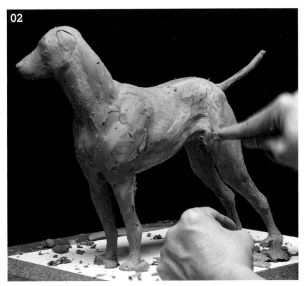

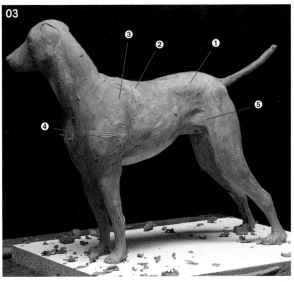

犬隻的腹部瘦得相當極端。而且大腿和側腹之間有鬆弛的皮膚相連接。由於這種犬隻的身形實在比想像中還要纖細，因此便大膽的進行切削。

❶包含骨盆在內的臀部 ❷覆蓋在肋骨上的斜方肌 ❸肩胛骨的隆起形狀 ❹肩部與肱部肌肉的隆起形狀 ❺鬆弛的皮膚

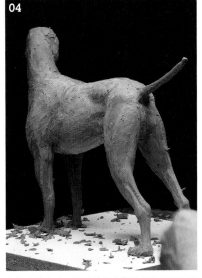

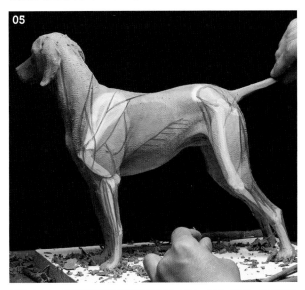

由後方觀察時，可以看得出側腹部的凹陷與腰圍寬度的關係吧！

骨骼（白）、前後腳周圍的肌肉隆起形狀（綠）、肋骨（紫）。為了不讓這些形狀曲線走樣，肌肉要製作得纖細一些。

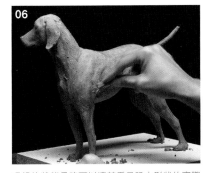

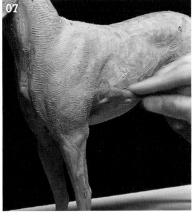

理想的狀態是將可以清楚看見肌肉形狀的實際犬隻照片當作資料，一邊透過肌肉圖來確認肌肉的位置，一邊進行雕塑作業。如果會在製作的過程中一邊喃喃自語「原來這個隆起形狀是這個肌肉啊！」一邊去發現新的構造知識的話，那就代表技巧更加進步了。充分的理解，才是技巧進步的最大秘訣。

以斜方肌為邊界，區隔軀體的側面及腹部。

使用造形工具讓表面更加平整。

O4 製作頭部

這裏因為沒有找到威瑪犬的頭蓋骨單獨圖片的關係，使用的是狼的頭蓋骨作為參考。犬隻的頭部會因為犬種不同而形狀完全不同。比方說鬥牛犬和吉娃娃的頭蓋骨形狀差異，甚至會讓人懷疑這兩者是否真的都是同為犬類，因此準備資料的時候，請務必要尋找相同或近似的犬種資料。

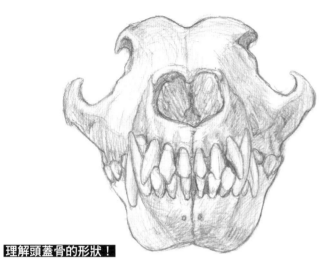
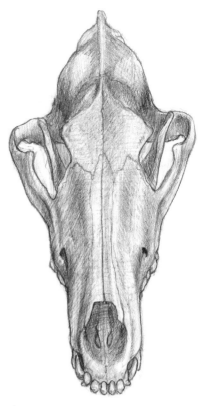

理解頭蓋骨的形狀！

01

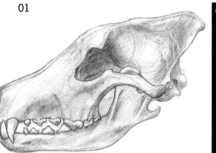

形狀的動勢朝向前方，可以說整個頭蓋骨就是為了能夠更方便咬合而演化成這樣的形狀。

02

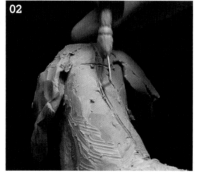

由於頭部朝右的關係，因此頸部的中心與頭蓋骨的中心都要明確地配合頭部所朝的方向。

03

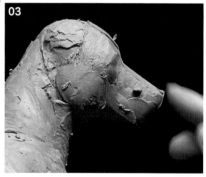

外形輪廓要明顯製作出來。曲線由額頭到眉骨向下轉折，然後再朝鼻頭向前凸出。口鼻部的寬幅與方向也要明確。製作時要意識到整個頭蓋骨是朝向下方傾斜的。

04

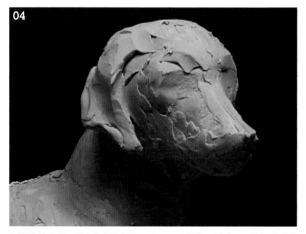

剛開始的時候，所有的部位都還不需要明確製作，整體呈現模糊的形狀即可。

05

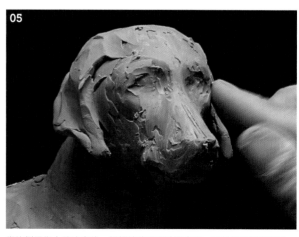

當比例平衡大致決定後，輕輕地將眼眶雕塑出來，並製作眉骨的形狀。

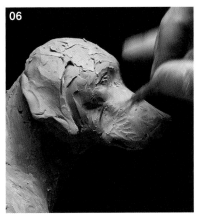

06

將顴骨朝向口部的肌肉隆起形狀，以及嘴角的鬆弛部分加上去。

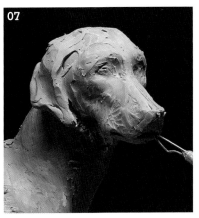

07

上唇會整個下垂，覆蓋在下唇之上。製作口部時不要只是在嘴巴的開口位置單純地刻劃一道溝痕，而是將上唇、下唇的形狀製作出來，如此自然就會形成嘴巴的開口部位。切記不要以雕刻線條的方式去製作。

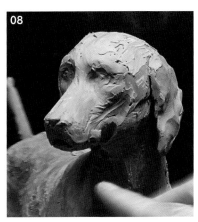

08

耳朵部分以捏薄的黏土製作粗略的形狀。

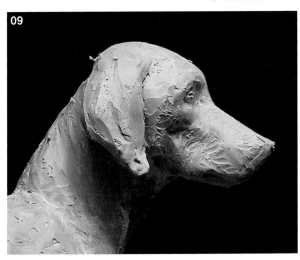

09

側臉大致上完成了。

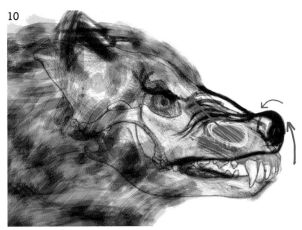

10

順帶一提，當犬隻發出低吼的時候，會如圖般因為肌肉集中的關係形成皺紋。鼻頭也會上揚，看得見口中的牙齦。像這樣製作時去意識到裏面的肌肉，就能讓皺紋形成方向性，營造出真實感來。

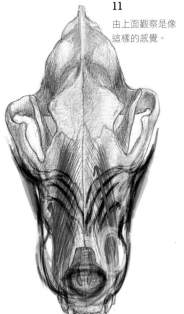

11

由上面觀察是像這樣的感覺。

12

製作時要去意識到頭骨、眉骨及顴骨。是否可以看得出頭蓋骨的形狀呢？

13

這個作品想要製作成注視著遠方的感覺，因此眉部會抬高上揚。

在鼻子下方加上切痕。

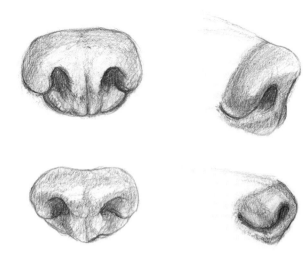

15

犬隻的鼻子會因為種類及個體的不同而有微妙的變化。請仔細觀察想要製作的犬隻鼻子外觀吧。

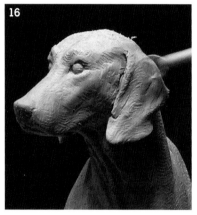

加上耳朵的皺褶，將耳朵下垂而皺成一團的感覺營造出來。

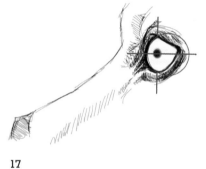

17

犬隻的眼球相對於眉骨較凸出於外側。眼瞼愈接近中心部位，愈向前方凸出，因此由正側面觀察臉部時，淚袋的部分也不會被隱藏在眼球的另一側而可以被看見。此外，鼻子的方向是朝向下方的。

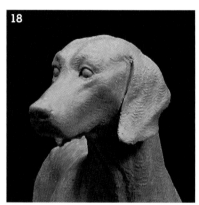

18

因為察覺到這樣的構造，因此將眼球的位置調整至更加凸向前方。看來我的功力還不夠呢。

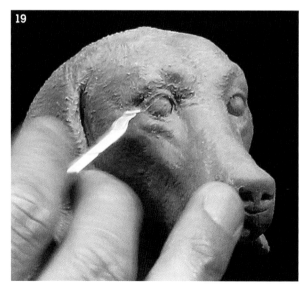

加上覆蓋眼球的眼瞼。

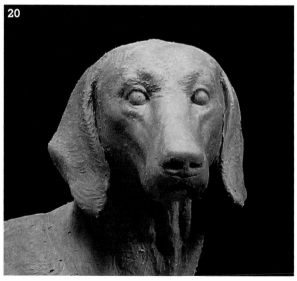

完成！

前腳

前腳肌肉圖

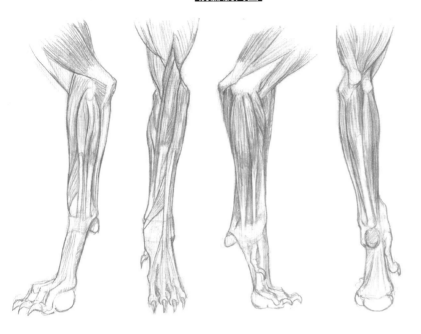

與馬匹相似,前腳自肘部以下,後腳自膝部以下的肌肉會突然變細,而且下半部的肌肉組織都是肌腱。雕塑作業時要如何將這些設計要素呈現出來,請參考以下的示範。

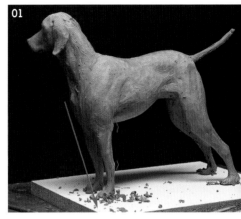

01

本章開頭就有提到,因為體重主要是落在前腳的關係,站立的姿勢會呈現出這樣的角度。肘部及腳踵要明確雕塑出來。

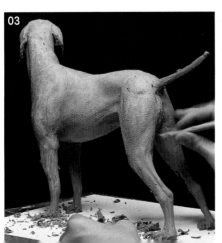

02

以這個角度來觀察外形輪廓時,可以發現肩部的肌肉隆起相當明顯。而且由肘部到手腕的肌肉隆起也很醒目。雕塑作品往往由正面觀察無法確認身體各部位的厚度,因此像這樣改變不同角度進行觀察,就能夠透過外形輪廓來確認形狀的深度。

雕塑時要掌握骨骼的位置(綠)以及意識到肌肉的動勢。

03

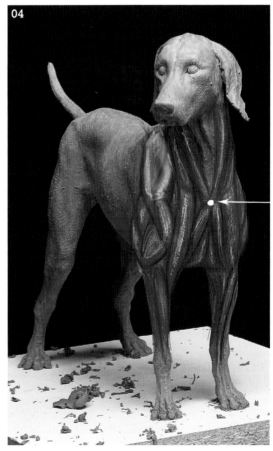

04

胸骨上部的凸起位置在箭頭標示的部分。這個凸起以上是頸部,以下是軀體。當這個位置決定下來後,正面的肱部肌肉形狀也就隨之決定了。

腳趾有 4 根是像這樣子
張開,但因為會被毛髮
覆蓋的關係,製作出大
略的形狀即可。

06

犬隻的前腳尺寸比後腳
大,而且前後腳都有像這
樣的肉球。由側面觀察骨
骼形狀時,會呈現踮起腳
尖站立的狀態。

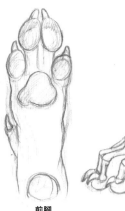
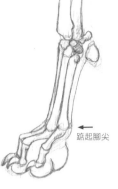

後腳　　　前腳

踮起腳尖

後腳

後腳肌肉圖

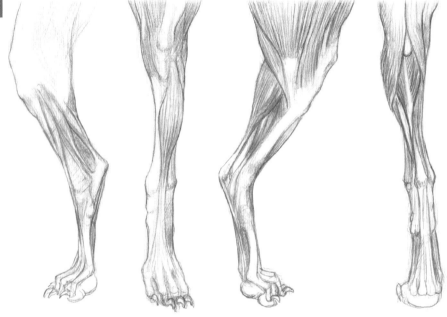

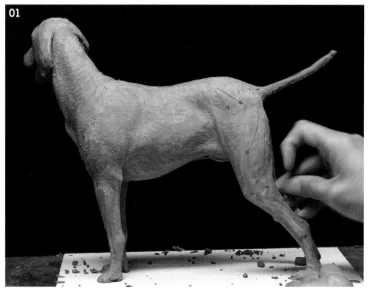

如圖所示,堆塑肌肉的隆起形狀時,必須要去意識到骨骼的位置與肌肉的動勢。

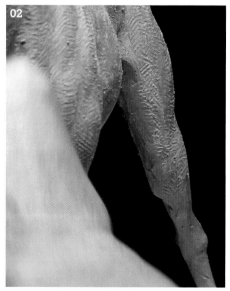

這個部分也是由正面難以觀察到的位置。但以此角度
觀察的話,可以看見大腿與膝蓋以下的肌肉隆起形
狀。

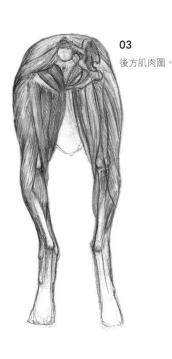

03

後方肌肉圖。

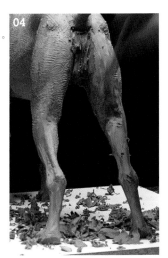

04

尾巴的下方緊接著就是肛門。然後再往下連接到下腹部。兩腳之間有相當的間隔距離，並不會並攏在一起。這裏製作的是雌犬，所以在雕塑作業上省去了許多麻煩。

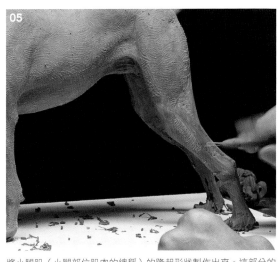

05

將小腿肌（小腿部位肌肉的總稱）的隆起形狀製作出來。這部分的肌肉會由上往下朝內側傾斜而去。

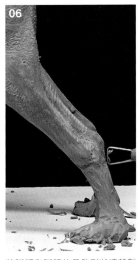

06

將腳踝和腳踝的骨骼形狀清楚製作出來。腳踝之上是肌腱，因此非常地纖細。

07

腳踝下部後側也是肌腱，會變得比較纖細。後腳不要緊貼著地面，稍微使其抬高。強調出身體向前傾的感覺。

以毛刷沾上加水稀釋的酒精，刷抹在表面，整理乾淨就完成了！

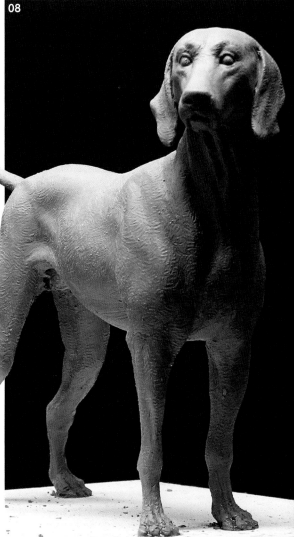

08

這裏要製作的是外形上呈現塊狀結構的犬隻。

像這種場合就不需要特別製作身體骨架，而是要針對直接將形狀雕塑出來的方法進行解說。

將簡單的骨架插入底座中。這是為了不讓雕塑過程中按壓黏土時，雕塑作品在底座上滑動為目的的簡易骨架。一方面也是因為我個人不喜歡一邊扶著黏土，一邊進行按壓作業的關係，才會需要這樣的措施。

首先要將足量的黏土堆塑成粗略的形狀。

一邊在心裏描繪身體躺在地上、頭部抬高、而且兩隻前腳伸向前方狀態的犬隻，一邊堆塑黏土。不要想說先堆上大量黏土，後續再來切削移除多餘的部分。重點是要直接將形狀製作出來。

在脊椎的位置劃線標示。只要有這條參考線，就能清楚知道身體朝向哪個方向，因此請務必將這條線標示出來。

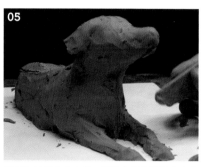

正面也請劃上中心線。請務必與後面的中心線吻合。如此一來，就能正確掌握到前腳的位置。

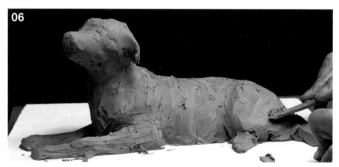

將骨盆位置到大腿的隆起形狀製作出來，並讓膝蓋彎曲。請掌握關節的正確位置。膝蓋之下大多會被毛髮遮蓋，因此簡略製作即可。

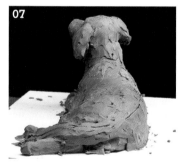

以中心線為基準，將尾巴製作出來。由這個角度觀察，可以看見肩部、腹部以及大腿部位的隆起形狀吧。如果不知道脊椎位置的話，是不可能有辦法製作得出這樣的身體形狀變化的。這也證明了中心線的重要性。在這個階段，就要將大範圍形狀的強弱對比確實地營造出來。

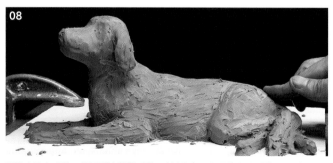

形狀大致完成後，就要開始雕塑毛髮。也請參考黑猩猩的章節（第62頁）。

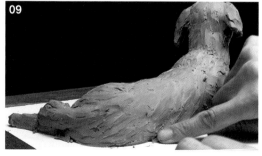

考量毛髮的生長方向，陸續將毛髮雕塑出來。

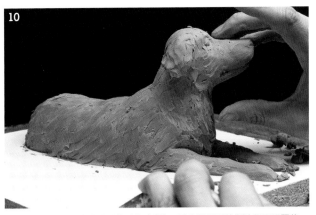

10

臉部的毛髮較短（也有毛髮較長的犬種），因此要把形狀塑造得更明顯些。

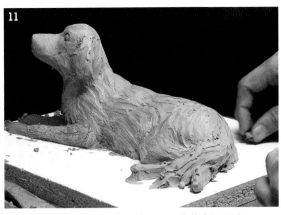

11

使用木製刮刀將堆塑上去的毛髮整理滑順，使整體外形平整。

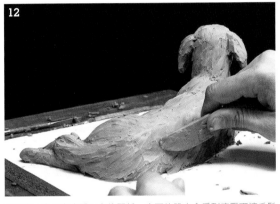

12

右半身因為壓在身體下方的關係，底下的肌肉會受到擠壓而讓毛髮朝外側凸出，因此會在身體下方的交界處形成凹陷。

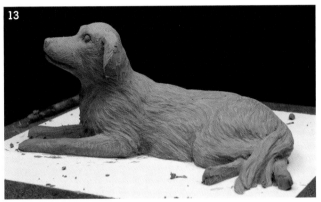

13

使用整形工具將毛髮細節進一步梳理得更仔細（請參考第 126 頁的獅子章節），使整體看起來更加整潔。前臂的毛量較少，因此形狀要塑造得更明顯。製作時要意識到肌肉的動勢及關節的位置。

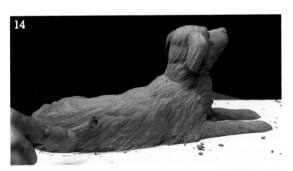

14

照這樣下去的話，毛髮又顯得太過整齊，因此要果決地使用工具將毛髮排列分斷，讓毛髮的動勢能夠更自然不造作。

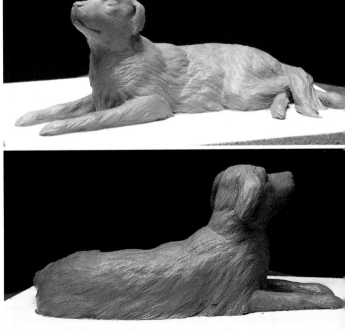

16

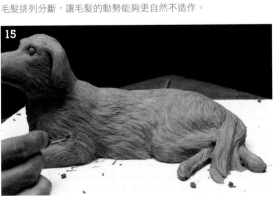

15

使用細小工具增加一些陰影較深的部分，營造出強弱感。

以毛刷沾上加水稀釋的酒精，刷抹在表面後就完成了！

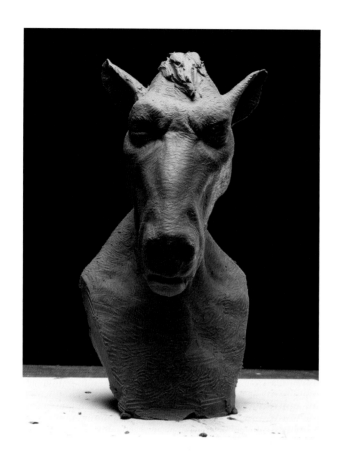

Afterword
後記

　　本書中雖然包含了許多製作雕塑所需的資訊在內，但最重要的還是"想要去創作"的熱情。畢竟創作並不是義務，也無法強迫。而是自然發自各位內心的動力。如果沒有這份熱情的話，不管具備了多麼深厚的技術與知識，也無法創作出充滿魅力的作品。技術與知識只是用來幫助你"想要去創作"的熱情的工具。請各位千萬不要忘了自己那份"想要去創作"的熱情，持續努力下去吧。

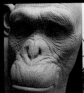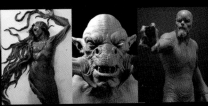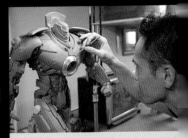
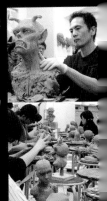
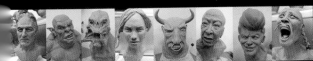

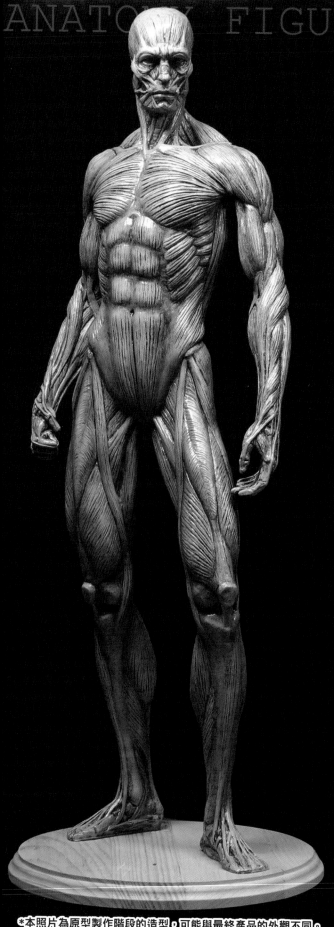

KATAGIRI
人體解剖學模型

由活躍於好萊塢電影業界的造型師、雕塑家片桐裕司親自製作原型的人體解剖學模型。

與醫學用途及其他模型截然不同，只要活用這個更具備真實感的模型，不管是學習肌肉構造或是美術解剖學，都能夠更容易理解學習。

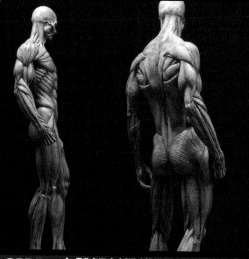

KATAGIRI　人體解剖學模型
〔米色塗裝版〕

尺寸：大小約57cm（不含底座）

價格：39960日圓（含稅）

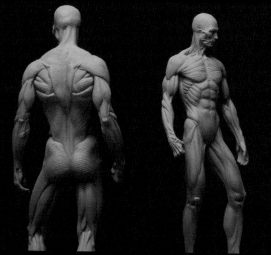

KATAGIRI　人體解剖學模型
〔灰色塗裝版〕

尺寸：大小約57cm（不含底座）

價格：34560日圓（含稅）

製作、販售：Hollywood Collector's Gallery
洽詢電話：+81-3-5212-4230
　　　　　（スタイルオンビデオ株式会社)
網路商店：http://www.hollywood-japan.jp/

＊本照片為原型製作階段的造型，可能與最終產品的外觀不同。

好萊塢電影 SFX 頂級創作者　　　　片桐裕司編劇 / 導演

GEHENNA
死而復生之地

WINNER
Best Horror Feature
The New York
Science Fiction
Film Festival

美國紐約科幻影展
榮獲 2016 年最佳恐怖影片獎
藍斯・漢里克森 出演
《異形 2》《魔鬼終結者》
道格・瓊斯 出演
《羊男的迷宮》《地獄怪客》

欣嫩谷地獄是邪惡的終點。

即使你只有一隻眼進入，強如有兩隻眼被丟在地獄的火裏。

馬太福音，第十八章第九節

你是否能解開比死亡還要可怕的 ？

各位親愛的觀眾
這部作品是我向各位下的挑戰書

特別上映活動
企劃進行中！

http://www.gehennafilm.com/jp/
http://twitter.com/GehennaJapan
https://facebook.com/Gehena-Japan-218462905303196/

GEHENNA
Official Site

twitter

facebook

黏土、雕塑、工具、網路商店
HK STUDIO STORE

販售片桐裕司所愛用或製作的特殊道具、彫塑研習講座中免費出借的道具及黏土、彫塑工具的網路商店

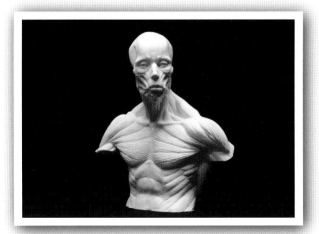

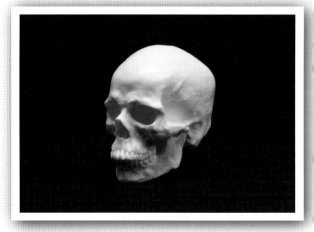

人體解剖學上半身模型
價格：6000日圓

尺寸：高：約22cm 寬：約18cm 深：約11cm
臉部尺寸：高9cm 寬：5.5cm 深：8cm
忠實重現人體的肌肉形狀，講究精度的人體解剖學上半身模型。原型由片桐裕司製作。可以運用於美術用途、亦可使用於學習、繪畫、研究等用途。尺寸及重量以單手即可拿起，用途廣泛順手性佳的道具。

迷你頭蓋骨模型
價格：3000日圓

尺寸：實物的1/3尺寸
高：8cm 寬：6cm 深：8.5cm
製作品質高，講究骨骼精度。片桐裕司指導原型製作。可運用於美術、學習、繪畫、研究等用途。尺寸大小可放置於手掌，方便攜帶。

雕塑工具‧基本6件組
3500日圓

由片桐裕司嚴選的黏土雕塑常用基本工具6件組合。亦可單件分開購買。

雕塑用骨架（底座）
500日圓

1/3比例的胸像用骨架。由片桐裕司企劃的道具。特徵為骨架是呈現彎曲狀態。

NSP黏土 棕色‧中硬度
1500日圓

1塊：約1kg
硬度依種類而有所不同。加熱後使用的黏土類型。雕塑研習課程主要是使用此款中硬度的種類。

NSP黏土 棕色‧軟硬度
1500日圓

1塊：約1kg
硬度依種類而有所不同。雖然硬度稍硬，但常溫下仍可進行雕塑作業。
硬度比中硬度的種類更柔軟。

NSP黏土 棕色‧硬硬度
1500日圓

1塊：約1kg
硬度依種類而有所不同。加熱後使用的黏土類型。硬度比中硬度的種類更堅硬。

NSP黏土 綠色‧中硬度
1500日圓

1塊：約1kg
硬度依種類而有所不同。加熱後使用的黏土類型。與棕色‧中硬度種類不同顏色的種類。

KEMPER TOOLS AB
360日圓

KEMPER TOOLS W21
500日圓

KEMPER TOOLS WS
480日圓

KEMPER TOOLS WOT
680日圓

KEMPER TOOLS AL8
750日圓

＊以上刊載的道具、工具僅為一小部分。請務必造訪網路商店頁面參觀選購。此外，各項商品數量有限，如果庫存已銷售完畢，請多多見諒。

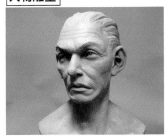
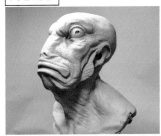
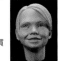 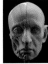 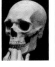

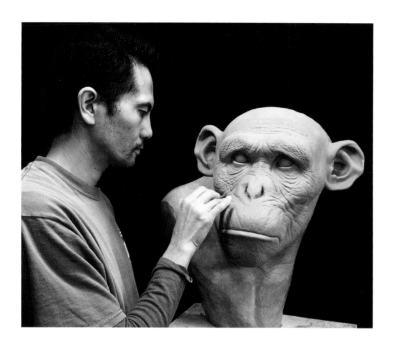

片桐裕司（KATAGIRI HIROSHI）

出生於東京。好萊塢電影、電視影集的人物角色設計師、雕塑家。曾經參與製作史蒂芬‧史匹柏、吉勒摩、戴托羅、山姆‧雷米等知名導演的眾多電影作品。主要代表作有《環太平洋》、《超人：鋼鐵英雄》、《超級戰艦》、《半夜鬼上床》、《加勒比海－神鬼奇航4：幽靈海》、《飢餓遊戲》等等。

近年在日本各地舉辦雕塑講座，積極培養年輕的藝術創作者。除了雕塑創作者外，也影響了CG工作者等各種不同領域的藝術工作者，已經有超過1000人以上的參加者學習過片桐裕司的雕塑課程。同時片桐裕司的著作《ANATOMY SCULPTING 雕塑解剖學》更是在美術類書籍少見的暢銷書。

初次執導的長篇電影《GEHENNA～死の生ける場所～（暫譯：死而復生之處）》獲得紐約舉辦的The New York Science Fiction Film Festival授獎肯定。其才能深受國內外的高度評價。2017年，片桐裕司執導的第2部作品已經決定進行製作。

動物雕塑解剖學

作　　者／片桐裕司
譯　　者／楊哲群
發 行 人／陳偉祥
發　　行／北星圖書事業股份有限公司
地　　址／234新北市永和區中正路458號B1
電　　話／886-2-29229000
傳　　真／886-2-29229041
網　　址／www.nsbooks.com.tw
E－MAIL／nsbook@nsbooks.com.tw
劃撥帳戶／北星文化事業有限公司
劃撥帳號／50042987
製版印刷／皇甫彩藝印刷股份有限公司
出 版 日／2017年11月
I S B N／978-986-6399-70-1
定　　價／550元

國家圖書館出版品預行編目資料

動物雕塑解剖學 / 片桐裕司作；楊哲群譯 -- 新
　北市：北星圖書，2017.11
　面；　公分
　ISBN 978-986-6399-70-1(平裝)

　1.藝術解剖學 2.雕塑

901.3　　　　　　　　　　　　106014624

Animal Modeling Doubutsu Zoukei Kaibougaku
Copyright © 2017 Hiroshi Katagiri
Copyright © 2017 GENKOSHA Co., Ltd.
Chinese translation rights in complex characters arranged with
GENKOSHA Co., Ltd., Tokyo
through Japan UNI Agency, Inc., Tokyo

如有缺頁或裝訂錯誤，請寄回更換